U0100849

吴冠中
艺术研究丛书

刘巨德　主编

IV

山外山

——中央工艺美术学院绘画艺术研究

马萧 ○ 著

湖南美术出版社

全国百佳图书出版单位

·长沙·

1919—2010

目录
Contents

总

序

人民艺术家

——"形式美"生命的诗人吴冠中

艺术大师是个谜，很少有人能明白，他们一半活在天上，一半活在人间。他们有忘我的超越世尘的秉性，他们有美好的情感和创造美好情感的才能，他们还有人性以及与天理冥合的神性。他们不同凡人，世上罕见。

他们是社会人，更是自然人，与天地同悲、同乐，他们的艺术永生。他们是人类的奇迹，也为人类创造了奇迹。

他们是社会奇缺的阳光和空气，是改变人们认识世界的人，他们是各民族文化，乃至世界文化的重要组成部分。人类历史上诞生又失去了一个又一个这样的人，后人深深地怀念他们……

2010年6月25日，我们失去了一位人民艺术家——吴冠中先生，之后，清华大学特别成立了"吴冠中艺术研究中心"，广招博士后，展开了对吴冠中艺术的整理与研究，同行专家、收藏家、老师、学生纷纷给予支持，清华大学吴冠中艺术研究中心在此表示深深的谢意。

吴冠中先生的一生，是信仰"美"的一生，为炼悟美、创造美而苦行，美神召唤着他，使他走向了无人涉足的境地。他以诗人的情怀、"形式美"的眼光，观察、思考、想象着一切。他常常为"美"不安分，他像美神留给人间的一团火，

闪电般明亮，照亮了故乡，燃烧了自己。

中国的艺术事业之所以能豪迈地屹立于世界，就是因为培育了一位又一位像吴冠中先生这样的艺术家。从吴冠中先生的艺术人生我们可以看到，他是中国近现代美术史上以"美育"为己任，关心祖国命运和民族文化兴盛的人。他说："一个美盲的民族，也许能成为制造大国，但绝对成不了世界创造的大国。"他对中国美盲多于文盲而痛惜。他为了"美"，以苦难为粮食，是一位真正为"美"而殉道的艺术家，美术界称他为艺术的"苦行僧"。

他一生历经坎坷，受过中国新文化运动以来种种社会变革和运动的洗礼，感受过祖国的苦难和新生，饱尝过中国艺术家游历西洋取经的苦衷，经历过种种"运动"及"文化大革命"岁月的波折，也赶上了改革开放后中国走向世界的崛起。

他内心伤痕累累，悲欣交集，但他的灵魂始终安放在美的世界中，"美"给他乐观、无畏、智慧和极高的境界，他是幸运的，他也是幸福的。他是中国当代少有的能为广大人民热爱和理解的艺术家，也是备受中国乃至世界尊敬、推崇的艺术家。

他以中国文化的深邃、博大和包容，撷东采西，大胆探索，艰苦实践，边画边写，创作了大量丰富感人的作品，从而形成了绘画"形式美"的理论和体系。

从他大量优秀的散文、画论，以及20世纪70年代油画写生中，可以清楚地看到，"形式美"早已成为他内在直觉本能的、深层的敏感"心镜"。尤其是70岁后，他的"形式美"的心灵活动更加自由、狂放。中国的改革开放"解放"了他，他创作了《松魂》《狮子林》《小鸟天堂》等一大批非凡的水墨画作品，这些作品植根于传统文化精神，是跨文化的中西艺术高峰，为中国绘画开辟了现代艺术的新航道，对中国当代美术影响深远。

2003年，吴冠中的绘画作品载入了美国大学教科书《世界艺术史》，他的艺术成为世界文化的一页，法国文化部授予他法国文艺最高勋位。1992年，大英博物馆打破了只展出古代文物的惯例，首次为在世画家吴冠中举办了"吴冠中——二十世纪的中国画家"展，其中作品《小鸟天堂》被大英博物馆收藏，他成为中国传统文化面向世界、面向当代的艺术先锋，为推进中国现代绘画的进程，做出

了不同寻常的贡献。

目前，清华美院十位博士后怀着对艺术的敬畏、对吴冠中先生的敬仰、对祖国艺术事业的担当，克服种种困难，为艺术理想从四面八方赶来，相聚清华大学，分别与六位教授合作，埋头从事吴冠中艺术与艺术思想的研究。经过各自多方面的努力，现在成果已逐渐显现，令学界欣慰。

但是，让研究还原历史，还原吴冠中先生的一生是困难的，超越地研究他更是困难的。对吴冠中先生艺术的研究，实际是对艺术大师和艺术生命及他所处的时代进行认识体验的过程，也是相互映照的过程，其间必有研究者的投影和时代的投影。

纵观不同研究者的研究报告，各自有不同的方向、思路、美学背景和研究方法，也有相异的学术范畴与文化比较……他们共同考察了吴冠中艺术与艺术思想的根脉和成长背景，透视了吴先生的艺术情怀与中国文化及民族命运的关系，阐释了他跨文化原创艺术的内在本质和缘由，解析了他的画论、画作与自然、生活、文化、故乡的诸多关系……从中可以看到大师的足迹，其非凡的艺术成就绝非偶然。

回想 20 世纪 60 年代前后，艺术表现工农兵的红色时代，题材内容决定一切的创作年月，吴冠中先生提出"形式是内容，内容也是形式"，引起了当时美术界热烈争议和批评。改革开放时期，他又说"笔墨等于零"，同样引起了美术界阵阵波澜，至今未平。

吴冠中直言快语、思维敏捷，话语常常在美术界如霹雳般震人心魂。人们以为他是一位艺术的猛士，其实他是一位虔诚的艺术仆人、美神的产儿、"形式美"生命的诗人。他说"笔墨等于零"，乍听好像是反叛古人和传统，其实他的生命全然是中国传统文化之骨血。他说："感觉自己离古人更近，离现在世人很远。"他读《石涛画语录》，激动得彻夜难眠，称石涛为"中国现代绘画之父"。这种心境和感受，证明他与古代伟大的艺术家貌异心同。

他视"美"为至高无上之概念，在他心里，"美"不等于漂亮，"美"无处不在，"美"涵盖一切，"美"贯通一切，"美"超越一切，"形式美""抽象美"近乎他艺道的代名词。但"美"很难言说，"美"不可能直接接近，这成为研究

吴冠中艺术时的恢弘而深邃的命题。他常讲"象大于形"，"绘画不讲形式不务正业"，"美术实为美之术，不是画术"。他的创作不以绘画题材论高下，不以艺术种类立门户，不以中西文化异同划界线，一切无分别，内容与形式也无分别，这让美术界不少同仁至今疑问重重。

其实吴冠中先生一生从"形式美"的魔镜里看世界，"看山不是山，看山又是山"，万物齐同，千差万别一气变通。"形式"为"无"，"内容"为"有"，有无相生，一切从有限走向无限。

"形式美"在他看来绝不是绘画的肤浅的外表，而是其一生对艺术最深情的奉献，包含着他把遥遥相距的事物诗化为一体的美好情感和才能。他说"形式美"对各类造型艺术，无论是写实的，还是浪漫的，无论采用工笔还是写意，都会起重大作用。"美"诞生于生命，诞生于生长，诞生于运动，诞生于发展。"形式美"常常使吴冠中先生的情感和内在直觉更活跃、更兴奋、更准确地、丝丝入扣地节节生发，一切如焰就上，如水就下，自然而然走进新奇，走进陌生，走进光明，走进无人涉足的无垠世界。

他的作品告诉我们，"形式美"不是理性的预设或谋划，而是由心灵体验到的某种情感的引力和道法的魔力所驾驭的、自发的、有节律的空间运动。"形式美"不只是我们能看见的形色线、点线面的抽象关系，它同时还指向我们看不见却能感应到的画家情感、艺道修为、心灵节律，以及手感的节奏、韵律和动力。它与艺术家的心、手、眼、身体及其他部位、灵魂的综合反应相关，来自人性和天理自然合一的想象最深处，需要我们用生命去体验。没有体验而开展研究，自然难以进入他的内心去解读，何况艺术的内心体验有时难以言表，这是研究中具体的、看不见的难题。

吴冠中先生说："情感很重要，有什么样的情感就有什么样的审美。"由于每个人的天性不同、性情不同、感受不同，自然心灵的节律也不同，认识也不同，即使面对同一景象，反应也各异。吴冠中先生的作品《松魂》《汉柏》《狮子林》《小鸟天堂》等，都是他赤膊捧着装满墨汁的喷灌笔（自己发明的笔），站于铺在地上的丈二尺幅上，舞蹈般地一层层挥洒流滴彩墨形成，是非目视而神遇的杰作。

他觉得用毛笔去画跟不上他的心跳，他作画习惯用诗性的"形式美"去表现生命节律的绵延和舞蹈。他说中国传统绘画最宝贵的是"韵"，"气韵"成为他"形式美"的自律自动内在力。其中万物都变形了、膨胀了、幻化了，吴先生内心也充满抽象之道的喜乐和快感。

"形式美"本质上是抽象的，似什么，不似什么，似又不似什么，总是浑然一体，蕴含着艺术家对空间抽象的直觉领悟，它是人类认识自然、生命的另一条路，它是人性走进自然深处，想象和创造出的与自然平行的另一个自然。

2015年6月27日，在北京798艺术区有一场"生命的风景——吴冠中先生的艺术生涯"学术研讨会，会上有一位博士提出："吴冠中讲艺术的形式美，对社会有什么意义？"他的问题代表了很多人的疑问。

应该说艺术的意义是多元的，翻开世界艺术史，你会发现艺术史既是一部图像的社会史，也是一部认识世界的视觉方式史，更是一部人性通向天理的美学史，还是一部人类生活与创造的文化史、文化交融的信息史、人类艺术天才个性灵魂的生命史、艺术想象的创造史……无论从哪个角度看，对社会都有意义。

吴冠中先生视"美"为人类最神圣的殿堂，常常为社会上"美盲多于文盲"而悲哀，这是他关心民族命运的情怀。"美"通于"真"，达于"善"，没有"美"的人类必将是没有精神家园的人类。所以，讲究"形式美"从某种角度而言，有着看不见的悠远而深邃的超功利的社会意义。

回看2014年2月俄罗斯索契冬奥会的开幕式，我们看到艺术家马列维奇、康定斯基、夏加尔的艺术作品被放大成大型的活动性装置艺术，作为他们国家面向世界的文化形象，展示于世界文化舞台上。而我们熟悉的艺术大师列宾、苏里科夫等人的作品全然没出现，为什么？因为马列维奇、康定斯基、夏加尔更让俄罗斯人骄傲，因为马列维奇、康定斯基、夏加尔为世界艺术开创了认识世界的新方式、新视野、新审美，他们为苏联乃至全世界的人民如何观察认识世界打开了另一扇门，应该说他们创作艺术的社会意义全然不同于列宾、苏里科夫。

艺术的社会意义是多元的，艺术与政治、艺术与宗教、艺术与科学、艺术与生活、艺术与生命、艺术与自然、艺术与本体等都会产生不同的社会意义。吴冠

中先生的艺术有大量关于艺术与生命、自然、本体的思考。美国《世界艺术史》教科书中说："吴冠中作为中国绘画的先锋出现在 20 世纪 80 年代。结合了他的中国背景和在法国的艺术学习，吴冠中发展出一种半抽象的艺术风格去描绘中国的山水。""作品在悠久的中国山水画传统中占有一席之地，如石涛大师一般。""中国艺术家仍在追求精神上与自然融合，将他们的艺术作为一种手段去领悟人生和世界。"吴冠中先生在世界艺术史中是一位有创造性的艺术家，他的艺术"形式美"是人性走进自然，与自己照面的路，眼前的万物都能引领他回归自然，让一切进入更高的生命形式，人性与天道冥合。

人们今天使用"形式美"这个词时带有贬抑之意，可能是因为中国确实缺乏现代艺术教育。实际上，"形式美"是老一辈艺术家的现代艺术理想与祖国艺术命运相关的现代认知方式，也是传统艺术与西方现代艺术在艺术家心中融会贯通的结果。"形式美"并不是可见的图式或构成点、线、面的外表，更非主观所为的捏造。我们应该认真研究中国美术界出现的非主流的"形式美"艺术，恢复老一辈艺术家有关"形式美"的内在本性和活力的认知。

"形式美"蕴藏着取之不尽的活力，本质上是人性深处抽象直觉及智慧的活力。"形式美"的抽象世界里和人性的灵觉里充满空间的错觉和幻觉，扬弃了现实物质化的反映意识和司空见惯的表象，客观物象界限模糊或消失，诗性的情致、抽象的喜悦引发心灵飞入似花非花、似鸟非鸟、似人非人的太虚幻境中。

应该说"形式美" 是人性与自然冥合的美神的召唤，诞生于抽象直觉本能的幻想世界，诞生于诗意的隐喻世界，诞生于艺术家的法度、风骨、境界，随每位艺术家内在精神的不同而不同。吴冠中先生是一位伟大的"形式美"生命的诗人、舞者，他的艺术实践证明了抽象的直觉是艺术智慧的源泉，"形式美"的生命植根于艺术无国界的视野和中国传统绘画"写意"的精髓中。

我们应该认真地研究吴冠中等老一辈艺术家留下的有关绘画"形式美"的思想体系，这是中国美术史上与现实主义相对的一座浪漫主义的大山，背后有着无数老一辈艺术家的灵魂和夙愿，他们前仆后继，共同为继承传统、边"传"边"统"、拓展传统、走向现代增加了新的答案。这是中国文化史乃至世界文化史的一页，

虽不是最终答案，但庄严地与现实主义成两极生长着，如同浪漫主义诗人李白与现实主义诗人杜甫一样各美其美，它们代表着东方文化两个璀璨的星座，引导我们走向未知，走向深邃无垠的宇宙，走向人性与自然和谐的最深处。

刘巨德

2016 年 3 月 30 日于清华大学吴冠中艺术研究中心

绪　论

中央工艺美术学院（以下简称工艺美院）1956年成立，1999年并入清华大学，历经43年。在这不及半个世纪的时间里，工艺美院在工艺美术、实用美术、商业美术领域的成就，无可替代。不过，也正是这些成就，掩蔽了四十余年里一直在工艺美院中孕育生长的绘画艺术。除了几位重要的画家，这一群体在绘画艺术上的探索与贡献一直未能得到充分认知。

　　我们不应该将绘画艺术片面地理解为单独的绘画作品——如同传统分类的油画、国画、版画，尤其在绘画门类极为多元的今天，画种边界的模糊，材料的综合，艺术家的跨界，展览与传播方式的演进，已经提示我们要以更广阔的视角来看待工艺美院的绘画。那就是，将它视作这家学院的底色。这既是一种更现代的目光，也契合了工艺美院的现实。

　　在相当长的时期内，与其他美术院校相比，工艺美院的建构与教学理念，更具有20世纪的特点。美术的一般定义中，越是属于艺术诸门类中形而下者，与现实的联系越密切，其艺术价值越值得商榷。就"艺术服务于人民"的层面而言，工艺美院最能将触角伸向日常生活的各个层次之中，但正是这种大众性，削弱了工艺美院绘画的独立价值。

工艺美院的绘画于是有悖论。在广义的绘画层面，工艺美院流传最广、知名度最高的作品并未归入严格意义上的绘画一类，比如借助动画形式深入人心的《大闹天宫》《哪吒闹海》，不被认为是某一艺术家的作品。诚然，这是集体的功劳，数十人乃至上百人协作的，但如果没有张光宇、张仃的灵感和手感，赋予其叙事之外的艺术形式、造型、动态，使角色性格符合原著，反映时代精神，这两部佳作，或许仍能风靡时代，却未必能在艺术上臻于上乘。

艺术家与作品的关系，向来有两种说法。其一是"艺术的宗旨是展示艺术本身，同时把艺术家隐藏起来"[1]；其二是"实际上没有艺术这种东西，只有艺术家而已"[2]。孰对孰错，姑且不论，但对工艺美院的认知困难，恰恰在于作品与艺术家的分离。除上述的动画片以外，另一组在美术史上不容忽视的机场壁画，也有类似的处境。这些作品，"完美"地隐藏了其身后的创作者，除了张仃的《哪吒闹海》、祝大年的《森林之歌》外，观众很难道出每件作品的名称，更难确知作者是谁。

中国传统重视"手泽"，意指亲笔书写或作画，若将草稿移植到巨型墙面上，工艺繁杂，越是复杂，离原作者越远。古代的文人画和工匠画除了命题和技巧，还以程序和材质形成了潜在的不可逾越的鸿沟。动画电影是工业时代的产物，暂且不论，即便工艺相对简单的机场壁画，墨线勾勒、丙烯上色，也需要助手，不全是主创一人之功，去"手泽"之意甚远。80年代以降，判断一位艺术家，确认其地位，并不以一件孤立的作品为依据，而是通观其艺术脉络，从一系列作品（独立的、单体的甚至是架上的）中找到发展逻辑。每一时期，横向可以与其他艺术家拉开距离，纵向也能自成局面。相形之下，工艺美院的画家群体，多数缺乏这样的纵深讨论。在集体项目（装饰艺术或实用艺术）与个人作品（纯艺术）之间，他们难以整合出艺术家的鲜明特色，虽然涉猎广博，却失之粗泛。两者综合，他们艺术家的身份是可疑的，他们的作品也相应地缺少严肃对待。

但如果我们放宽眼界，这些关于身份问题的讨论便不难解决。19世纪法国学院艺术家，精娴架上绘画，却渴望获得大型壁画的国家订件。因为大型壁画象征着文艺复兴前辈的高度，以此与之争衡，不仅无损自己的画家身份，反而是地位

1. 王尔德：《道林·格雷的画像》，孙宜学译，浙江文艺出版社，2017，第1页。
2. 贡布里希：《艺术的故事》，范景中译，广西美术出版社，2008，第1页。

的最终认可。*20*世纪成立的包豪斯学校中，担纲教学的不少艺术家，涉猎更加驳杂，自己却仍是现代绘画史上的大师。这些事实，不仅能验证艺术家的个人天赋，驾驭纯粹艺术语言的能力，而且作为现代社会的一分子，他们可以也应该在开放的信息和其他艺术门类中获得资源，更有效地介入时代。后来的艺术家中，也有相当一部分人保持着这样的开放性。比如毕加索制陶，马蒂斯剪纸，达利参与拍摄电影、做行为艺术，巴尔蒂斯和霍克尼同时是资深的舞台美术师。

一言以蔽之，身份的开放和介入绘画的复杂因素——集体创作、工业化流程、商业化运作、现代传媒的力量——都不应成为今日画家的原罪，时代使然，保持狭隘的绘画观，并不会使绘画更好。评价的标准，不是艺术家或作品是否参与了以上流程，而是触发这些流程的动机与起点价值如何。循此思路，我们考察工艺美院的绘画艺术之时，便突破了传统的绘画分类，不仅将这一艺术家群体创作的油画、国画、版画纳入视野，也将集体合作的壁画、动画归入本书的研究范畴，插图、连环画这些通常被视为末技小道的绘画种类，同样占据着应有的位置。

创建伊始，国家对工艺美院的定位是"培养具有马克思列宁主义基础，精通专业知识，掌握熟练的技能，全心全意为建设社会主义服务的各种高级的工艺美术设计专门人才"[3]，并将具体的行政权交给中央手工业管理局和中华全国手工业合作总社。横向比较，同样地处北京的中央美术学院（简称中央美院），管理上直属文化部，教学上以苏联模式为主，部分借鉴东欧的其他美术学院，担负着直接践行文艺方针的任务。从历史源流来看，中央美术学院的构成有三：国立北平艺术专科学校（简称北平艺专）、延安鲁迅艺术学院（简称鲁艺）、中央大学艺术系，这三处，均有直属或类似直属中央政府的资格——北平艺专之于北洋政府，延安鲁艺之于边区政府，中央大学之于国民中央政府。从某种程度上说，中央美院对政治的敏感性是有传统可依的。中央工艺美术学院并不具有与中央美院同等的艺术地位，不占据意识形态的核心区域。然而，这并不意味着工艺美院的管理和教学可以游离在政治之外。

当时工艺美院的主要专业领导和教师，背景如下：

庞薰琹，留学法国，学习现代艺术及装饰艺术，归国后组织"决澜社"，为

3. 杭间主编《清华大学美术学院简史》，清华大学出版社，2011，第27页。

中国现代艺术旗手之一；

张光宇，涉猎广博，漫画、插画、书籍装帧、平面设计、舞台美术无不精通，是上海商业美术圈的核心人物；

雷圭元，留学法国，主攻图案学，兼及染织美术与漆画工艺；

祝大年，早年就学于杭州艺术专科学校及国立北平艺术专科学校，后留学日本，在东京帝国美术专科学校攻读陶瓷美术；

郑可，留学法国，学习雕塑、家具、室内装饰等，对包豪斯设计的价值有所研究；

袁迈，早年就学于杭州艺术专科学校，毕业后留校任教；

柴扉，就学于上海美术专科学校，学习西画，先后任教于重庆艺术专科学校、杭州艺术专科学校、上海美术专科学校。

他们或直接在国外接受现代高等艺术教育，或在国内开放程度较高的地区学习、工作，经欧风美雨洗礼，对何谓现代艺术、现代艺术教育和设计教育有很深的理解。其时，让手工业管理局领导工艺美术学院，显然是将学院视同一所高级技术院校，这完全昧于现代艺术教育和设计教育的认知，令教学脱离时代。有感于此，时任副院长、主管教学的庞薰琹提出培养工艺美术创作设计人才的方针，具体表现为：要精熟传统，要具有现代视野，要有艺术修养，要掌握科学技能。这些方针，兼顾了传统、现代、民间艺术，符合国情，不悖潮流，实际奠定了学院延续数十年的美学思想。但在20世纪50年代的背景中，不涉及政治的纯粹业务讨论，将现代艺术、传统艺术和民间艺术等同，便有消解当时文艺路线纯粹性的嫌疑。随后的"反右扩大化"中，包括庞薰琹在内的上述名单中的大多数人成为牺牲品，被迫离开学院领导层。

接替庞薰琹主持业务与教学工作的是从中央美院国画系调来的张仃。早年在上海的历练，与张光宇等人的过从，使他对现代艺术、现代艺术教育和设计教育并不陌生，并且，延安出身的张仃谙熟政治尺度，清楚使被贴上资产阶级意识形态标签的现代艺术转化为合法的教学资源，使工艺美院成为真正意义上的现代艺术设计学院，需要何种策略。他与张光宇提出以"装饰"理论整合大美术观，为学院确定了学术方向。"装饰"者，踵事增华之意，不会改变原物的性质，不会介入意识形态的争论，这样给予现代艺术和传统艺术一样的外在属性，使其成为可以借鉴的资源之一。"装饰"解脱了艺术的政治命题，确立了形式的价值与必要性。以"装饰"为掩护的现代艺术，至少表面上取得了与传统艺术和民间艺术

相等的地位，在 *20* 世纪下半叶的中国获得了合法性。

工艺美院的绘画，与"毕加索加城隍庙"的说法大致吻合，对国内传统和民间的资源也借鉴良多。固然，五六十年代的政治背景下，传统艺术和民间艺术同样置身待改造的行列中。然而传统艺术根深叶茂，历经革命，生命犹在，增加了新方法，融入了新理念，对新方法、新理念的反对，又引出对传统的翻新，这是各美术学院和画院中的通例；民间艺术的生气配合阶级斗争和工农文化，相对简易，流布广泛，引入学院顺理成章；唯有现代艺术一项，冒意识形态的禁忌，被普遍视为资产阶级文艺，只能在工艺美院及其引领的装饰艺术中看到印迹。尤其可贵者，"毕加索加城隍庙"，并非简单拼凑，而是以现代的艺术眼光与意识，将传统艺术和民间艺术予以刷新。现代艺术中的设计感和现代设计中的艺术性，成为一种酵母，使传统艺术和民间艺术进入当下，具有时代意识和世界意识。现代艺术不只是一种具体的形式语言，而且是贯穿全局的思维本能。

如果只注重装饰性一端，或者停留于绘画语言的本身，工艺美院的绘画并不能担当中国现代艺术的传递者这一身份。*20* 世纪的中国，任何文化艺术现代思潮的引入，都不只是改良艺术本身，使本国的艺术与时代同步，而且是将艺术作为一种工具，更好地作用于国民性的改造，进而完成国家的现代化转型。早期现代艺术的重要团体决澜社在宣言中明确提出以新的技法表现新时代的精神，正是这种思路的典型。在其后的战争与社会动荡中，在新中国成立以来的历史背景下，写实主义演进到现实主义，再演变为社会主义现实主义、革命的浪漫主义与革命的现实主义，主宰了整个艺术领域，成为改造 *20* 世纪中国社会的不二之选。但是，庞薰琹等人提出的现代艺术中具有介入社会功能的另一侧面，犹如一根隐线，贯穿于工艺美院画家群体的探索之中。

"装饰"是中性的艺术态度，但中性本就意味着与统治一切的主流文艺思想保持距离。装饰性一旦上升为形式原则，直指"内容决定论"的狭隘，则与决澜社的观点遥相呼应。*70* 年代末期，吴冠中提出的形式美与抽象美的观点——名为艺术形式的讨论，实则介入社会思想层面——填补了现代社会转型中极为重要，但在中国社会严重缺席的，不光有关现代艺术的品格，而且关乎现代人格的自由精神。同期，集工艺美院装饰绘画大成的机场壁画，以完全不同于主流艺术的面貌，预言了新时代。这种错时的、局部的现代性带来的成果，迅速地被更新锐的现代艺术思潮覆盖，但作为连接早期现代主义的探索和 *80* 年代以来的各种艺术现象的

桥梁，仍然值得我们重新审视。

庞薰琹奠基现代学术意识、张光宇示范现代精神、张仃保护现代绘画的形式语言、吴冠中点破现代绘画的核心诉求，这些勾勒出工艺美院绘画艺术的来路，触及工艺美院绘画艺术的实质，本书的写作，也主要围绕这些点展开。将工艺美院艺术家的生平和作品定为叙述的主体，减少社会历史背景的部分，出于以下考量：这些是 20 世纪中国美术史的重要部分，某种意义上，它们甚至是独一无二的样本。如果在这样的专题研究中仍然不能对作品投射足够的注意力，那么我们的研究仍然不算切中问题本身，只是另一种特殊的社会学研究对象，而非艺术风格学范畴的探索。如果我们不把他们的作品放在历史情境和现代视野里，便不能跳出"纯艺术"的成见，不能窥见这些作品的全部价值。

首先是艺术家的选择，如上文提及的庞薰琹、张光宇、张仃和吴冠中，他们贯穿了工艺美院的历史，本身已是工艺美院的象征。他们在各个时代的重要作品，都是本书要讨论的对象，因为他们风格的变迁，就是工艺美院风格的生发、成长与成熟的过程。和任何一个群体相仿，师生、同事，或者意见不同的竞争者，都为工艺美院的绘画带来多元性，但与同时代的其他艺术家和其他群体比较，他们又显现统一的鲜明特质。这些艺术家不在时代的聚光灯之下，却以理念与技艺滋养了实用美术，赋予其品质，擢升其格调，并最终卓然独立，形成独特的绘画语言，赋予工艺美院绘画丰富的维度。我们挑选具体的艺术家及其作品分析解读时，不是平均呈现画种或艺术形式，也不是将每一个专业里对绘画艺术有所贡献的画家都囊括，而是看他们是否关联着某个具体历史时期的问题。另外，能体现工艺美院教育思想的教师，也是本书关注的对象。这样，本书的叙述除了依据明显的时间线索之外，也暗含着工艺美院绘画风格的生成逻辑。

艺术风格的形成及转化，不会在某一具体的时间点突然出现，在另一时间点到来时戛然而止，但艺术家和作品仍然与时代保持着大致的对应关系。除了在阐述工艺美院渊源的章节中，不设具体起点，将参与创建工艺美院的元老的艺术脉络作为肇因，审视他们各自影响塑造工艺美院初期风格的方面，后面的各个章节基本依据重大历史事件来分界，我们可以看出，艺术与政治的互动关系，即便在与主流意识形态保持着相对距离的工艺美院，仍然清晰。

工艺美院的绘画艺术，一类属于艺术家的独立创作，或是教学的范本，或是大型创作逐步演化脱胎的草稿，风格与主题比较中立；一类属于集体项目，规模大，

装饰性强，是典型的工艺美院风格，尤能凸显艺术与赞助者的关系。考虑到具体的历史条件，接受订件并不是纯粹的市场行为，他们收入的一面，不在本书的考察范畴之中。本书重点在于赞助者与艺术家的关系——实则是政治与艺术的关系、内容与形式的关系，两者的冲突与平衡，正是造就工艺美院绘画风格的要素之一。

内容与形式这一对概念，也因此成为本书叙述的一个基本动力。大部分工艺美院的绘画作品都脱离了写实或再现的范畴，意味着它们很难从同期国内视觉资源中获得足够的启发。除了有所保留民间艺术的生动活泼之外，这批绘画更多来自美术史，是一种与古代艺术传统、20 世纪现代艺术以及现代设计之间的对话。除了一些可以辨认的富于时代性的人物形象及建筑，工艺美院的绘画是形式语言系统内部的一种自足典型。对具体的作品进行分析时，从图像学的角度，我们常常可以看到画家怎样借鉴传统绘画，怎样吸收西方现代绘画，又怎样将现实隔离在外（或引入其中）。就绘画艺术研究而言，显露于布局、施色、造型、用笔等偏重个人化特点的绘画性，将是我们关注的重点。即便在集体的大型创作中，与助手的合作，复杂的工艺手段、工业流程，也会令这种特质不同程度地削弱。把这些作品的缘起与完成——它们往往处于绘画的两极——进行比对研究，也许更能有所收获。

近年来，借清华大学美术学院（原中央工艺美术学院）成立六十周年的契机，国家博物馆、清华大学艺术博物馆和清华大学美术学院举办了一系列展览，将许多学院前辈的原作一一展示出来。这些展览，最终为本书的写作方向提供了可能性。如果缺乏与原作——而且是体系之中的原作直接对话的机会，本书想要强调的绘画性，并由此梳理工艺美院群体绘画艺术的目标或许不切实际。当然，这些展览不可能呈现工艺美院中全部的优秀作品，即便加上画册和其他图像资源，本书肯定也遗漏了不少佳作。更何况以作品为导向的方法，不可避免地掺杂了主观的判断，无疑会使这一研究仅仅停留在浅表层面，未能彰显工艺美院绘画艺术的全部价值。基于此，期待更多后来者加入，将这一研究从各个方面继续推进，这并非谦辞，而是一种恳切希望。

马萧

2019 年 2 月于北京

中央工艺美术学院
绘画的几种来源：
1956 年以前

庞薰琹：
决澜社、民族化与装饰艺术

　　1930 年留法归国，庞薰琹辗转于上海、北平（今北京）、成都、广州等地，历任上海美术专科学校、国立北平艺术专科学校、四川省立艺术专科学校、华西大学、重庆中央大学、广东省立艺术专科学校、中山大学等校教师。因为 *20* 世纪三四十年代国内形势的动荡，这些教职的变更与其说是艺术发展的需要，毋宁说是安顿生活的代价。生活的消耗、生计的维持，使得艺术家的艺术也由乌托邦式的理想，逐渐妥协于中国的现实。

　　携现代艺术思想及创建现代装饰学校的理念归来，庞薰琹期待能为保守的中国艺术注入新的活力。虽然他与徐悲鸿选择了欧洲艺术的不同形态，但两人结合中西的思路并无二致。

　　1931 年 *9* 月，庞薰琹在上海与倪贻德、陈澄波、周多、曾志良等人成立了决澜社。他面对"今日中国艺术精神之颓圮，与中国文化之日趋堕落，辄深自痛心，但自知识浅单力薄，倾一己之力，不足以稍挽颓风，乃思集合数同志，互相研究，

以力求自我之进步，集数人之力或能有所贡献于世人"。[1]

苏立文在《20世纪中国艺术与艺术家》中提到，庞薰琹后来在决澜社同仁王济远的艺术研究所举办了一次展览，呈现了自己在巴黎的创作。展览遭到的冷遇令画家大失所望，他烧掉了绝大部分作品。这次不成功的经历让庞薰琹觉察到独自奋斗的艰难，幸而他很快发现了同道中人，倪贻德便是其中之一。他对庞薰琹的作品非常认可，认为"不论在他的作品的构思上，技法上，乃至画因的把握上，都可以看出他是一个具有现代精神的优秀画家"。倪贻德留学日本，在学习西方现代主义绘画的经验上未必如庞氏直接，或者他在薰琹的画中看到了自己老师的影子也未必可知。倪贻德因此成为决澜社的最早成员。

决澜社宣言[2]，以诗意和激情的语言表达了与旧传统决裂的勇气。但是，他们并未清晰而理性地指出这个旧传统到底是什么，也未能明确自己前进的方向。宣言中强调的"现实主义"似乎与库尔贝代表的现实主义并不一样，他们注重的新语言更多倾向于形式上的改良，在30年代的大背景下，很难获得与徐悲鸿同样的关注。

与决澜社激动人心的宣言相比，这些画家的作品自安于学生的角色，将欧洲现代绘画的强烈感染力减弱了，以符合国人的审美尺度。1932年10月到1935年10月之间，决澜社举行的四次展览，呈现了艺术家将西方现代艺术中国化的努力。其中，周多受到莫迪里阿尼的影响，段平佑受到毕加索的影响，杨秋人和阳太阳受到契里柯的影响[3]，庞薰琹的风格最多元，却保持着一贯的安静气息。1933年前，他的作品带有明显的装饰风，或者是简练的人体画，或者以平面的幻化和叠印表现都市生活。不过，在第三次决澜社画展上，庞薰琹送展的《地之子》（图1-1）

1. 庞薰琹：《决澜社小史》，《艺术旬刊》1932年10月第1卷第5期。
2. "我们往古创造的天才到哪里去了？我们往古光荣的历史到哪里去了？我们现代整个的艺术界只是衰颓和病弱。我们再不能安于这样妥协的环境中。我们再不能任其奄奄一息以待毙。让我们起来吧！用了狂飙一样的激情，铁一般的理智，来创造我们色、线、形交错的世界吧！我们承认绘画决不是自然的模仿，也不是死板的形骸的反复，我们要用全生命来赤裸裸地表现我们泼剌（辣）的精神。我们以为绘画决不是宗教奴隶，也不是文学的说明，我们要自由地、综合地构成纯造型的世界。我们厌恶一切旧的形式、旧的色彩，厌恶一切平凡的低级的技巧。我们要用新的技法来表现新时代的精神。二十世纪以来，欧洲的艺坛突现新兴的气象，野兽群的叫喊，立体派的变形，达达主义的猛烈，超现实主义的憧憬……二十世纪的中国艺坛，也应当现出一种新兴的气象了。让我们起来吧！用了狂飙一般的激情，铁一般的理智，来创造我们色、线、形交错的世界吧！"
3. 吕澎：《20世纪中国艺术史》，北京大学出版社，2006，第269页。

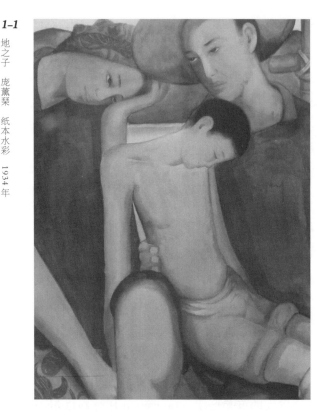

和《时代的女儿》中，以莫迪里阿尼式的人物形象，象征了中国普遍的忧郁情绪。尽管他没有放弃形式语言，但现实已经涌入了他的画面。

战争的阴影、民生的凋敝使得人们对决澜社的艺术探索缺乏兴致。改变艺术界的"衰颓"和"病弱"，进而改造社会的目标遥不可及，用庞薰琹的话来说，这些展览：

> 像投了一块又一块小石子到池塘中去，当时虽然可以听到一声轻微的落水声，和水面上激起一些小小的水花，可是这石子很快沉到池塘的污泥中去了，水面又恢复了原样，怎么办呢？[4]

第四次展览后，决澜社宣告解散。翌年九月，庞薰琹应李有行[5]之邀，赴国立北平艺术专科学校任图案系教授。他很早就对装饰艺术产生了兴趣，并且在巴黎、上海都有过商业美术的经验，但从这时起，庞薰琹才算正式介入其中——不是安顿生计的权宜和过渡，而是就此发展出终其一生的事业。然而稳定的时间不过一年，1937年抗战全面爆发，庞薰琹与国立北平艺术专科学校一道流亡，经上海、庐山、汉口、沅陵，最后抵达昆明。因为一路上人事变动剧烈，到昆明时，庞薰琹已决意辞去国立北平艺术专科学校教职。

4. 庞薰琹：《就是这样走过来的》，三联书店，2005，第140页。

5. 李在法国里昂学习染织设计，1931年归国后曾在上海美亚印刷厂担任设计工作，既有业务经验，又能于教学之中实践，对庞薰琹深有启发。

在昆明，庞薰琹再次遇到了杭州艺术专科学校教授雷圭元，两人比邻而居，每日照面。卧室在楼上，楼下是工作室，两人各用一间。私交不论，耳濡目染间，志趣难免潜移默化。同时，庞薰琹受到陈梦家和沈从文的建议的鼓舞，开始着手《中国图案集》的收集整理。这本 400 页的图案集，使庞薰琹获得了中央博物院的委托，于 1939 年初冬赴贵州苗族和其他少数民族地区考察，记录他们的服装、纺织品和装饰艺术。这次旅行收获极丰，除了为中央博物院、北京故宫博物院征集到 600 余件民族服装和刺绣之外，他还带回了一批少数民族题材的绘画作品以及根据服饰整理出来的纹样。这次旅行不在画家庞薰琹的计划中，但对于工艺美术家庞薰琹产生的影响，可能是决定性的。

考察归来不久，中央研究院和中央博物院便要迁往四川。数月之后，庞薰琹应旧友李有行邀请离开博物院，赴四川省立艺术专科学校任教，担任应用艺术科主任。因为迁移中作品及资料多有遗失毁坏，在成都安顿下来后，画家立即根据记忆创作了一组共 20 幅的《贵州山民图》系列（图 1-2—图 1-5），涉及少数民族生活、恋爱、婚姻、赶集、病死诸方面。庞薰琹为这批作品赋予了一个毕加索式的命名"灰色时期"。[6] 不过，除了名字上的致敬，这批作品已经和毕加索没有什么关联了。画材的匮乏和新的灵感使庞薰琹放弃了决澜社时期的形式感和模糊的立体主义风格，他采用一种结合了水彩画和传统水墨画的方式，将少数民族生活的种种日常记录下来。在环境和民族服装的还原上，庞薰琹有着人类学家的敏感，他精细地描绘了苗族妇女头巾的图案、服装的样式、身后的窗棂、门板以及悬挂其上的那只烟斗。民族题材带来的视觉差异以及庞薰琹关注的文学性，容易让人联想起 19 世纪欧洲盛行的东方画派，所以苏立文宣称这批作品具有浪漫主义格调并不令人意外。庞薰琹的安静和敏感更加明显地表现出来，可能是因为水性绘画材质的关系，也可能是因为远离战争和身处混乱的山区中，艺术家更容易释放天性。

《贵州山民图》系列，艺术家尝试着与决澜社时期截然不同的风格，画中的人物几乎是以传统的国画手法完成的，只有面部和衣纹的渲染说明艺术家拥有了西方绘画的经验和解剖学知识，知道如何使人物变得立体。当然，这种知识的运用显得克制，既是因为他接受了现代艺术平面化的理念，也是因为他不愿破坏材

6. 苏立文：《20 世纪中国艺术与艺术家》，陈卫和、钱岗南译，上海人民出版社，2013，第 175 页。

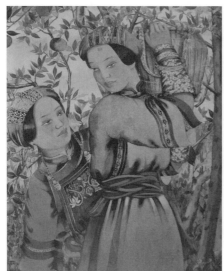
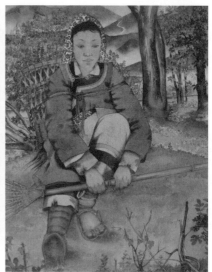

1–2

橘红时节　庞薰琹　纸本水彩　1946年

1–3

小憩　庞薰琹　纸本水彩　1946年

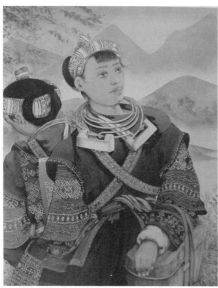

1–4

盛装　庞薰琹　纸本水彩　1946年

1–5

笙舞　庞薰琹　纸本水彩　1946年

质本身的美感。参加教育部第三届全国美术展览会时，庞薰琹的这组作品遇到了问题，委员会不知道该将它归入哪一类，国画、油画还是图案？最后可能因为他留学身份以及相对传统绘画过于新颖的技法，他呈送的作品放在了油画展区。这种遭遇，正如苏立文的解读那样，作品里媒材、技巧、美学的矛盾与综合，意味着中国艺术的一种"再生"。

与毕加索从原始艺术中汲取营养一样，庞薰琹意识到民间的图案也可以成为自己的灵感之源，这再度唤醒了他的装饰艺术之梦。如果说庞薰琹在现代绘画形式语言上的探索并未能为当时的中国提供什么革命价值和现实意义的话，那么传统民间艺术却提示他艺术可以自然地成为日常生活的一部分。这些资料加上他在四川艺术专科学校任教期间一直编写的《当代工艺美术集》，奠定了庞薰琹工艺美术教学思路的基础。

抗战结束后，百废待兴。在重庆，庞薰琹遇见了陶行知，长谈工艺美术办学思想，提出想仿照法国国立高等装饰艺术学院的体例，"创造一所学校，培养一批具有理想、能劳动、能设计、能制作、能创造一些美好东西的人才……要成立研究所，研究我国的传统工艺，研究各国工艺的情况，以及进行有关的理论研究工作和自己印刷一些著作和刊物"[7]。这所"半工半读学校"的办学理念既全面又超前，既体现出欧洲现代设计思想，又契合了陶行知一贯的生活教育理论，深获后者肯定。但内战的阴云密布，资金筹措困难，加上陶行知不久后病逝，这一想法终告落空。庞薰琹回到上海后，发现这里已经不是他刚回国时的那座繁华开放的城市了，不光办学梦想幻灭，连生计都难以维持，他给苏立文的信中，忧患丛生：

> 本想一定会在这儿过上更宁静的生活，但是就在我们到达的几个小时内，这种梦想就破灭了。这个国家已变得没法生存。到这儿已有两个月了，尽管我的熟人很多，却根本找（不）到不必给房屋经纪人额外的三四千（疑为三四十）美元小费的一套小公寓房……城市中到处是美国货，中国的工厂接二连三地倒闭——为此我们得感谢政府。现在，国民党认为，靠着美国的武装，他们可以吃下敌人，就像白痴认为他可以水中捞月一样。我所有的未来计划都

7. 杭间主编《清华大学美术学院简史》，清华大学出版社，2011，第 4 页。

像肥皂泡似的碎了。我该做什么？我决不会放弃艺术。我所要的一切就是为艺术、为我苦难深重的同胞工作……这就是中国现代艺术为什么不能走法国的或英国的道路的原因。我希望我们更富有同情心，更接近同胞们受伤的和苦痛的心。[8]

1947 年夏季，旧友黄笃维帮助庞薰琹获得中山大学师范学院教席，同时广东省立艺术专科学校也聘其为绘画系主任。赴粤途中，因粤汉铁路桥被洪水冲毁，庞薰琹只好暂携家眷往庐山避暑。其间，他创作了一批极其出色的风景画。这批作品全部用水彩画在绢上，仅从材质来看，明显是中西结合的一次尝试，之前还没有哪位中国画家这样做过。[9]这批画作显然颠覆了中国传统的绢上作品，不是以勾线设色的方式局部展开，层层推进，而是以现场写生的眼力和手腕落笔，近于印象派，然而构图比盛期的印象派更为大胆。以《庐山风景》（图 1-6—图 1-8）为例，画面由一片密林和草丛填满，几无隙地。这样杂乱的对象，无法按传统的手法区分景别和景深，容易失之草率，但庞薰琹以深浅不一的绿色画出了树木的走势和枝叶的向背，以此分割和缀连画面，形成一种独特的韵律感，似乎夏日的清风正穿过这片树林，阳光闪烁其间。这是新中国成立前庞薰琹最后一次具有规模的创作。遗憾的是，这组作品似乎并未在他后来的艺术生涯中获得任何形式的延续，也没有成为一种风格传播开来。

中山大学的教学近于私塾，富有艺术热情的学生寥寥，因而庞薰琹只是在家中为学生看画。其间旧友领来司徒雷登，邀庞薰琹赴美，薰琹未允。居留广州期间，庞薰琹并未留下什么作品，自传中他仅提及作了四幅油画静物，均为教学所用。他再次返回上海后，得傅雷帮助，全家搬进了蒲石路蒲园八号，因身份敏感，闭门谢客，反倒独享暂时的安宁。他的两幅描绘窗外的小景（图 1-9—图 1-10），岁月荒荒，不见政局的紧张和行将改朝换代的激荡，只有日长无事的宁静。用色行笔，有郁特里罗中年的味道。

其时解放军南下之势已经不可遏止，庞薰琹意识到他处处碰壁的艺术教育理

8.苏立文：《20 世纪中国艺术与艺术家》，陈卫和、钱岗南译，上海人民出版社，2013，第 209 页。
9.庞薰琹自己也说，他打算将欧洲油画中的色彩层次、各种构图与中国绘画中的笔法意境结合起来。庞薰琹：《就是这样走过来的》，三联书店，2005，第 217 页。

1-6

庐山风景·密林　庞薰琹
绢本水彩·1947年

1-7

庐山风景·绿荫
庞薰琹　绢本水彩
1947年

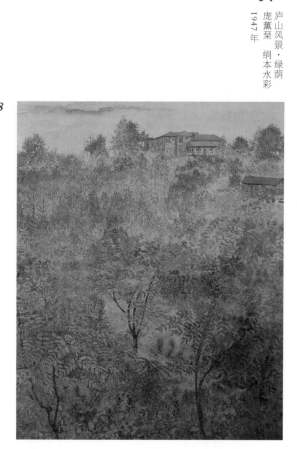

1-8

庐山风景　庞薰琹　绢本水彩　1947年

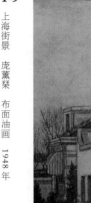

想或许在新政权中可以实现。*1949 年 5 月 29 日*，他与刘开渠、杨可扬、野夫、张乐平等上海美术家代表在《大公报》上发表了迎接解放的"美术工作者宣言"。一周之后，杭州军事管制委员会任命决澜社同仁倪贻德为军代表，接管国立杭州艺术专科学校。*9 月*，进京参加第一届文代会后，庞薰琹成了国立杭州艺术专科学校绘画系主任，后来又兼任教务长。

上海时期的张光宇

1934 年，张光宇主编的《独立漫画》选择了庞薰琹的《无题》(图 1-11)[10] 作为封面。在"编后独白"中，他写道："本期封面为庞薰琹先生所作《机器人的感化》(编者注：即指上文的《无题》)，写机械的世界削弱大自然予人类的恩惠的隔离。"[11] 张光宇将自己的作品《破落的厨房》放在内封，与薰琹形成呼应。

新中国成立前，两人的交集似乎仅见于此。顺着各自的发展溯源，庞薰琹负笈欧洲，初以高雅艺术为志向，后兼及工艺美术图案；张光

1-11

无题　庞薰琹　布面油画　1934 年

10. 庞薰琹曾提起，这幅所谓《无题》，只是展览时的题名，画面上主要画的是压榨机的剖面。前面一个是机器人，另一个是我国农村妇女像，其一是象征资本主义国家的工业发达，其二是象征落后的中国农业，左上方"三个巨大的手指在推动压榨机，象征着帝国主义、反动的政治与封建势力，这是对我国人民进行压榨的三种势力，也就是逼得我走投无路的三种势力"。

11. 唐薇、黄大刚：《追寻张光宇》，三联书店，2015，第 197 页。

1-12
饮马清流 张光宇
纸本白描 1925年

1-13
饲鹅图 张光宇
纸本白描 1925年

1-14
兰闺试笔 张光宇
纸本白描 1925年

1-15
灯前倦绣 张光宇
纸本白描 1925年

宇发轫于民间，天赋江南乡土的灵秀，在上海滩的历练，更是令其机警而泼辣，他先后涉猎插图、漫画、水彩、平面设计，均能自出机杼。

出道之初，张光宇在《世界画报》当丁悚[12]的助理编辑。一开始他就展现出对多种题材和风格的掌控能力，既能画插图、钢笔素描，也能作仕女图、"谐画"和广告。第二期，他负责封面的创作，"画面是一位笑容满面的青年男子，正张开有力的双臂，身后是光芒四射的天空和江畔生机勃勃的新城"。[13]这些作品，闪现了张光宇的灵气，却还未能显露他个人风格的端倪。

*1925*年，张光宇在《上海画报》上发表的数帧白描仕女图（图*1-12*—图*1-15*），翻新了明清话本插图的布局，铺陈景别、经营繁简，显然从*19*世纪的欧洲插画、藏书票中，尤其是英国插图画家比亚兹莱的风格中受益匪浅。这些题材表现的是新时代的新女性，沉浸在浓厚的东方情调之中。论敏感于生活，论画面的节制与

12. 丁聪之父，著名漫画家。

13. 唐薇、黄大刚：《追寻张光宇》，三联书店，2015，第26页。

优雅，至今也难有望其项背者。

1928 年春，"天马会"[14]举行第九届展览，张光宇送去了富有装饰性的作品《元兵》。"《元兵》取正三角形构图，运用'适合形'的原理安排形象与空间，三个人物呈同向运动战斗姿态，光宇运用图案结构使作品的整体性得到加强，单个形象在基本结构的框架中，统一而有变化，有动势，有节奏，装饰意味十分浓厚。"[15]在上海，张光宇可以接触到最新的西方现代艺术语言。第二年的水彩作品《紫石街之春》（图 1-16）中，他十分奇异地将立体主义风格带入了话本的插图，除了人物面部仍保留具象的处理方式外，力求把直线剪切的手段铺展到画中的每个角落。这当然不是立体主义经营画面的方式，但张光宇以他的聪慧感知着、应对着新潮流的到来。

与不断尝试新风格对应的，是张光宇职业生涯的不断跨界。1921 年，他进入广告业，先在南洋兄弟烟草公司广告部供职，后又跳槽至英美烟草公司广告部美术室，直至 1933 年。13 年中，张光宇设计了大量广告招贴、月份牌画、烟草包装和"香烟牌子"。如此紧张的工作，仍不足以消化他的全部才华，安顿他的全副精力。于是正职之外，他先后创办了《三日画报》《上海漫画》，并且参与创建了"漫画会"。

艺术家创设自己的组织，宣传理念、呼朋引伴，在 20 世纪 30 年代的中国并不罕见。"漫画会"不同于传统国画家们的食古雅集，也不同于新锐西画家的宗旨明确、锐意求新，后者（如"决澜社"）也力求介入社会，但漫画的特质要求这群青年以迅速、浅显、直白的方式回应时事。虽然宣言中标榜了"我们的浪漫主义"，但他们无疑比决澜社这样的纯艺术团体更具现实性和生命力。

张光宇的专业能力当然不容置疑，他的社交能力也是不断扩张自己艺术版图的关键所在：性情随和、不居功、善分享，对新事物有着强烈的好奇心，让他总能获得在新领域的尝试机会，也总能出色完成友人的嘱托。他在《三日画报》上

14.1919 年 9 月 28 日，以上海美术专科学校的西画教授江小鹣、丁悚、汪亚尘、张辰伯、杨清磬等为主体发起，在上海美术专科学校礼堂成立的"天马会"，就是洋画运动早期最有影响力的西洋画学术团体。成立时发表了五项纲领性的主张："发挥人类之特性，涵养人类之美感；随着时代的进化，研究艺术；拿'美的态度'创作艺术，开展艺术之社会，实现美的人生；反对传统的艺术，模仿的艺术；反对以游戏态度来玩赏艺术。"

15.唐薇、黄大刚：《追寻张光宇》，三联书店，2015，第 36—37 页。

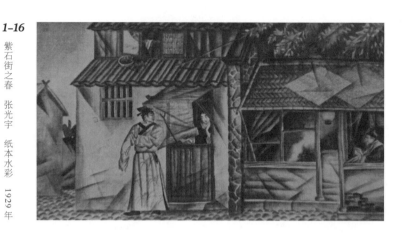

1–16

紫石街之春　张光宇　纸本水彩　1929年

发表的三篇影评，不是小报花边新闻式的填充，而是认真讨论了电影艺术表现力、古装电影的目的及制作手段。他的见解吸引了电影界的专业人士，上海大中华百合影片公司邀请其参与古装电影《美人计》的美术设计。

《三日画报》的四开两版只是牛刀小试，尚不足以满足张光宇掌控媒体的雄心。1927年，经验的积累、人际关系的扩充、资金的充裕，使《上海漫画》的诞生顺理成章。"这是一份大开本、有八个版面的艺术类综合画报，漫画占四个版面——包括封面漫画和封底的多格连环漫画全部用彩色石印；文化、新闻、摄影、电影、美术、散文等四个版用铜锌版单色铅印。"[16]

作为《上海漫画》的灵魂人物，创刊号的封面设计，张光宇当仁不让，《立体的上海生活》（图1-17）便是他为新刊物量身定做的。虽然是漫画周刊，张光宇并不一味通过夸张和变形来逗人发笑，而是以一种旁观者的目光展现了现代都市的疏离与冷漠，含蓄地表明这份刊物的格调。居于高台上的家庭雕像由几何体组合而成，颇有立体主义的风格，在白描勾勒的摩登城市背景下格外醒目。

他总共为《上海漫画》绘制了18个封面，风格各异：

> 这里面既有象征性的写实作风，如《无知的摧残者》，也有超现实主义意
> 味的《腐化的偶像》和借鉴未来主义风格的封面图案；既有《国民之魂》的肃

16. 唐薇、黄大刚：《追寻张光宇》，三联书店，2015，第88页。

1–17

立体的上海生活 张光宇 纸本水彩 1927 年

1–18

《工艺美术之研究》栏目 1929 年

穆庄重，也有《缤纷》那样的唯美浪漫。彩色的、黑白的、工笔的、写意的、优雅的、粗犷的，三年不到的这段日子里，光宇吸取各种现代流派的艺术经验，进行多样化艺术探索，仅仅《上海漫画》的数十种封面设计，就很充分地显露出他的艺术才情和功底。[17]

　　《上海漫画》的汇刊和丛刊中，部分封面也是由张光宇操刀的。与期刊封面不同，这类作品更趋中立冷静，多单色，无故事情节，甚至缺乏具体形象，属于更加纯粹的形式语言。唐薇说："即使它们含有象征性的符号和暗示性的形象，但是不具备十八种封面画大多包含的多面性格、多边效果的暗喻，在那个时代的美术设计专业语境里往往被定义为'图案'或者'装饰'。"[18]看似闲笔，脱去历史情境后，这些图案、字体和设计理念却更富品质，不喧嚣，不过时。如果说张光宇为后来的工艺美院带来可见且被继承的遗产，这应该是其中之一。

　　其实，他对工艺美术的关注也与这批设计同步。1929 年，张光宇在《上海漫画》上开设了不定期栏目，题为《工艺美术之研究》（图 **1-18**）。后来的《时代》画报

17. 唐薇、黄大刚：《追寻张光宇》，三联书店，2015，第 100 页。

18. 唐薇、黄大刚：《追寻张光宇》，三联书店，2015，第 101 页。

也延续了这样的专栏。《工艺美术研究》除撰文介绍现代装饰艺术和现代设计之外，尤其注重推介新人新作，这里仅举两例。1929 年 7 月，《上海漫画》以图文介绍了海外归国任教的设计师钟熀和他的室内装饰："钟熀君，1919 年赴法，研究工艺美术，先后十年，于 1925 年在巴黎（开）万国建筑装饰工艺美术博览会获得特奖，又于 1926 年至 1927 年获得巴黎各工艺美术展览会奖牌证书等，至 1928 年冬返国，任北平大学艺术院实用美术系教授。"[19] 同年 9 月底，张光宇又介绍了北平国立艺术学院实用图案系两位女生的图案专题展览。学生初试啼声，也在他视线之内，可见他对工艺美术的关注绝非泛泛。

发表的第一篇工艺美术论文《研究者的意志》中，张光宇提出工艺美术"是人生切肤所需求的艺术，追求出实用与感觉上的愉快，予人生一种安慰"。"研究'工艺美术'的意志首先是要认识时代！而且严防着顽固者的作对。也就是说无疑地把新的思想尽量灌输，无疑地把科学组织成的种种力量把他采取。"[20] 这篇论文，与"漫画会"和"决澜社"的宣言不无相似处，但张光宇拥有的平台和行动力，显然不会让这种"意志"只停留于一时的热情之中。

长袖善舞，左右开弓，正是张光宇在 20 年代末和 30 年代的真实写照。一方面是对于欧洲、美国种种现代艺术资源的拿来主义，以敏锐的判断力和鉴别力感知哪些可用，如何用，如何本土化而不失格、不媚俗；一方面则是念兹在兹地要将这样的拿来主义推而广之，使个人经验扩充为一般艺术工作者的自觉。前者，可视为他在漫画、插图及平面设计中的不断求新求变，独立潮头十数年；后者的具体举措表现为介绍外国的经验和创办"工艺美术合作社"。

《上海漫画》的第 78 期和 80 期中，张光宇先后介绍了意大利和日本现代工艺美术的发展状况。他选择这两个国家，自有其用意。意大利有着丰富的传统文化——"巍峨的建筑、精致的石雕，许多古典与宗教上的名迹"，在近现代工艺美术上的努力更是值得中国效仿的榜样：

"一种改进的精神和一种传统的爱美的民族"使得当代的"一处戏院或是

19. 唐薇、黄大刚：《追寻张光宇》，三联书店，2015，第 112 页。
20. 唐薇、黄大刚：《追寻张光宇》，三联书店，2015，第 113 页。

一所旅馆，连那理发铺和咖啡店"，都能让人感到"他们对于新工艺美术的倾向，是怎（等）样的程度了"。[21]

近邻日本，更是可以为中国提供具体的参照。*1900* 年，日本参加巴黎万国博览会的还是古风的工艺品，但他们敏锐地感觉到艺术潮流即将变化，"欧洲当时所奉行的 *19* 世纪末期的多曲线的图案，行将破灭，渐渐的（地）趋重于直线感的图案"[22]，于是日本官方鼓励留学，引入新的图书及资料，举办各种工艺美术品展览会，鼓励图案的创作，三十年间，迅速将日本的工艺传统与现代设计潮流结合起来。

1932 年，以《工艺美术之研究》专栏为基础，张光宇出版了《近代工艺美术》。全书共 *192* 页，收入各类图片共 *488* 幅。目录分为"近代建筑""室内装饰""小工艺"、"染织工艺""商业绘画""商业雕塑""装订艺术""商业摄影""舞台工艺"等部分，并撰写了《旋转体建筑》《板料与木器》《意大利近代瓷器与邦蒂》《玻璃的倾向》《日本三十年工艺之概况》和《广告摄影术》等论文[23]。这一本并不被重视的图书，透视了张光宇在"工艺美术"题目之下的全局视野，涉及建筑、材料、工艺、现代科技的商业应用及设计史的范畴，确立了中国艺术设计学院的大体框架。

21. 唐薇、黄大刚：《追寻张光宇》，三联书店，2015，第 114 页。

22. 唐薇、黄大刚：《追寻张光宇》，三联书店，2015，第 114 页。

23. 唐薇、黄大刚：《追寻张光宇》，三联书店，2015，第 115—116 页。

张仃：
漫画救亡和延安生涯

漫画在20世纪的中国，是新的画种，技巧单纯，材质简易，刊登于报刊或画报上，传播迅速。这一画种的命名，来自日本。丰子恺将漫画定义为介于文学与绘画之间的艺术，又说漫画是简笔而注重意义的一种绘画。[24]他将日常的观照入画，平易亲切。

张光宇参与创建的"漫画会"是20世纪二三十年代上海各种艺术协会之一。和"决澜社"这样的纯粹艺术团体比较，"漫画会"的宗旨、成员、实践活动都带有鲜明的草根气质。随后创刊的《上海漫画》中，张光宇不光自己投入大量精力创作，更是搭建起了一个平台，将时事、年轻人的艺术梦想、民众的趣味最经济地结合在一起。除了挖掘、培养出丁聪这样以漫画为终生职业的艺术家，他对张仃的影响也是决定性的。

初识张仃时，张光宇很难想到，这位自己曾一手提携的年轻人会在20年后成为一所国家级美术学院的掌舵人。第一次见面，张仃仅17岁，虽有"初生牛犊不怕虎"

24. 丰子恺：《漫画的描法》，开明书店，1943，第1页。

的锐气，但要在上海立住脚跟，谈何容易。幸亏张光宇慧眼识才，录用了他的两幅漫画，使他得以加入自己的圈子，逐渐在上海文艺圈中产生影响力。张仃先后发表在张光宇主办的及其他杂志上的作品有：

《上海漫画》：《春耕图》《买卖完成了》（图1-19—图1-20）

《泼克》：《乞食》《同志》

《时代漫画》：《野有饿殍》（封面）

《时代漫画》：《验尸记》（封面）

《救亡漫画》：《日寇空袭平民区域的赐予》（封面）[25]

张仃初习国画，就读于国立北平艺术专科学校国画系。不过，在抗日救亡的背景下，艺术学生少有不涉笔漫画或宣传画的。国立北平艺术专科学校为张仃提供了多少技巧与理念不得而知，但此时以国画家立身，对他这样毫无背景的年轻人而言，既无可能，也无吸引力。所以，上述的几幅漫画中，几乎看不到张仃任何笔墨传统的影子，反倒有立体主义的构成感。具体到人物形象，张仃借取了张光宇和珂弗罗皮斯[26]处理人物的几何化倾向，但画面的明暗分割、气氛的营造已经显露出艺术家独特的创造性。

1937 年抗战全面爆发，上海成立了"上海漫画界救亡协会"。*8*月，"上海市各界抗敌后援会宣传委员会、漫画界救亡协会漫画宣传第一队"成立，领队是叶浅予，副领队是张乐平，张仃为首批成员之一。宣传队流动创作、展览，报告战事进展，鼓动抗战情绪，也组织各地的漫画家与媒体参与其中。他们在南京举办的"抗战漫画展览会"吸引了数万名观众，张仃除《打回老家去》入展外，还发表了《战争病患者的末日》《收复失地》等作品。

25. 唐薇、黄大刚：《追寻张光宇》，三联书店，2015，第211页。

26. 珂弗罗皮斯（Miguel Covarrubias，1904—1957），墨西哥著名漫画家、插画家、剧场设计师、作家、艺术史学者、人类学家，1930年和1933年两度到访上海，对国内漫画家影响巨大。

　　10月，宣传队抵达武汉后，在郭沫若任厅长的国民政府军事委员会第三厅[27]领导下，改组为"全国漫画战时工作委员会"，委员会编辑了《战斗漫画》（旬刊）和《抗战漫画》（半月刊）共12期[28]，张仃名列15名委员之中。作为将漫画组织工作向全国铺开的发起人之一，张仃比张乐平、特伟[29]更早抵达后方，他在西安筹建了漫画界抗敌协会西北分会，主持漫画训练班，并出版了《抗战画报》。

　　西安毗邻解放区，当时不少国统区青年正是由此取道投奔解放区。西安事变之后，理想主义的青年学生、遭受国民党压制的知识分子和艺术家，将延安视为民族希望的起点。另一个事实是，在鲁迅去世后，受到他影响的"左翼"艺术家迅速将延安当成了新的方向。虽然鲁迅并非"左翼"美术家中的成员，但他对张仃的影响不言而喻[30]。1938年5月到8月之间，经八路军西安办事处去延安的共有2288人[31]，张仃正是其中一员。

　　抵达延安之时，鲁迅艺术学院成立未及半年。经毛泽东特批，张仃任教于美术系，仅仅一年半，又被派往重庆。两年后，鲁艺的教学方针发生了变化，以培

27.抗战期间，国民党恢复了政治部，由陈诚任部长，周恩来、黄琪翔任副部长，下边分设四厅，总务厅之外设一、二、三厅，一厅管军中党务，二厅管民众组织，三厅管宣传。郭沫若担任第三厅厅长。吕澎：《20世纪中国艺术史》，北京大学出版社，2006，第1134页。

28.吕澎：《20世纪中国艺术史》，北京大学出版社，2006，第376页。

29.特伟（1915—2010），原名盛松，著名动画导演、编剧、画家。

30.张仃还在国立北平艺术专科学校读书时，便视鲁迅为偶像，大量阅读他的作品。对鲁迅精神的追寻，贯穿了张仃的一生。

31.吕澎：《20世纪中国艺术史》，北京大学出版社，2006，第334页。

养文艺专门人才代替了简单的文艺宣传员。*1941 年 6 月*的招生简章中，"正规"的教育计划出现了，美术系的专修课包含"美术运动""美术概论""素描""彩画""解剖学""透视学""构图法""色彩学""野外写生""工艺美术""中国美术史""西洋美术史""漫画创作""舞台要求"。[32] 这次专业化的转向中，美术系升格为美术部，其下增加了一个美术工场。这个机构为学生提供了实习的机会，说明美术教育在这里很重要的一点便是实用性。不过，这种专门化给延安创造了一个短暂的"黄金时代"，在充满自由气息的氛围中，塞尚作品的图片展、包括毕加索在内的西方现代主义艺术展开阔了学生的眼界。对张仃个人而言，他的艺术家气质在此刻得到最大程度的表现。[33]

*1942 年 2 月*到 *3 月*之间，"蔡若虹、张谔、华君武联合漫画展览"在延安军人俱乐部举办。这次展览，将讽刺的笔锋对准了革命队伍内部的"主观主义、形式主义、党八股、不遵守时间、乱讲自由"等现象，正是引发毛泽东在 5 月初发表《在延安文艺座谈会上的讲话》的契机之一。张仃开始并未意识到政治气氛的转变，他还在当月 12 号的《解放日报》上发表了《漫画与杂文》，将漫画的功能视同杂文，指出其功用在讽刺，是对当时流行的延安只能歌颂、不能暴露的风气的回应：

> 我们仅看见现实生活中美好的一面是好的，但完全健康的身体中，有时也不免有些小病，如把行将溃烂的红肿的脓包，掩藏起来，疾恶为讽刺者发现，或自欺欺人地当作健美的皮肉看，却是十分危险，何况在新陈代谢中，仍然存在着可怕的病菌在蔓延，急于需要一针见血的讽刺。[34]

他强调二者的手法在夸张与变形，则是针对鲁艺美术家单一的革命写实主义：

> 夸张和变形是漫画杂文的两件法宝——艺术的表现方法；过去，甚至现在，仍有些人怀疑否定；说"夸张"是"虚伪"，"变形"是"歪曲"——当然也

32. 吕澎：《20 世纪中国艺术史》，北京大学出版社，2006，第 322 页。

33. 王鲁湘：《大山之子——张仃》，载中国画研究院编《中国画研究》第七集，人民美术出版社，1993，第 38 页。

34. 王鲁湘主编《张仃画室：它山文存》，河北教育出版社，2005，第 21 页。

有虚伪和歪曲的夸张与变形——这偏见在少数画家中尤深，漫画和杂文有这两件法宝便"一身是胆"，如果取消，就等于解除武装——漫画就只剩了"画"，杂文就只剩了"文"，像士兵丢掉了子弹和枪枝（支），只剩下光杆一个"人"一样。[35]

文章的最后，张仃的观点非常尖锐：

可惜在我们的阵营里，正缺乏这样的战士，其中有形象难看的：明明是"菩萨心肠"，却是"金刚面目"，使病人敬而远之，完全不愿意接受他的善心善意。有主观主义的：不"调查"不"研究"，凭"过去经验"乱开药方。也有神经过敏的：甚至把少女面颊上的红晕认作初期的肺病，结果弄假成真，抑郁成病了……

讽刺家，如果志在"消灭病菌"，不是"消灭病人"，应该认真、严谨、负责，以深湛的爱与同情，和最高的"人道主义"，从事神圣的业务，接待病人。

漫画和杂文是最好的匕首，要想在自己的一群身上，作为割病疗毒的工具，决定于使用者的本领和态度。[36]

第三次延安文艺座谈会讲话后，张仃停止了漫画的辩论。在此前后，从黄河前线回到延安的庄言[37]、马达[38]和焦心河[39]的三人联展因为呈现出马蒂斯、毕加索、高更的艺术风格遭到批判后，张仃对现代主义的热情也不得不有所克制。一年之内，延安艺术的风气又走回了宣传的道路，革新之后的木刻、年画等成为更普遍的形式，虽然这次参与的艺术家在专业素质上有了较大的提高。

张仃也转向了舞台美术设计、木刻年画和美术设计：他担任青年艺术剧院美

35. 王鲁湘主编《张仃画室：它山文存》，河北教育出版社，2005，第21页。
36. 王鲁湘主编《张仃画室：它山文存》，河北教育出版社，2005，第23页。
37. 庄言（1913—2002），出生于江苏镇江，中国现代著名画家。1937年参加革命，新中国成立后任北京师范大学美术系教授、北京画院副院长、中国美术家协会北京分会副主席等职。
38. 马达（1903—1978），广西北流人，著名版画家。1938年赴延安，任教于鲁迅艺术学院。1955年中国美术家协会成立，马达任天津分会主席，同时还担任中国美术家协会理事及《版画》期刊的编委。
39. 焦心河（1917—1948），河南泌阳县人，1937年赴延安，入鲁迅艺术学院美术系学习，是"鲁艺"培养的优秀青年木刻家之一。

术导师，为话剧《抓壮丁》做舞台美术设计；进行年画创作与宣教[40]，并自行印刷木版年画；任五省联防军政治部宣传部美术组长，为宣传队设计秧歌队服装；为"部队大生产展览会"做美术总体设计。回到漫画创作中时，从《城头变幻大王旗》《十五年前的一幕童话》《上海冒险家的乐园》《撕毁这张中国人民的卖身契》《反对美帝扶日援蒋侵略中国》这些作品可以看出，张仃按照讲话的精神修正了方向，将讽刺对象集中于"侵略者、剥削者、压迫者"一面了。

从上海到延安，张仃展现了他的组织力与领导力，以及对多种艺术门类的包容度。张光宇在上海以独立的方式进行创作时，张仃更紧密地将艺术与红色政权的命运联系在一起。延安时期，张仃第一次领教了政治之于艺术的强大影响力，他认识到政治既帮助他实现艺术抱负，又在许多时候限制着他。透过张仃，这种力量投射到中央工艺美院艺术的生成与发展之中，不管是他后来以业务领导的身份参与确定工艺美院的发展方向，还是以个人的艺术实践亲自示范，我们都可以看出，这所学院的前景，它即将遭遇的各种问题（尤其在绘画领域），在延安期间就已经有所显露了。

40.1947 年，张仃在哈尔滨郊区靠山屯主持召开年画座谈会，征求农民意见。会议记录在《东北日报》全文发表，推动了东北新年画运动。

潜在的影响：其他艺术家

　　汇集在中央工艺美术学院之中的第一代艺术家，并不都以绘画见长。他们由传统绘画启蒙，但在时代激荡中，以一腔报国热情，先后步入实用艺术的不同领域，并成为各自领域的奠基者。一流工艺美术家的修养，大美术领域内的贯通，让他们不必拘泥于专业，而是在"形式与内容、功能与形式、抽象与具象、装饰与写实、意向与表现、实用与审美、艺术与技术、材料与工艺、艺术与生活"[41] 的种种命题上，以时代赋予的机缘与责任，探索各有侧重、挖掘各有纵深，为中央工艺美院的文脉送来第一缕新风。以下几位艺术家同样是中央工艺美术学院学科的奠基人。他们并未最终在绘画上形成独立面貌，虽然从早期的经历来看，他们无疑具备这样的资质，有人甚至获得了初步的成果，但是，进入工艺美院之后，他们的方向必须随新时代的需要而转移。在此梳理他们的艺术道路和已经取得的绘画成就，并非要将这些不够成熟的艺术作品赋予超越自身的意义，而是要让这种潜在的力量或者进入具体的教学中，或者在营造未来的工艺美院艺术氛围、滋养工艺美术

41. 卢新华主编《丙申仰望，致意先贤》，清华大学美术学院，2017，第 10 页。

学院绘画艺术中发挥作用。

　　1931 年，雷圭元自法归返，翌年获国立杭州艺术专科学校聘约，任教授。他初习国画，涉猎水彩，大学毕业后始以图案为专业。巴黎期间，虽有油画作品入选沙龙，但他的重心仍在图案学，兼及染织美术与漆画工艺。贯通三门专业，雷圭元在装饰绘画上初试啼声，蜡染装饰画《禁果》、漆画《海》受人关注。三四十年代，他著述的《工艺美术技法讲话》《新图案学》《新图案的理论和作法》等，均作为大学图案教材被使用。

　　作为中国现代图案教育的奠基人，雷圭元不是多产的画家，作品图像的存留亦不多见，但以绘画论，雷圭元的资质在同代人中当属上乘。青年时入选法国秋季沙龙，归国后多次参加全国性画展，作品被英国著名艺术杂志《工作室》收录[42]，都是他绘画水准的佐证。无论是 40 年代的《陶瓷设计稿》，还是 50 年代水彩、速写（图 1-21—图 1-22），都清新而得体，不失为一流装饰艺术家的另一副身手。此外，雷圭元及其弟子在 40 年代创作了现代漆画，为中国现代漆画奠基。他对现代中国漆画运动的贡献，集中在两个基本方面：

　　其一，将欧洲新型漆艺表现方式传入中国，使现代中国漆画运动，能够摆脱和突破旧文化观和旧艺术观的羁绊，在现代科技条件下，获得与时代同步发展的物质与技术条件。其二，将纯观赏性美术观念，第一次真正地用于平面的

42.1945 年，雷圭元的装饰画《赶集》在伦敦"中国美术展览"中亮相，并收录于知名艺术杂志《工作室》中。

1-22

速写 雷圭元 纸本铅笔 20世纪50年代

漆绘艺术。

1930 年，陈叔亮在上海私立台州中学教书的同时，进入了上海美术专科学校学习，授课导师为倪贻德。同年，他创作了油画《妻子》（图 *1-23*）。这是留存下来的孤品，不易窥见那一阶段陈叔亮油画的整体风格，也无从揣测他在绘画前途中的可能性，但这张作品压抑的色调，并不是取法于与他同龄的老师，画中凝重得将要板结的空气，与倪贻德的清新风格截然不同。

此前，陈叔亮并未有过任何专业训练的经历，却能在短时间内运用油画材料，达到造型与色彩上的基本要求，更难得的是，有着明显技术短板的他能够如此精准地将人物的气息，甚至将时代的气息，如时代中底层知识分子的命运传递在画布之上，不禁令人想起凡·高《吃马铃薯的人》。

1938 年赴延安后，陈叔亮进入鲁迅艺术学院工作，先后担任木刻工厂创作员、漫画研究班研究员、普通部美术教员、美术系教员，延安中国女子大学和部队艺术学校美术教员。延安的文艺生活和创作主要围绕抗日救亡，木刻是最便宜的手段，漫画是最大众的宣传。他在延安各大报刊发表漫画和木刻、理论文章，并为延安新华书店出版的《初小国文课本》作木刻插图。

1-23

妻子　陈叔亮　布面油画　1930 年

和陈叔亮一样有延安经历的是吴劳。中学毕业后，他相继进入苏州美术专科学校和杭州艺术专科学校雕塑系学习。早期作品有《抗战版画》《打回老家去》，连环画《万古流芳》等。抗战爆发，吴劳进入延安鲁迅艺术学院学习，一年后调到晋察冀边区华北联合大学文艺学院任美术教员。这段时期，他的作品以木刻为主，作品有年画《抗战到底》《平山县儿童团》《民兵》，连环画《铁疙瘩》《学文化》等。1948年，吴劳随部队进入北平。新中国成立后，研究领域以装饰美术、文艺理论为主，兼及国画与书法。

抗战时期，不论在解放区还是国统区，版画都以制作简便、传播广泛而成为最受艺术家青睐的艺术手段。1938年6月，"中华全国木刻界抗敌协会"在武汉成立，并迅速在全国扩大影响力。这种继承了"左联"美术运动遗产的艺术由一种艺术门类变成一种具有政治识别度的组织并不意外。战事焦灼的阶段，协会的艺术家一部分奔赴延安[43]，一部分撤退至重庆。此前一年已迁至重庆的中央大学艺术系成立了"中大木刻研究会"，由文金扬负责，有刘寿增、艾中信、俞云阶等成员，梅健鹰也在其中。

梅健鹰1938年考入中央大学艺术系，从徐悲鸿先生学习。[44]1940年至1941年间，他将全部精力投入木刻之中，开办木刻研究班，创建中国木刻研究会，并参与出版了五期《现实版画》[45]。《现实版画》登载的木刻作品题材大致分两类：一是抗战，二是战时重庆民众的日常生活。梅健鹰以山城的日常生活为题材，与古元等延安版画家不同，作品的形式感与夸张、变形不是他的首要追求，他平实清新带出的人生况味，山城的市井、码头、田间，均历历可见。而木刻版画的黑白节奏、线与面的疏密穿插，天然与抗战的气氛吻合，黑暗中见光亮，压抑中见劲健，正是苦难中雄健旺盛民族生命力的写照。毕业之后，梅健鹰为英国驻华大使馆新闻处创作《胜利版画》（1942年，共三期），开展学生木刻运动，为抗战乃至为世界反法西斯同盟阵线做贡献。他的刊物得到吕斯百撰文支持，创作也获得徐悲鸿

43. 罗工柳、马达、力群、陈久、安林、尤淇陆续前往延安。吕澎：《20世纪中国艺术史》，北京大学出版社，2006，第366页。
44. 他是徐悲鸿先生第一代弟子，他们还包括王临乙、吴作人、张安治、李文晋、萧淑芳（女）、黄养辉、陈晓南、夏同光、冯法祀、孙宗慰、文金扬、艾中信、康寿山（女）、齐振杞、宗其香、李斛、戴泽、丁庚育（女）、张大国、韦启美、梁玉龙，共22人。
45. 司开国：《抗战时期重庆中央大学学生木刻运动考察——以〈现实版画〉和〈胜利版画〉为中心》，《美术观察》2017年第12期。

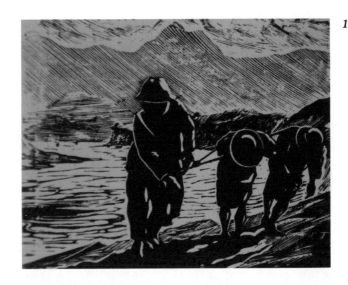

1-24

嘉陵江纤夫　梅健鹰　木刻　1942年

的首肯。*1942* 年夏，为抗战募捐的徐悲鸿从海外回到重庆，从"联合国艺术展览"上订购了梅健鹰的《嘉陵江纤夫》（图 *1-24*）。五年之后，徐悲鸿为他在重庆举办的"梅健鹰绘画木刻展"题字，并撰写评论：

> 梅君即于是时露头角，厥后精进不懈，治业尤勤。如《下滩》《石膏像习作》，及《开天辟地》皆感于强烈之光，成特殊风格。若《狂欢之夜》则素描益见精确，作风更老到矣。至若《侵略者的收场》，不惟思想新颖，抑尤非具极熟练之技巧不克奏功。若《卖柑者》《卸煤》等，其处理黑白之巧妙，尤是成功之作。此外若《还乡之前》，刻划（画）准备还乡者减轻负担，至摆货物街头出卖，所有情况，亦有历史意义。《十二圆觉》则与古为新，而又深得唐人风韵。《如是江山》纯乎国画情调而又加以写实精神者也。[46]

1948 年，梅健鹰赴美留学，先入西雅图华盛顿州立大学，后转入纽约哥伦比亚大学师范学院艺术系，其间担任大地（*Good Earth*）及波特切斯特（*Portchester*）陶瓷厂美术设计。此后，他完全步入另一领域，成为工艺美院乃至新中国陶瓷的

46. 司开国：《抗战时期重庆中央大学学生木刻运动考察——以〈现实版画〉和〈胜利版画〉为中心》，《美术观察》2017年第 12 期。

领军人物。

郑可入门的艺术并非传统绘画，而是手工作坊中的家具、贝雕、牙雕、玉器等工艺美术。*1927* 年赴法留学时，他便以实用美术为志向，先后求学于法国国立美术学院和法国国立高等装饰艺术学院，学习雕塑和家具、室内外装饰、染织图案、陶瓷、玻璃、金属等工艺与设计。第二代留学生中，郑可对包豪斯设计的价值较有研究。致力于个人雕塑创作的同时，他一直思考现代艺术设计对生活方式、国民教育、社会文明的价值与意义，以现代设计的思维改造传统工艺，使之可持续、可推广、规模化生产，是他始终倾注心力之处。

郑可回国后担任勷勤大学建筑系室内装饰教授，同时在广州美术专科学校兼雕塑课。郑可的目光不仅仅停留于课堂，在广州时他自觉保持与世界同步。*1936* 年，他去法国参加世界博览会的设计后，依照包豪斯的模式，先后在新加坡和中国香港、广州开设工作室，进而办厂，以实业救国。从郑可留存下来的素描与各类设计图稿中，我们仍然能看到他的绘画功底，尤其以人体素描为佳。

本节提到的几位艺术家，后来都几乎停止了纯粹绘画领域内的发展，但这种隐性的力量，为他们各自的教学和专业研究，提供着源源不断的滋养。

创建与调整：
1956 年——1965 年的
工艺美院绘画

工艺美院的绘画土壤

师资与课程

1956 年 9 月，中央工艺美术学院正式成立 [1]。作为一所工艺美术院校，绘画占据的空间相对有限。学院成立时，设染织、陶瓷、装潢设计三个系和绘画、共同课两个教研室。

绘画，包括素描和色彩是学院里各学科的基础训练，由绘画教研室承担具体教学 [2]。但绘画在工艺学院里的比重，却远非表面上看到的这样简单，陶瓷系开设了花鸟和山水课程，染织系中也设工笔花鸟课。从初期的教师和研究人员的构成看，

1. 新中国成立直至工艺美院成立的这七年之间，庞薰琹的身份逐渐转变。1952 年 4 月，还是中央美术学院华东分院教务长兼绘画系主任的庞薰琹赴京，陈述筹建工艺美术学院的思路，获得江丰、华君武支持。借全国院系调整的契机，1952 年底至 1953 年初，中央美术学院华东分院实用美术系正式并入中央美院实用美术系。随庞薰琹一道北上的教师有雷圭元、柴扉；清华大学营建系部分教师如高庄、常沙娜一并调入；加上原中央美院教员，组成了中央美院新的实用美术系，系主任为张仃，雷圭元任副主任，庞薰琹担任实用美术系研究室主任。1954 年初，实用美术系改为工艺美术系，庞薰琹任系主任。同时设立的工艺美术研究室，由庞薰琹和雷圭元任正、副主任。又两年，庞薰琹出任工艺美术学院副院长。
2. 张振仕、韩问、林乃干、周成镳、谷嶙、李学淮、权正环为素描教师，郑炯灶为色彩教师。

担任副院长的庞薰琹是资深的现代主义画家，挂名装潢设计系教授的张光宇在插图、漫画等领域享誉已久，除前述的雷圭元、梅健鹰等人外，主要教师的学术背景如下：

柴扉任染织系主任，曾于上海美术专科学校西画系学习，先后任教于重庆艺术专科学校、国立杭州艺术专科学校、上海美术专科学校；

祝大年任陶瓷系主任，曾于国立北平艺术专科学校学习雕塑与绘画，后留学日本，学习工艺美术、陶瓷与图案，抗战时在第三厅从事宣传画与壁画；

袁迈任装潢设计系代主任，曾就读于杭州艺术专科学校，先后在四川国立劳作师范学校和杭州艺术专科学校教授图案、水粉；

邱陵，毕业于国立艺术专科学校，曾任首都人民英雄纪念碑兴建委员会装饰设计组副组长，善雕塑、书籍装帧；

程尚仁，毕业于昆明国立艺术专科学校，先后在四川省立艺术专科学校、国立杭州艺术专科学校任教，擅花卉写生与图案画；

夏同光，毕业于中央大学艺术系，从事美术教学和电影美术，擅长图案、插图、水彩、铜版画，并对艺用人体解剖和透视学有较深的研究；

周令钊，毕业于湖南长沙华中美术专科学校，曾参加漫画宣传队、抗敌演剧队，从事舞台美术设计，先后任教于上海育才学校美术组和国立北平艺术专科学校，曾担任中央美术学院壁画系民族画室主任；

张振仕，毕业于京华美术学院西画系，其间得齐白石启蒙，曾任教于国立北平艺术专科学校、辽宁美术专科学校、国立长白师范学校，善素描、中国画，曾绘制天安门城楼毛泽东巨幅肖像；

郑炯灶，先后毕业于日本东京太平洋美术学校和日本东京艺术大学油画研究科；

余武章，毕业于国立杭州艺术专科学校，受教于潘天寿、林风眠、雷圭元；

张孝友，毕业于中央美院油画系，师从吴作人、董希文、李斛、蒋兆和、李可染，曾绘制天安门毛泽东肖像；

袁运甫，先后就读于国立杭州艺术专科学校和中央美术学院，善水粉、彩墨、线描，博采众长，独成一家；

柳维和，毕业于国立杭州艺术专科学校，先后任教于中央美院华东分院、中央美术学院；

田世光，毕业于北平京华美术学院，后考入故宫博物院古物陈列所国画研究室，任教于中央美术学院、中央工艺美术学院及北京艺术师范学院；

温练昌，毕业于中央美术学院华东分院，入职前曾任中央美术学院助教；

陈若菊，*1946* 年入国立北平艺术专科学校，*1950* 年毕业于中央美术学院实用美术系，长于素描。

建院初期，基础课中的绘画部分并不算少。甚至，学院就绘画和图案的比重问题进行过专门讨论。专业老师认为学生专业思想不稳固，将来都想当画家，所以素描、色彩课的比重不宜过高；基础课老师则认为基本造型能力不足，会影响专业领域的发展。讨论的结果是，工艺美院的绘画课必须与美术学院相区别，必须适应工艺美术专业的特点与要求[3]。其一，是注重对称均衡、单纯齐一、调和对比、比例、节奏韵律和多样统一等原则，以及后来引入教学的平面、色彩、立体三大构成。其二，是强调多种绘画媒介材料和工艺手段。工艺美院的学生要懂各类绘画，要懂绘画之外的一切艺术。学生们视野、资源的向外拓展，就势在必然[4]。这种讨论明确了学院的教学宗旨和教育目标，加之教师长期的绘画教养，涉猎画种不拘泥、不自限，对形式语言深有研究，在学院中营造了一种大环境，使学生能从更高的美学层面认识自己的专业，不仅成为一名熟练的生产实践者，更能发展出独立的审美判断以及大美术价值标准：现代设计并非只是日常用具的装饰和附丽，而是与现代艺术关联的理念和品格的延伸。

庞薰琹的教育观

庞薰琹提倡现代设计教育和现代艺术教育是并行的。留学经验及现代艺术的浸淫，使他的工艺美术教育一开始就带有现代设计的理念，而且与现代艺术的潮流紧密同步。因此，不同于先受法国美术学院体系，后受苏联美术学院体系影响的中央美院和国内其他院校以写实艺术为方向，工艺美院的眼光向前后大幅延伸，

3. 杭间主编《清华大学美术学院简史》，清华大学出版社，2011，第 55 页。
4. 张世彦：《从张光宇到光华路学派》，《中国美术研究》2018 年第 1 期。

上至原始艺术，下与现代国际潮流衔接[5]。

具体教学中，庞薰琹明确提出绘画训练的必要性，"要使学生具有精确而熟练描绘对象的技巧，这是设计工作方面必须具备的技术基础"[6]，进而"要使学生在基础中掌握图案的原理法则，同时能够举一反三地运用和变化，这是创作方法上必须具备的技术基础；要使学生通过各项专业学习，从开始就不断地、循序渐进地培养和提高艺术修养和审美能力"。[7]他的"现代工艺"与"民间传统工艺"结合的艺术教育观中，均离不开获得滋养的文化土壤，前者与西方现代绘画关联，后者则指向中国绘画的民间传统。庞薰琹的半生阅历，恰好分摊于这两端，他孜孜以求的，就是以两者的贯通实现个人艺术的风格，建立中国现代绘画；担负起国家工艺美术建设的责任之时，他又以教育家的远见，敏锐地觉知了绘画以至承载绘画的文化对于设计的意义。然而，早年的现代主义绘画履历、国统区的身份都是庞薰琹的政治包袱，因此教学中已经不可能强调现代艺术的形式感，只能以相对含蓄的方式告诉学生，兼收并蓄。[8]

由于中央工艺美术学院成立时的复杂性[9]，各系统对院系设置和教学安排颇有分歧：手工业管理局的行政领导抱着"以特种工艺换外汇"的目的，倾向于围绕行业生产的要求，制定办学方向；而学院的领导如庞薰琹等人更注重艺术规律，坚持专业品格。在建校初的和睦期结束后，这一矛盾迅速地凸显出来。庞薰琹、柴扉、郑可、祝大年的意见颇具代表性：

> 自建院以来，行政上归手工业管理局领导，业务上归文化部领导，实际情况是行政领导成为统一领导，文化部的业务领导空有其名，形同虚设；而生产部门不懂工艺美术，不懂高等艺术教育，对办学是外行；强调工艺美术是文化艺术事业，主要为美化人民生活服务，应该由文化部统一领导；如果由生产部

5. 塞尚、毕加索、马蒂斯是工艺美院课堂上的常客，刘巨德清晰记得其时担任艺术史课程的留法教师吴达志曾经提及达利的立体空间作品《梅·韦斯特的房间》和杜尚的小便池装置作品《泉》。

6. 杭间主编《清华大学美术学院简史》，清华大学出版社，2011，第28页。

7. 庞薰琹：《关于怎样办中央工艺美术学院的建议》，载杭间主编《清华大学美术学院简史》，清华大学出版社，2011，第28页。

8. 周爱民：《庞薰琹艺术与艺术教育研究》，清华大学出版社，2010，第183页。

9. 成立时由文化部、高等教育部、中央手工业管理局和中央美术学院牵头；成立后，行政由中央手工业管理局领导，业务由文化部领导。

门领导会改变学院性质，容易产生片面性和本位主义。[10]

多番呼吁后，庞薰琹等人的意见终被采纳，*1957 年 5 月 20 日*，学院移交由文化部统一领导。但是这种学术分歧却在随后开始的"反右"运动中上升为政治斗争。庞薰琹，坚持以现代学院的方向办学被认为是"转向资本主义方向"[11]，并在次年定性为"极右分子"。

这一变故，使庞薰琹的建院理想彻底成为泡影，也使原本可以展开的现代艺术教育和现代设计教育，包括工艺美院之中生发现代绘画的可能性至此中断。历史不容许假设，但这样的追问未必没有意义：如果依照庞薰琹的思路，工艺美院中的绘画会是什么样子呢？

"装饰"

1957 年，张仃辞去中央美术学院国画系党委书记，赴工艺美院任第一副院长。曾担任工艺美院实用艺术系主任，承担建国一应大型设计任务的经历，使他成为主持工艺美院教学与研究的不二人选。

张仃对现代艺术和艺术设计教育有非常专业的认识，但庞薰琹的经历提醒他这种教育思路必须首先获得政治上的合法性。张仃为工艺美院定下的基调是平面、装饰与变形。当年发表的《张光宇的艺术》[12]中，他以"浓厚的装饰风格"定义后者的艺术，指出张光宇特殊风格的源泉，来自我国传统艺术的装饰精神[13]。将装饰与传统艺术联系，站入反对民族虚无主义的行列中，而不是强调形式，予人形式主义的口实，是张仃的策略。

将装饰理论意义做进一步阐述的是张光宇。*50* 年代初期，在"装饰美术的创

10. 杭间主编《清华大学美术学院简史》，清华大学出版社，2011，第 29 页。

11. 有些人把统一领导误解了，以为统一领导就是由某一个部门单独管起来，这样的想法实际上是行不通的，这样不仅会打乱各个部门的工作，同时会使工艺美术事业变得非常狭隘。周爱民：《庞薰琹艺术与艺术教育研究》，清华大学出版社，2010，第 128 页。

12. 由张仃及夫人陈布文合作，署名"乔乔"。

13. 唐薇、黄大刚：《追寻张光宇》，三联书店，2015，第 390 页。

052

作问题"手稿中，张光宇说："并不是装饰艺术是另外一种艺术，包括所有的艺术领域必须要有丰富的内容，通过高度的装饰技巧，而能传达给群众得到艺术的感动。"[14] 在 *1957* 年的笔记里，他更加系统地罗列了装饰的相关问题：

　　装饰与装饰艺术——装饰之美、装饰篇、装饰研究

　　装饰的变迁——装饰史、装饰与生活、装饰与自然、装饰与美学

　　装饰与美术——绘画、雕塑、工艺、建筑

　　装饰与科学——装饰与倾向、现代装饰、装饰风格[15]

　　张光宇将装饰从绘画与工艺的附属地位中解放出来，以视觉艺术的整体观念重新考量装饰的意义。*1958* 年《装饰》（图 *2-1*）创刊，为这个艺术方向提供了坚实的学术支持。张光宇后来发表的《装饰诸问题》是他持续思考的一份总结，这篇论文主要涉及三个问题：装饰性、装饰风格、装饰创作。对于装饰性，张光宇提炼为：

　　总上面的述说，已足以阐明凡是完整的艺术是思想内容与表现形式高度结合的东西，而"装饰性"是包含在表现形式也就是表现在一切艺术形象里。[16]

14. 唐薇、黄大刚：《追寻张光宇》，三联书店，2015，第 392 页。
15. 唐薇、黄大刚：《追寻张光宇》，三联书店，2015，第 393 页。
16. 唐薇、黄大刚：《追寻张光宇》，三联书店，2015，第 395 页。

张光宇提出装饰的适度性，"应极力避免装饰的过分繁琐和虚伪，尤应记住不破坏富有功用的结构和不必要的装饰"，他认为，在一切艺术中分析出装饰性的强弱是可以的，但不应将装饰性与非装饰性对立起来。将装饰性绝对地划入工艺美术范畴中[17]，忽略绘画与雕塑的装饰性则属偏见：

> 有人误解装饰美术和纯美术无关，好像只属于工艺美术所有，瞧不起它，不晓得数一数，中外古今的艺术大师的作品，哪一位不是深切地运用着高度的装饰性呢？……反过来工艺美术家也不是独立门户的，一定要深通绘画与其他艺术（甚至于科学）。[18]

张世彦将张光宇装饰画的具体手段概括为三种。一是用线。将对象的轮廓提炼夸张出铁线描，流畅舒展、筋骨毕露，这种线"一面是与大自然构造、形貌的法度跟踵相随，一面是对传统艺术的经典法度切实把握"[19]。二是用色。"在光华路，固有色只是个参考因素。他们的设色原则是表达作者自己的情感倾向。他们对'随类赋彩'的理解是，根据自己的或喜或怒或哀或惊的情感类型，来决定、杜撰或红或黄或绿或蓝的全画色调和细部色阶。"[20] 三是构图。"借力于化纵为横之法，以及平摊变位、平行排列、横竖同量、进退避就、线形共用、多位视点、封锁背景、影像结构等诸多技巧，来营建两个维度的平面空间。在这样的画面里，分布于上下左右各个角落的所有图形，在不同的空间位置中，得到了同样的体量尺度、清晰度、完整度，因此都有可能获得同样程度的精细描写。"[21]

这一思路，便是工艺美院绘画的依据。即便张仃与张光宇阐发的"装饰"只是现代艺术的一种可能，工艺美院的可贵处，在于将这种可能在特殊的历史条件下放到了最大。以"装饰"为理由，张仃将原本在政治挤压下无法生存的现代艺

17. 张光宇对"装饰"的阐释，与20世纪二三十年代流行于欧美的装饰艺术运动（Art Deco）并不完全相同，这一见解即超越了装饰主义运动的狭隘性。

18. 唐薇、黄大刚：《追寻张光宇》，三联书店，2015，第392页。

19. 张世彦：《从张光宇到光华路学派》，《中国美术研究》2018年第1期。

20. 张世彦：《从张光宇到光华路学派》，《中国美术研究》2018年第1期。

21. 张世彦：《从张光宇到光华路学派》，《中国美术研究》2018年第1期。

术引入了工艺美院的教学之中，一批被排挤在主流之外的倾向现代主义的艺术家也因此得以麇集于工艺美院中，稍事舒展：

　　"装饰"的概念终于使艺术形式的探究有了合法性，并很快为它戴上了一个"为人民服务"的红色花环。艺术形式问题终能够公开地在这所美术学院传授，虽然有时还会被当作"白专"批一批，被当作"白旗"拔一拔，但毕竟有关研究和采集、调研和创作因为"政治任务""国家任务"的理由，少了些无端干扰，更为重要的是由于确定了"装饰"的学术合法地位——"二为：为人民服务、为无产阶级服务"，中国近现代美术的一部分学术成就和贡献，在新的时代以'装饰"的名义得到了继承和发扬。[22]

22. 唐薇、黄大刚：《追寻张光宇》，三联书店，2015，第391页。

艺术与政治：
张仃的两次转向

新国画家

　　既是美术界的领导者，又是资深的画家，这两种身份给张仃带来的影响彼此渗透，极大程度上塑造了他的艺术。50年代，他的绘画实践首先从国画开始。1954年，中国美术家协会开展的中国画问题大讨论，张仃积极参与，撰写了论文《中国画继承传统与推陈出新》。之后，他被调入中国画系，并受命担任党支部书记。

　　按传统国画的要求，张仃颇显离经叛道。他临写古画法帖，少小无家境，加之国家离乱经年，学生年代又乏际遇。好在五四以来的风气不是翻故纸堆，步古人后尘；而是中体西用，化古为今。张仃的目标是吸收民间艺术的养分，"采用中国画的工具和表现方法，通过写生，锻炼表现能力，逐渐能够创作一些有时代感情和民间风格的中国画"。[23]

23.张仃：《张仃文萃：笔墨乾坤》，山东画报出版社，2011，第2页。

1954 年中国美术家协会的大讨论 [24]，最终落实在新型的集体活动中，中国美术家协会组织北京的老派山水画家 [25] 前往安徽黄山、浙江富春山旅行写生。五六月之间，张仃与李可染、罗铭赴江南写生，重拾水墨旧业，心境却早非少年，社会环境天翻地覆，新的身份亟待适应：

> 从杭州到绍兴、富春江、苏州，跑了不少地方：崇山峻岭，茂林修竹，小桥流水，廊榭亭阁，从小巷到灶头，无不激动人心。这时，如果完全套用石涛、八大，或者莫奈、塞尚的语言，似乎都不能说得妥帖。虽然笔墨技法，必须以传统作为基础或出发点，并可借鉴西洋绘画技法，但仍然必须要用自己的语言来表达。[26]

张仃的这批写生自然与西画风格迥异，也与传统国画不同。他少取极目千里的旷观，将文人画的淡然、无古无今换成清新扑面的时代气息。除了起初画的几张，是传统布局的斟酌（图 2-2），渐渐目光转为物象停留、聚焦，越往后，越是体贴。这些作品，多不盈尺，以传统规制论，属于册页。然而张仃却能超越册页的小品性质，独立成章。在观照对象为目的的写生中最大限度地保留传统绘画的笔墨趣味，是张仃精研的课题。所以，除了糅合水彩的画法，以透视、光影营造出真实，保留第一

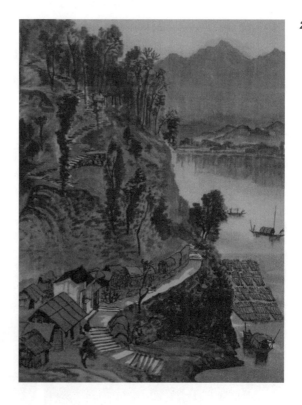

2-2

桐君山　张仃　纸本彩墨　1954 年

24.1954 年，张仃参加中国美术家协会召集的关于中国画问题的大辩论，撰写论文《中国画继承传统与推陈出新》。
25.吴镜汀、惠孝同、董寿平、周之亮、王家本等，见吕澎：《20 世纪中国艺术史》，北京大学出版社，2006，第 522 页。
26.张仃：《张仃文萃：笔墨乾坤》，山东画报出版社，2011，第 3 页。

手的自然之外，还要笔墨并重，获得山水画的新境界既需西式写生的眼力和决断，又要有中式写生的心境和蕴藉。

《留园》《怡园》《鲁迅故家》《西湖岳庙》等作品，或以旧巷民居为主角，或以古寺为前景，或以园林亭榭为骨干，对景写生，青绿傅彩，以墨色浓淡疏密交代空间，对照布局严整的传统国画，真实而恳切，不美化、不夸饰，恰如建筑的肖像。这既是张仃的个人选择，也是时风所向。同一年，"中国画研究会第二届展览"的作品中出现了现实生活的形象与用具：

> 画面上出现了一些新颖的细节——电线杆、火车、写实风格的房屋、穿干部服的人物等也可以说明审美思想的改变。[27]

现实感、时代气息、时代精神，含义相仿又层层递进，后者尤其具有政治意味。张仃之画，止于前两个层面，对引入"时代精神"慎之又慎。以漫画家的手眼，他当然知道哪种符号性的形象最能倾注"时代精神"、体现"新的艺术观与新的美学"[28]，但他在这批作品中的选择与其说是政治的，毋宁说是审美的。屋宇取旧而不取新，场面取小而不取大，人物取日常而不取典型，仅增画面之生动而不作点题之画眼（图 2-3、图 2-4）。这批作品，并不特地指向气象焕然的新中国。

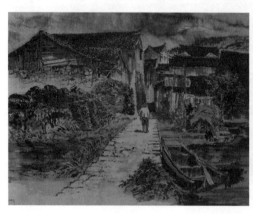

2-3
江南小村　张仃　纸本彩墨　1954 年

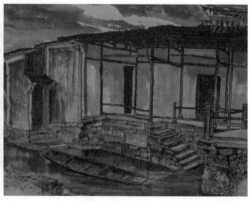

2-4
三味书屋门前　张仃　纸本彩墨　1954 年

27. 吕澎：《美术的故事：从晚清到今天》，广西师范大学出版社，2015，第 211 页。

28. 吕澎：《美术的故事：从晚清到今天》，广西师范大学出版社，2015，第 209 页。

这些写生作品可以理解为对江丰"彩墨画"理念的一种实践，但张仃的美学究竟和江丰不同，更不因此唯后者马首是瞻。江丰主导的"国画改造"中，人物画一路，前有徐悲鸿，后有蒋兆和、李斛，尚可说有所收获。但山水画天然反对科学造型体系的一切规则，因此在接受西方教育的革命画家眼中，成为保守顽固的堡垒，既无用处，又无可改造。受此影响，更年轻的学生一代少以国画为首选，无奈被划入国画的学生，又大都视山水画为畏途[29]。有鉴于此，张仃在 1955 年《美术》第 6 期上发表的《关于国画创作继承优良传统问题》学术讨论意味着政治站队，以张仃特殊的身份，他的这些观点并不是安全的中庸之道，反而是对美术界民族虚无主义的批评，也是对江丰"国画改造"论的商榷：

> 虚无主义者，假借反保守主义的名义，以反封建的姿态给人以"左"的进步印象，并有成套的"先进技法"之类的理论，很容易以粗暴手段对民族绘画优良传统加以破坏，对处于困难阶段的中国画创作加以摧残。旧的中国画理论，尚不完善，有待于整理、补充和发展创新，因此给虚无主义以可乘之机，制造耸人听闻的谬论，以致眩惑群众。其实，中西绘画不应该对立，而是可以互相借鉴的，而虚无主义者，却把西洋画看做（作）是与中国画"势不两立"的。[30]

由写生反映社会，看到真的现实，固然是张仃一代新国画家的成绩，但若没有笔墨的新趣味、新境界，则国画既不能葆有传统的魅力，也难以在反映现实这一任务上与西画一较短长。20 世纪的国画大师，仅以山水画论，成就其面貌的，仍是笔墨上的创新和突破。张仃早年在北平、上海接触古今中外绘画，足令他建立自己的评价体系，细分各自优劣短长，他写生师造化，最后仍要落足于传统笔墨之间。按张仃的观点，老画家宜写生，补作品之生机；新画家宜临摹，成作品之典正：

> 对于长期临古、脱离生活、有保守主义倾向的老国画家，如何做到表现现实生活？通过写生，是一个具体可行的办法。

29. 张仃：《张仃文集》，山东美术出版社，2011，第 50 页。
30. 王鲁湘主编《张仃画室：它山文存》，河北教育出版社，2005，第 33 页。

对于过去受过西洋绘画技法训练，有虚无主义倾向的新画家，在创作中，如何做到作品有民族风格？如何继承优良传统？通过临摹，是一个具体可行的方法。[31]

颇具意外的是，怎样都该被纳入新画家之列的张仃，罕见临摹中国古典，仍以写生为精进艺事之手段。他个人的行动凸显的不是中庸与调和，而是天性的前卫和"将错就错"的勇气。与其说张仃不事临摹疑其无视传统，不如说他以另一种方式，在与真山水的周旋中，玩味古人传统，吸纳增减。1958 年的文章《试谈齐黄》中，可见他对传统的思考。与同时代画论中充斥着"人民""改造""革命""斗争"的语汇不同，张仃大胆地将形式置于首位，以南北两位国画大师齐白石与黄宾虹并举，分别以"简""繁"论定两人的风格，自出机杼，与前人绝不相类。这一角度，恰好来自张仃经年的设计实践，从大处着眼的艺术观：

齐白石先生的笔墨，简到无可再简，从一个蝌蚪、一只小鸡到满纸残荷、一片桃林，都是以极简练的笔墨，表现了极丰富的内容；黄宾虹先生的笔墨，繁到不能再繁，尤其到晚年的时候，越是画兴高、画意浓，画到得意处，越是横涂纵抹。近看似乎一团漆黑，退几步看看，真是玲珑剔透，气象万千，在极繁复的画面上，使人感到处处见笔，笔笔有情，单纯而统一。[32]

处处可见张仃切身的反思，他谈及两人的师承来路，清晰准确，是画家的体贴——齐白石取法八大、金农、吴昌硕；黄宾虹效仿程邃、髡残——不过，二人师造化的精神，才最令他敬服。

装饰画家

入职工艺美院之后，除了恢复教学秩序，确立学术方向，张仃个人的艺术探

31. 王鲁湘主编《张仃画室：它山文存》，河北教育出版社，2005，第29页。
32. 王鲁湘主编《张仃画室：它山文存》，河北教育出版社，2005，第39页。

索，也因此转变。好在上海时期与张光宇的过从，初步奠定了他"通家"的根基，既予他艺术视野的开放，又给他临事的机变。张仃迅速适应新身份，并为新的探索寻找到另一个合理的美学资源。

张仃的教学与创作，不因实用性自降艺术品格，对西方现代艺术的理解和判断，也并不因政治形势而自我怀疑。研究毕加索始终是张仃对现代艺术的切入点，这是专属于他的一套完整的艺术语言系统，涵盖了现代艺术的多重面向：

> 1939年，我看到毕加索经过立体主义之后，他的第一幅画《椅子上的黑衣少女》，使我非常地兴奋与激动，我看见一个少女的正面与侧面，经过概括了的、化了妆的、明艳照人的脸，长长的睫毛，长长的黑发、黑上衣，花格裙，典型的法国美女。如用古典方法描绘，顶多不过是一幅时装广告而已——毕加索用最现代的方法，画了最现代的美女典型。他是冷静分析、大胆概括、热情表现。毕加索的每一幅画，都有很多幅草稿。他一定要找到自己认为最合适的色彩与线条才罢休，他绝不重复自己已有过的经验。他要表现，他要发现美的规律。[33]

为张仃提供现代主义绘画的语汇不止毕加索一人。他的通达，容许自己四下伸出触角，60年代，张仃以彩墨完成了系列现代主义风格的作品。如中国画家惯常以"戏仿""戏拟""戏笔"等名目探究前辈的语汇和风格，以一个现代主义者的开放，兼有民间的好奇热情，张仃选中现代主义的数位大师：毕加索（图2-5）、勃拉克、鲁奥、马蒂斯、莫迪里阿尼（图2-6），并以"大而化之"的心态临仿一番。虽然材质全然不同，张仃仍很好地把握住了各人的形式精髓。

1959年，张仃在工艺美院装饰绘画系增设壁画专业，借以应对建国十周年众多大型装饰项目。三年前国画改造的江南写生余温犹在，他知道，承接新

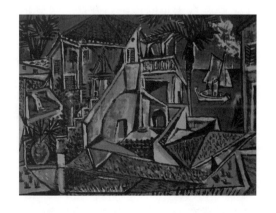

2-5
仿毕加索风景 张仃
纸本彩墨 20世纪60年代

33. 王鲁湘主编《张仃画室：它山文存》，河北教育出版社，2005，第71页。

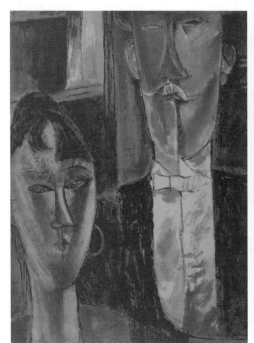

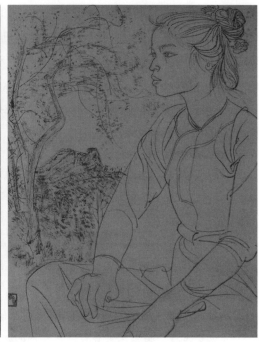

任务要求的新方法，不在资料的翻检与变化中，仍然须靠写生成全。诚然，选择不同于中原的少数民族地区文化，张仃仍是从毕加索处获得的灵感——毕加索画风上的转变吸收了非洲木雕艺术，因此云南等少数民族地区也意味着新美学的可能，何况去往边陲写生、体验生活在政治上同样正确。以云南为艺术原料地，是中央工艺美院数十年的传统，开这一风气的，正是张仃。虽然40年代庞薰琹即有西南彝区之行，60年代工艺美院师生的写生也遍及西藏、新疆、海南、云南、贵州、广西、宁夏，但真正从少数民族风土人情中提炼出现代性和装饰感，并经数代沿袭，历久而弥新者，唯云南一处。

　　1960年，张仃带领梁任生、李绵璐、黄能馥赴西双版纳、镇远、大理、丽江、芒市等地采风。云南的地貌、气候与人文，激发出张仃的热情，成就他入职工艺美院后的第一个创作高峰。张仃刻意强调了身份的转换，从山水画的笔墨趣味中暂时抽离，重在吸取民间艺术的朴拙感，以及少数民族文化中的装饰性。张仃的这份实践在60年代的中国罕有同类，虽运用了水墨传统材料，但风格和趣味均溢出水墨审美范畴，显然属于装饰家和漫画家的张仃，而非自号它山的国画家。

这批作品，尺寸不一，既有彩墨、白描（图 2-7），又有淡彩、铅笔画。有向学生示范工具属性和多种画法的可能。有的是现场写生，也有返京后提炼归纳的再创作。遗憾的是这批作品大都在动乱中被毁弃，难以窥得全貌，幸存者又缺乏详细准确的创作日期，均以 20 世纪 60 年代模糊归类，无法用微观的方式来推论张仃风格的演变。依循艺术的常理，应是起初生涩，渐入佳境，而终于物我两忘。张仃最初的作品，要么拘泥于人物形象的相似，民族服饰的精确；要么对现代风格的化用仍显僵硬；要么同代画家的影子过分明显。直到《猎手》、《苍山牧歌》、《女民兵》（图 2-8），才显现出他现代绘画的张力和民间的朴厚相得，后来他画作越是得心应手，画作尺幅亦随之扩张。《傣族献花舞》（图 2-9）为尺幅最大者，光自画中照来，舞女肤色青紫艳红，性感、大胆，是机场壁画《哪吒闹海》的视觉萌芽。

2-8
女民兵　张仃　纸本彩墨
20 世纪 60 年代

由云南写生为缘起，包括临仿和创作，"文革"之前，张仃总共完成了装饰风格的彩墨绘画共 200 余张，作品中西方现代主义的构成与民间绘画的拙重、艰涩、粗豪灿然并生，加上漫画的夸张变形，形成了张仃中年时期重要的艺术风格，用他与友人间的戏言命名，即"毕加索加城隍庙"。

如果同期对现代主义大师的戏仿为这批彩墨画提供了当代感的显性基因，隐性基因则要追踪到上海时期与墨西哥画家珂弗罗皮斯[34]的交往，对墨西哥壁画的向往与追摹。但趋向平面性与装饰感，同样可以理解为向中国传统回归。张仃将现代艺术与中国民间美术划入同一阵营的现实考虑，是要以此作为对抗写实主义美学一家独大的武器，因为写实主义的专制，仍和虚无主义一脉同宗：

> 如果不能正确对待西方现代艺术，就不能正确对待中国民间艺术；不能深刻认识西方现代艺术，就不能正确对待中国民间艺术。写实主义对中国 20 世纪

34. 见第一章注 26。

美术的功劳是任何流派风格所不能比拟的，我本人也深受其惠。但是一旦建立起写实主义的艺术专制，其后果将是灾难性的。在写实主义居高临下的俯瞰里，中国传统艺术，全是侏儒和残疾，还有什么自尊、自信可言！[35]

　　中西艺术以平面性与装饰感为公约数、为桥梁、为通感，最终融汇。这批绘画，既是张仃前卫的证据，不输留洋的前辈与同侪；又是他回向传统——不止于乡土和民间，而是深及文化根脉——的远程启程。

35.出处失记。

张光宇的困境与生机

漫画与插图

虽然与庞薰琹一道位列中央工艺美术学院的创始者，张光宇的情况则大不相同。新中国成立后应廖承志、夏衍的邀请，张光宇赴京就任中央美院教授，徐悲鸿委托他代理实用美术系主任一职。

入职不久的民间调研使张光宇留下了极具时代特色的一批速写和铅笔纸本，有洞窟佛像，有斗争大会、整风大会的场景，更多的是市井人物，鲜活生动，与叶浅予相比，毫不逊色（图 2-10）。一张为沪剧女演员所作的水墨写生像，几乎使人误会为徐悲鸿或蒋兆和的佳作（图 2-11）。

国体初峻，百废待兴。张光宇既要参与学院内课程设置、教学会议、教材编写，又要忙于院外各项杂务。所幸上海滩磨炼出的身手，使他在忙乱中更激发自己的才情。一份 *1954* 年的"中央美术学院工作评定表"记录了他在三个月之内的创作任务：

室内装饰图案一周内完成三幅；为文工团设计服装图六幅；为《人民日报》

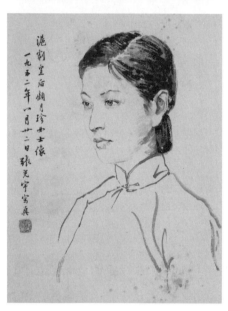

著文一篇《介绍泥人张》；为出国工艺展览设计藤竹器图样四幅；为美术家协会设计月历图案一套；为外文出版社设计《唐人传奇》封面初稿；为《新观察》绘《民间传说》插图；为《契诃夫画传》设计封面和扉页。[36]

　　张光宇自称不善管理及行政工作，这当然是谦辞，但他在新中国成立后并未获得如庞薰琹独当一面的机会也是事实。成立中央工艺美术学院一事上，张光宇曾参与讨论调研，但始终态度审慎。[37]决议已定后，中央美院的实用美术系等部门系科并入新的学院，张光宇的组织关系同时迁入。因为身体不适，张光宇仅仅出席了中央工艺美术学院成立庆典，并未及时到新学院报到。他身体的抱恙——精神紧张、血压升高、手脚麻痹——也是他对周遭处境的敏感，在"四周虚无主义的包围中，情绪十分低落"[38]。

　　这种境遇，也终结了他的漫画生涯。十七八岁涉笔漫画，30岁以漫画蜚声海内，按理说50岁正是更上层楼的好时机。然而，这份事业的生存空间已经所剩不多了：种种规则、限制，时事漫画的口径统一，让张光宇无所适从。在上海的历练、对现代传媒的谙熟和性格都决定了张光宇不以单件作品的相对完美为目的，也不讲

36.加上教学、社会活动、政治学习共计二十八项，还不包括贯穿此阶段的其他工作。唐薇、黄大刚：《追寻张光宇》，三联书店，2015，第346页。

37.张光宇认为，成立工艺美术学院是有必要的，但还不能看成条件十分成熟，必须一面做好思想工作，一面做好调研工作。唐薇、黄大刚：《追寻张光宇》，三联书店，2015，第392页。

38.唐薇、黄大刚：《追寻张光宇》，三联书店，2015，第375页。

究作为藏品或商品的品相。他追求作品的规模与速度，仅把作品在自己笔下的完成，视为一种过程，更看重借助印刷、拷贝、演播、展出，进入家庭、影响生活。他的原作尺幅均相对袖珍，但是凭极高的产量与传播，开启美术的社会功用，才是他作品的最终完成。所以，传播渠道的萎缩，使他有龙困浅滩之感。一份 *1952* 年的"张光宇教授情况材料"提道："这半年来，（他）画了一些漫画，《人民日报》社提出许多意见，未能发表，创作情绪受影响。"张光宇也意识到笔底漫画的生命力日渐委顿，不是自己才思的枯竭，而源自时代的严厉：

> 现在画漫画也只可能一端是讽刺，一端是歌颂。更用不着在中间闹什么情绪，或者幽默……[39]

张光宇只好将精力投入到插图的创作之中，他获得了一个新平台，即由戈扬、郁风、浦熙修等编辑的综合性文艺刊物《新观察》。纵观 *50* 年代，张光宇最有代表性的插图作品《杜甫传》《儒林外史》《神笔马良》《孔雀姑娘》，全数由《新观察》率先发表。稍一留意，可以看出这批作品包括民间文学、中国古代文学插图、中国戏曲和外国民族表演艺术的舞台速写，刻意回避了时代，与艺术家的漫画精神全然相悖。

2-12

孔雀姑娘 张光宇 1957年

在狭窄的空间施展，不如 *30* 年代的上海那样畅快，却也使他的艺术倾向隽永厚重。这批作品，从风格上接续了《民间情歌》，以线条组构画面，同时借取了传统绘画与装饰的元素，配合更加自由、大胆的疏密、黑白、曲直关系，尤其《孔雀姑娘》（图 *2-12*）与《神笔马良》为其中翘楚。《孔雀姑娘》中，巨大的羽翎犹如冲天的树冠，直立摇曳，羽毛的疏密和方向节奏变化使画面极富层次。位于中心的人物一

39. 唐薇、黄大刚：《追寻张光宇》，三联书店，2015，第 372 页。

袭黑衣，正要钻入一枝翎管，天边垂坠的云朵以虚线勾勒，极好地展现了运动感，暗示着孔雀正掠过天际。

与发表于《新观察》的大多数作品不同，《西游漫记》仍保有张光宇早年的辛辣。但这不过恰好证实了艺术家的某种处境，这些漫画均属早年的旧作，讽刺的对象早已作古，《新观察》编辑如是介绍："虽然由于当时政治环境的限制，不得不出之曲折的含蓄描写，但仍是一部极有风趣的、尖锐讽刺了当时社会现象的漫画杰作。"[40] 而他一度考虑过的《新西游漫记》，在新时代一个接一个的运动中，已经非常不合时宜了。

《大闹天宫》

2-13
刘三姐　张光宇　插图　1962年

1962 年出版的《张光宇插图集》，张仃论定他的四个特点为"先放后收、以大观小、方中见圆、奇中寓正"[41]。其中收录的新作《刘三姐》（图 2-13）画面的黑白构成、传统纹饰的巧妙借鉴，都有推陈出新之感。对照张仃的评论，恰能互相印证：

张光宇的装饰艺术，充分运用了中国山水画以大观小之法，将此法运用到画面空间的处理上来。他吸收了中国壁画、版画、以及波斯与印度画中的内景、外景不同空间并列法。他还运用了许多近代舞台美术、电影艺术上的方法，时常把远景与近景、天空与地面、虚景与实景等等，都巧妙地结合在一起，成为电影中的"蒙太奇"。[42]

40. 唐薇、黄大刚：《追寻张光宇》，三联书店，2015，第 389 页。

41. 王鲁湘主编《张仃画室：它山文存》，河北教育出版社，2005，第 42 页。

42. 唐薇、黄大刚：《追寻张光宇》，三联书店，2015，第 399 页。

《刘三姐》之二，与张仃的另外评述文字，也能严丝合缝：

　　光宇之造型方法，无论一石一木，或人物、屋宇、舟车等等，皆方中见圆、圆中寓方；既有丰富之感情，又显得挺拔有力……有人言光宇艺术太奇，是只从表面上看到其构图大胆或形象夸张，未曾窥及内在结构之严正，形象刻画之认真；或有人言光宇艺术过于正，也只是对他程式化的形象仅有表面之认识，未见到在貌似板拙的形象中，却包含有丰富的感情。[43]

　　生不逢时与适逢其会，是张光宇新中国成立后人生际遇的两面。《西游漫记》内容上无以为继，孙悟空的形象却在《大闹天宫》中保留下来，以此展开，并奠定了整部电影的美术风格。

　　1960 年春，张光宇应邀担任上海美术电影制片厂动画片《大闹天宫》的美术设计。他为影片设计了包括孙悟空在内的人物造型二十余种，另有花果山、瑶池、天宫的布景。人物设计上，他尤其借重了传统戏剧的造型与做派，根据角色的特点，赋予极鲜活的个性。以孙悟空为例，有短打造型二、美猴王造型一（图 *2-14*、图 *2-15*）。短打造型能看出《西游漫记》中形象的延续：虎皮裙、月牙金箍、黑色快靴；美猴王造型除了保留面部特点外，取消了漫画中的儿童化特征，以铠甲加黄蟒、头插雉尾的大胆处理表现了孙悟空在花果山上无拘无束的生活，也暗示了人物的复杂性。

　　与此相应，张光宇为《大闹天宫》中其他角色设计的造型，也脱掉了《西游漫记》中的装饰性、平面感和世俗，全方位营造了东方神魔世界的奇幻与夸张。巨灵神数易其稿，把角色由舞台花脸演员变为巨人，与孙悟空相对照，尤其显出压迫感。银幕尺幅的张力显然让张光宇在设计时更主动地夸张了大小，有壁画的意味，动态而连贯的形式也可以使他不拘泥某一画面的经营，而是创造一种与故事情节环环相扣的视觉语言。

　　《大闹天宫》获得的巨大成功，不全部归诸张光宇个人，然而，谁也无法否认，正是由他的《西游漫记》中脱胎而出的孙悟空，成功将《西游记》原著中的形象

43. 王鲁湘主编《张仃画室：它山文存》，河北教育出版社，2005，第 43 页。

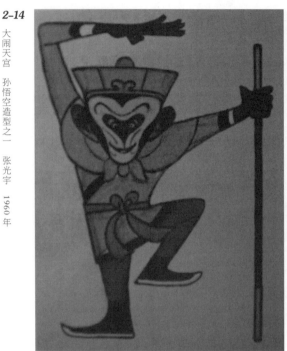

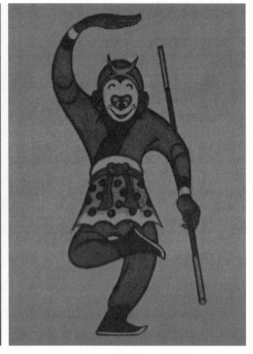

视觉化，极传统又极现代，甚至在几十年内成为这个角色的唯一视觉版本，直到六小龄童演绎的电视版孙悟空才将其更新。严格说来，《大闹天宫》的美术设计也不能被严格地等同于张光宇的绘画艺术，虽然为之灌注灵魂，但一部影片的成功，是所有部门同事的贡献，尤在导演的操控力上。从这层意义看，这份成功恰好需要以张光宇的隐身为代价。

　　不管怎样，张光宇接受这一邀请时，原本就不在意彰显个人，和参与的许多项目一样，他全力以赴，并乐观其成。这是他的慷慨与善良，是他才华的迅疾和广大，也有集体主义的时代烙印。他为工艺美院绘画艺术赋予了最宝贵的一重属性——一专多能、长袖善舞——正与多年后出身上海的另一名家陈逸飞的"大美术"概念不谋而合。

装饰绘画系

两位"右派"

1958 年，原本的装潢设计系再度更名，由装饰工艺系改为装饰绘画系[44]，下设商业美术、书籍装帧、装饰画三个工作室，吴劳任系主任。这一名称的变更，首度明确了绘画在工艺美术学院中的地位。

这一年，装饰绘画系新晋的教师包括张振仕、申毓诚、吴劳、张仃、祝大年，加上原有的张光宇、庞薰琹、袁迈、郑炯灶、袁运甫等人，几乎集中了工艺美院全部的绘画人才。

在被降级、批斗、孤立的情境下，庞薰琹只能在学问和绘画中自我安顿。从把握一个学院的发展方向，具体到夯实一个专业的学理基础，也许有欠于现代艺术设计学院的构想，却为装饰绘画给予了关键性的营养。以改编几十枚汉代纹样

44. 建院时的装潢艺术系名称先后变更如下：1957 年改为装饰工艺系，1958 年更改为装饰绘画系，1961 年改为装饰美术系，1964 年改为装潢美术系，1985 年分为装潢设计系与书籍艺术系，1999 年更名为装潢艺术设计系，2009 年更名视觉传达设计系。

变形动物图案为起点,他编写的"汉画"及"南北朝装饰画"讲稿,后来汇总而成的《中国历代装饰画研究》,是工艺美术史和装饰美术史领域的经典。这部近二十万字的皇皇巨著,涵盖了自晚周帛画开始,至汉画像石、敦煌洞窟及图卷、两晋唐元明壁画、宋元以降的工笔画,及明代话本的木版插图、清代年画、民国插图漫画,系统梳理了中国传统装饰艺术的脉络,归纳了历代装饰艺术的形式风格特点及流变。

具体来看,他从殷商时期的青铜器装饰纹样中总结出"变形"的手法。变形不是如实再现,而是通过提炼、概括、省略、夸张、添加,单独或综合使用象征、联想、指代、拟人等手法,表现对象。"如鸟纹,抓住了鸟嘴的特征,无论怎样变化都使人一望而知是鸟。不必要的细节,能省则省,能简约则简约。"[45] 庞薰琹从大量汉代的画像石、画像砖、帛画、漆绘中,归纳出纯、朴、深、厚的特点,同样重在造型语汇的层面。

传统色彩的分析,是《中国历代装饰画研究》的第二项价值。以汉代漆器论,大致分黑、红、白、金几种,却让人不觉得单调,原因在于层次感的把握。加强色彩层次,便令装饰效果有所增强。汉代的漆器涂绘中,已经有利用色块表现体积的先例,庞薰琹色彩研究的大宗,集中于敦煌壁画:

> 北魏时期的用色有石青、绿、土红、赭石、朱砂、花青、白粉。有时用土红作底色。西魏时期和北魏时期相同,但不用土红作底色。隋代的用色有石青、石绿、土红、白色、朱砂。初唐的用色有石青、石绿、红、黄。盛唐则有石绿、朱砂、石青等色,朱砂等色用得较均衡,黑线比较重。由于经济方面的原因,中唐时颜料来源受到影响,朱砂缺乏,所以用土红代朱砂,调和色用石黄、赭石,对比色用石绿,整个画面的色调不再如初唐那般浓艳。由此形成了中唐壁画色彩淡雅、描写精致的风格特点。[46]

敦煌壁画构图的多样性,同样吸引着庞薰琹。以三个"本生"故事为例,他

45. 周爱民:《庞薰琹艺术与艺术教育研究》,清华大学出版社,2010,第157页。
46. 周爱民:《庞薰琹艺术与艺术教育研究》,清华大学出版社,2010,第162页。

分析了多时空故事情节安排组织的不同可能。"《萨埵那本生故事》以'饲虎'为画面的主体中心，其他情节围绕这一中心而散列组合在一起；《须达那本生故事》的构图显示出较强的秩序感，以三段画面组成连贯的故事内容，但是在一些细节处理上艺人有意识地打破规整的秩序，而为画面增加生动感；《鹿王本生故事》则以双向聚合的方式，从画面两头分别叙述故事的线索，在画面中段两端线索相遇而使情节内容达到高潮，从而制造出画面的戏剧性效果。"[47] 他对《微妙比丘尼变》有极为细致的分析，认为构图臻于艺术顶峰：

> 这种画面安排，像是心脏跳动的记录，这样的画面安排，具有强烈的"音乐感"。它很像一首乐曲。一开始点出主题后，立即转入强烈而又充满变化的旋律。接着一段慢板，音律低沉，接着又展开强烈而有变化的旋律。中间穿插两小段慢板，音律更低沉。最后一段奏出强烈的节奏，奏出悲怆的旋律，成为乐曲的高潮。末尾，声音逐渐低下来，直到寂静无声。[48]

这一本书，直到 *20* 年后方才面世，但庞薰琹在课堂上的讲授，则是这些成果的具体而微。他在介绍作品的方法与技巧时，也注意阐释这种技巧的内涵。这是政治风气使然，更是他不自知却贯穿始终的决澜社底色。他为工艺美院的现代绘画提供了学理的支持，这三个部分，均成为工艺美院绘画风格的关键。

庞薰琹的绘画实践则部分回溯了决澜社风格。*1963* 年他完成的三幅油画，分别为《鸡冠花》（图 *2-16*）、《香山之秋》（图 *2-17*）和《穿蓝花布衣人像》。就当时的身份而言，他的任何行为都是不合时宜的，独自沉默作画，显然也可以被当成罪状之一。外出写生是奢望，《香山之秋》只是少有的例外，画中的色调最终被改为金黄，写出秋色的明艳与绚烂，未尝不可理解为画家的期待。《鸡冠花》和《穿蓝花布衣人像》中，能看出现代绘画语言的混杂，既有平面性，又以印象派式的点彩获得光感。与国外信息隔绝既久，在时代的潮流中小心翼翼，庞薰琹不得已以零碎的回忆推想西方现代艺术的新面貌。这些作品，和他盛期相比较，

47. 周爱民：《庞薰琹艺术与艺术教育研究》，清华大学出版社，2010，第 160 页。
48. 庞薰琹：《中国历代装饰画研究》，上海人民美术出版社，1982，第 42 页。

在画面的控制上已经力不从心。当然，对比当时席卷中国画坛的社会主义现实主义，庞薰琹的这三张小画仍然特别值得珍视。正是在形同放逐的处境之中，他才得以脱身于徐悲鸿一脉写实系统的全面政治化潮流，免遭艺术观念与政治命题的改造。

工艺美院成立之初，祝大年任陶瓷系主任。他执掌陶瓷系可谓众望所归，两年前，建国瓷的设计与制作便是由他负责。更早时候，他的通信激发了庞薰琹对中央工艺美院的具体构想，毫无疑问，他是建院的元老之一。遗憾的是，作为庞薰琹教学独立意见的支持者，他也在 1957 年的反右运动中被划为右派，褫夺领导职务。

祝大年留日时曾学习日本画，对于重彩的程序本不陌生。陶瓷设计领域的勾线设色，也属他的本业之一。60 年代的作品中，祝大年多择花卉和人物为题，或许与教学安排联系紧密。收录于《祝大年画集》中的两幅花卉，一为《芍药》（图 2-18），一为《青花玉兰》（图 2-19），构图相类，一热烈、一淡雅，又在疏密、高矮、曲直上形成节奏的错落和呼应，极可能在构思时便考虑了对偶的形式。两幅作品，虽然可能是对照实物的写生，祝大年却不打算做客观的再现，而是大胆地归纳和取舍。

2-18
芍药　祝大年
纸本重彩　20世纪60年代

2-19
青花玉兰　祝大年
纸本重彩　20世纪60年代

他将背景与桌面都平面化，突出瓶花，对花束的描绘上，既有传统工笔画的细致体贴，花蕊、花蕾、卷曲的枝干都见笔而入味；更有民间味道的强化与变形。芍药的叶片多取垂坠之感，柔媚富贵；玉兰则朵朵挺立，清雅出尘。同样作于60年代的《布依族姑娘》（图2-20），也在形式上自出机杼。虽是半身立像，正侧面做横式构图，以扁担两头的果篮安排空间，而且，极其微妙地暗示了两个果篮的轻重之别。祝大年尤善刻画女性的柔美，在表现肌肤质感的细腻度与丰富性上，独擅胜场。同样以少数民族女性为题，庞薰琹笔下的苗族女性散发出清新之美，而祝大年则以重彩绘出了布依族少女的雍容。

　　不论是花卉和人物，祝大年都显示了其特有的处理对象的手段。他极好地组织画面，制造对比，又最终将这些对比纳入一个强烈的形式之中。他早期的主动

2-20

布依族姑娘

祝大年

纸本重彩

20世纪60年代

探索，为后来驾驭大型的壁画提供了前提，无论是题材的繁复还是幅面的扩张，均能得心应手。他在装饰性与写实性中的平衡，也是工艺美院绘画风格中的重要一极。

袁迈和袁运甫的水粉画

建院之后，袁迈的主要工作是编著《保加利亚工艺美术选集》和《罗马尼亚工艺美术选集》，分别选取两国不同时期与地域的服装、刺绣、毛织品、陶器、木雕以及金属作品。装饰绘画系成立，他任副主任，主要承担商业美术专业教学。

60年代的唱片封套设计，最早显出袁迈掌控图像的本领："以汉代画像砖的浮雕形式与套色木刻的线条形式，表现在太行山中奔跑的战士与马；以中国写意花鸟小品表现《鱼游春水》；以几何形体'立体主义'表现南美阿根廷音乐《阿娜依》；以西南民族刺绣表现广东音乐《鸟投林》；以中国石版印插画如'宝石斋'等表现广东音乐《夜深沉》。"[49]这种色彩构成语言，在1962年前后一批江南水粉写生中变得更加灵活。他以一种或两种基本色确立画面的调性，再用黑色组织

49. 卢新华主编《丙申仰望，致意先贤》，清华大学美术学院，2017，第195页。

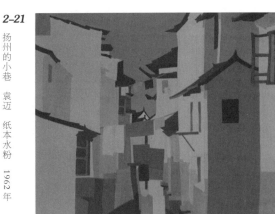

经络，穿插画面，形成强烈的光影效果。《扬州的小巷》（图 *2-21*）中，白墙呈现为深浅不一、形状各异的紫灰、群青、粉黄、浅绿、奶白，纯粹是色与线的构成，却有强烈的现场感。这批作品又如《江南水乡》（图 *2-22*），变色不变形，为商业美术教学提供了重要的摹本，进而构成了这一专业完整的教学体系。

装饰绘画系中，袁运甫是年轻教师中的佼佼者。自少年启蒙始，他便接受了比较正规的中国画训练，先后就学于国立杭州艺术专科学校和中央美术学院时，专业为实用美术；曾在中央美术学院油画系"色彩教学高研班"进修了一年，受业于董希文和艾中信先生；在敦煌临摹、各地写生多用便捷的水粉。调入工艺美院后，袁运甫先以小幅插图和漫画为突破口，体会张光宇的美学，以求融入新学院的气氛中。数年之内，渐熟渐精，几乎能乱张光宇之真。袁运甫的白描功底深厚，或正得益于模仿张光宇风格的一批漫画和书籍插图。虽然看似填补书报边角空白的小道，袁运甫却将画面的布局、黑白、线条的疏密与弹性反复锤炼，不论是较为写实的《南行记》（图 *2-23*），还是装饰意味浓厚的《民间文学》插图（图 *2-24*），他都自觉地遵循了张光宇的风格，远离了再现性的美学趣味。

60 年代，袁运甫用力最勤的是水粉写生，风景、人物，不事拣择，下笔成章。他的水粉画色彩明朗，用笔阔大，在观察方式及造型语言上，仍能看出受苏联影响，但他喜用线条勾勒轮廓，又为画面赋予了装饰性。*1961* 年的《镜子前的两个模特》（图 *2-25*），与同期的水粉画相比，除了局部可见以水墨晕染形成的特殊美感之外，整体观之，布局、用线、设色均是西画的来路。

2–23
南行记
插图
20世纪50年代
袁运甫

2–24
民间文学
插图
20世纪50年代
袁运甫

2–25
镜子前的两个模特
纸本水粉
1961年
袁运甫

　　"国画改造"的热潮之中，袁运甫也开始中国画的创新。因为不属于严格意义上的国画家，他的思考与实践反而可以一种私人性的方式进行，不求引领风潮，也无需强作姿态。和吴冠中最初探索材料的转换相似，他早期的彩墨作品也并未发展出相应的语言，而是材料的适应，画法与水粉作品不免相近。

　　　　在这一探索中，林风眠先生对我影响最大。我将自己在水粉画上取得的一些经验，融入中国画的创作中去。我想中国画不应当放弃色彩的表现力。回望宋元以前的中国绘画，包括敦煌壁画等，浓墨重彩，一直是我们引以为傲的优秀传统。[50]

　　袁运甫以水墨进行的实践，可被视为逐渐平面化的过程。他减少了光影效果和冷暖对比，颜色趋浅淡，近于平涂，以此突出线条的韵律。后来，在将长江写

50. 袁运甫：《袁运甫绘画》，中华书局，2012，第272页。

生的素材整理为壁画大稿时，袁运甫回到了早期的绘画语言——白描当中。

壁画工作室

向国庆九周年献礼绘画创作名单里，工艺美院分摊任务如下：田世光，工笔花鸟一幅；程尚任，工笔花鸟一幅；梅健鹰，写意花鸟三张；陈叔亮，工笔人物一幅；权正环，年画、招贴画各一幅，题为《儿童年画四条屏》《养猪》；林乃干，油画一幅，题为《民族宫在建设中》；邱陵等三人为莫斯科大使馆绘制风景壁画一幅；重头戏的作品是由装饰绘画系二三年级同学与教师一同参与的35件作品，以云贵地区为题材。[51]

十大建筑里的绘画部分，权正环与谷林承担了《元末农民起义》，郑炯灶承担了《台湾人民起义》和《狼牙山五壮士》，田世光为人大会场和迎宾馆各作一幅花鸟[52]。这些作品，还没有呈现工艺美院的风格，只是利用现有的师资，取其专长。

张仃与张光宇的合作，为工艺美院带来了明确的学理方向，并将此理念具体实践于装饰绘画系中。后者提出的装饰绘画，并不是局限于画面的装饰元素和绘画的装饰性，而是新的绘画样式：

> 我设想的"新中国画"其实也就是今天所讲的装饰画，也可以说是与一定的工艺材料和实用的、欣赏的价值联系在一起的，也就是与图案学紧密结合在一起的、具有特殊表现形式的画。[53]

这种思路可以上溯到1929年的《紫石街》，虽然画中只呈现了装饰的效果和图案化的趣味。上海的壁画《龙女》（图2-26）和赤坎的四幅《女神》草图，无疑都是张光宇"新中国画"思路的一种延续，但是因为时代之故，只能局限于单纯的手绘，而无多种工艺手段的运用，更何况《女神》仅仅停留于纸面的小稿。

51.《中央工艺美术学院档案：1956—1967 规划》。
52.《中央工艺美术学院档案：1956—1967 规划》。
53. 唐薇、黄大刚：《追寻张光宇》，三联书店，2015，第422页。

张光宇的"新中国画"理念从形式上看，包含了传统艺术、民间绘画以及现代绘画的平面处理；从材质上看，倾向于壁画的综合表现手法至此得以真正落实，具体为可操作的基础课程，便是工笔重彩写生课。这门融合了工笔画、写真、壁画、年画以及建筑彩绘等种类、去粗取精的课程，由张光宇和祝大年、刘力尚先后担任主讲教师。

1959 年，绘画教研室解散，装饰画工作室调整为壁画工作室，工艺美院成为国内开设壁画专业的第一所艺术学院。张仃对壁画的整体构想和课程的安排，让这一专业具有学术高度，成为工艺美院绘画风格的正式起点。工笔重彩写生课之外，张仃延请庞薰琹主讲中国历代装饰绘画史，卫天霖、吴冠中授色彩课，郑可、阿老授素描及速写课，腾凤谦授民间艺术及欣赏课。他亲自作题为《试论装饰绘画与绘画的装饰性问题》的演讲，又邀国内名家叶浅予、张正宇、董希文、潘絜兹、黄永玉等先后作专题讲座。向传统和民间学习也在张仃支持下得以实现：古典壁画的严谨临习是壁画专业师生的共同课目，师生先后赴敦煌莫高窟、山西永乐宫及京郊法海寺考察观摩。他特聘原雍和宫重彩壁画艺人申毓成来院教授传统壁画制作，并在天津杨柳青、山东潍坊、苏州桃花坞等传统年画的重镇进行现场教学。

积极参与创作是壁画工作室设立的初衷，也是教学中的重点。包括国庆九周年的献礼项目在内，壁画专业的全系师生在两年中，先后到海南、云南、贵州、广西、宁夏、新疆、西藏等地采风，完成了民族文化宫、人民大会堂西藏厅和宁夏厅的壁画和装饰画工作。其中，张仃带领梁任生、李绵璐、黄能馥赴云南，历西双版纳、镇远、大理、丽江、芒市等地，广有斩获。另由张光宇领衔，壁画工作室师生先后参与了政协礼堂和钓鱼台壁画的设计，为前者设计了《锦绣河山》。这些画稿和资料照片已经遗失，仅剩当年院刊上的零星文字：

为政协礼堂制作的巨型壁画（22m×3.5m）的初稿，是由张光宇先生、申毓成师傅负责和壁画工作室四年级的学生集体完成的……采取了传统壁画的技

法，用沥粉堆金和以五彩祥云等方法表现。[54]

后者有画稿《北京之春》（图 *2-27*）留存了下来，可以一窥张光宇的壁画风貌，他大尺幅的作品依然将装饰性与空间感和谐地融为一体。虽然以风景贯穿并组织画面，但全然不同于传统的院体画与文人画；借鉴了传统壁画的某些形式，又能赋予全新的时代感。壁画中迤逦展开的远处山景中点缀着北京的名胜——颐和园、景山、北海、天坛、紫禁城、前门，也将美术馆、民族文化宫、北京展览馆等新建筑融入其中；近景中央，巨大的瓶花喷薄涌出，在天际团团簇拥，向两侧延展，红、白、黄的花朵穿插其间，富有节奏感；下端湖岸上，坐虎、泥鸡、布偶、木俑并列，有大小、有错落；空中排列的风筝里，仙鹤、燕子穿插其间，新式飞机掠过晴空，气球和飘带突显出节日的祥和热闹气氛；湖面上也成为新时代气象的注脚，除了传统的游船、龙舟，一艘新的游轮划过如镜的水面。

1963 年，智利画家万徒勒里[55]的大型壁画稿《西恩富戈斯》来华展出，是张仃将现代绘画引入壁画教学的良机。万徒勒里取法墨西哥传统壁画，画风沉雄，结构坚实，尤善驾驭巨构。早年结识珂弗罗皮斯，张仃对墨西哥绘画素不陌生，但

54. 出处失记。

55. 万徒勒里（Jose Venturelli，1924—1988），智利著名画家、对华友好知名人士。擅长油画、丙烯画、壁画和版画，1955 年 10 月和 1973 年 7 月，万徒勒里两次在中国举办画展。

以如此篇幅呈现的雄浑交响，向所未见。壁画专业全体师生出席了开幕式并参加研讨会，万徒勒里在会上出示草稿，并详细介绍材料特性与绘制过程。这幅长 20 米，高 3 米的壁画尤其令学生激动。会后，1960 级学生张宏宾执笔起草一封《复兴中国壁画运动的建议和责任》，由十余位同学签名后呈送周恩来总理。

壁画专业和工笔重彩课，既契合了工艺美院的专业，也是张仃接续传统的迂回手段，但壁画牵涉众多，影响大，人力物力亦多消耗。60 年代以来，国内政治运动彼伏而此起，除了艺术院校利用在农村、工厂锻炼的业余时间在墙上完成的粗糙宣传画之外，壁画之命运，尤其多舛：政令无常，让张光宇的《北海风光》不了了之；祝大年、吴冠中、袁运甫的《长江万里图》也只能付之浩叹；其余的创作，或有实现而乏人问津，终被掩于尘埃之中。但工笔重彩课的开设，为工艺美院的绘画风格奠定了基础，以传统的材质和语言将现代绘画的形式感隐藏其中，并最终在 20 年后终于以更宏大的规模、更丰富的材质、更多样的图式在机场壁画群中得以实现。张光宇的"新中国画"，正是机场壁画的精神源头与风格肇端。

院系调整：新力量的加入

吴冠中

1964 年北京艺术学院改组，主体为中国音乐学院所继承，美术系分散并入其他院校，其中卫天霖、吴冠中、阿老、白雪石、俞致贞等九人[56]转入中央工艺美术学院。

这已经是吴冠中第三次变动工作单位了。*1950* 年归国，他经同学董希文介绍，任教于中央美术学院。不过当时的中央美院已是艺术改革的试验田，苏联绘画影响逐渐取代了徐悲鸿主张的法国学院绘画体系。吴冠中的现代主义风格，在中央美院中成为异端。绘画的风格与艺术的功用发生冲突时，他似乎选择了前者，然而这个问题比看上去更复杂。在认可"延安文艺座谈精神"的前提下[57]，吴冠中为

56. 其余四人为张秋海、陈缘督、殷恭端、吴保东。其中国画教师三人，油画教师五人，业务干部一名。

57. "到巴黎后，很方便便读到毛泽东的一些集子，有如得了很大的发现，颇使我吃惊，我深深感到苦难中生长出来的果实的可贵。在延安文艺工作者座谈会上的讲稿，就够我深深反省，我多么想去找这位患难朋友握握手，谈成知己。"吴冠中：《永无坦途：吴冠中自述》，湖南美术出版社，2015，第81页。

何不干脆转向去拥抱党的文艺政策呢？介入社会与时代，起衰振敝，是他归国的初衷，也是他在"延安文艺座谈精神"中获得的共鸣。泛而论之，他可以回到现实主义这一公约数上。但是，现实主义和社会主义现实主义的边界、各自立足点的分殊，首先不在艺术上。

不久，吴冠中离开中央美院，入清华大学建筑系任教。建筑系的教学任务并不繁重，按材质的复杂程度而言，油画家从事水彩，有居高临下之感；由人物而转入风景，也不免有屈尊的味道。但吴冠中的自由，恰在这方小园地中的深耕细作，他将教学内容拆解开来，专题研究，提炼出自家早期的形式语言：

> 建筑师必须掌握画树的能力，我便在树上钻研，我爱上了树，她是人，尤其冬天落了叶的树，如裸体之人，并具喜怒哀乐生态。郭熙、李唐、倪瓒们的树严谨，富人情味，西方画家少有达此高度者。用素描或水墨表现树可达淋漓尽致，但黏糊糊的油彩难刻画树的枝权之精微。风景画中树如不精彩，等于人物构图中的人物蹩脚。任何工具都有优点和局限，工具和技法永远是思想感情的奴才，作者使用它们、虐待它们。从古希腊的陶罐到马蒂斯的油画，都在浓厚底色上用工具刮出流畅的线条，这予我启发。我在浓厚的油画底色上用调刀刮出底色的线，在很粗的线状素底上再镶以色彩，这色便不至和底色混成糊涂一团。如画树梢，用刀尖，可刮出缠绵曲折的亮线，无须再染色，我常用这手法来表现丛林既弯弯曲曲的细枝，油画笔极难达到这种效果。[58]

风景也是现实，风景画也可以是吴冠中的现实主义。他的基本艺术观点之一"依据生活的源泉"[59]，当然是现实主义的一种解释。这些水彩画，既照见时代的气息，也同时照见他的个人选择。*1954* 年的作品中，多是单纯的风景，一组秋冬时节的北京景致画面中，有钟楼、清真寺（图 *2-28*），好太阳，飞鸟翔集，家禽闲步，却不见人影。翌年及后来的北京街市、秋林、公园，才在光影中，勾勒出模糊的

58. 水中天、汪华主编《吴冠中全集》第 9 卷，湖南美术出版社，2007，第 42 页。原载于《美术》1962 年第 2 期。
59. "实在无法迁就当时对人物画的要求，便转向不被重视的风景画，藏情于景。官方的评论显然不可能注意到我的探索，坚持自己的路便须自甘冷落，但有两个基本观点与官方要求一致的：依据生活的源泉与追求油画的民族化。"吴冠中：《我负丹青：吴冠中自传》，人民文学出版社，2004，第 159 页。

人群来。这几张小画仿佛是吴冠中艺术的重新出发，不必计较意识形态上的得失，也从形式主义的表面退后一步，描绘建筑一砖一瓦的错落和重叠；描绘树枝的扭曲、转向、光影向背，是学生作业般的诚恳和端正，有静气，也有自省的喜气。

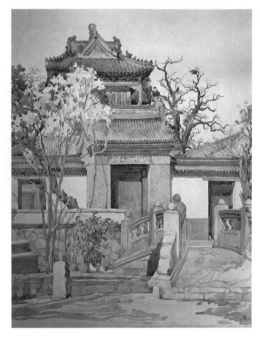

2-28

清真寺　吴冠中　纸本水彩　1954年

1956 年，因"双百方针"的提出，吴冠中被调入北京艺术学院。他的艺术理念与人品得到卫天霖肯定，因此在艺术学院的小圈子内，吴冠中的才华得以略略施展。他与卫天霖对苏联模式席卷全国的单一化教学均保持质疑态度，力求在艺术学院教学中走出另一条道路。教学中，吴冠中尚留有余地，止于基本准则的传授。创作时则处于一种秘密状态：反锁房门，拉上窗帘，谢绝访客。假期的写生才能为他提供清新的空气，远离压抑的北京。*1960* 年，经老友董希文的推荐，他参加了美术家协会组织的西藏写生。高原景致与内地大不同，构图以旷远胜，色彩以浓郁胜，吴冠中的艺术，经此糅合新的元素。与董希文出发点明显不同——虽然董希文这次的几件写生足称神品——吴冠中的即兴之作，并不是一张大画需要的准备程序，除了应物象形，捕捉景致，里面各种抽象的元素、色彩、构成、笔痕，本身就自足圆满。

带有明显个人烙印的作品是油画《扎什伦布寺》（图 *2-29*），构图狭长，以大色块铺填画面，分出山坡、天空、地面；再以小色块绘出庙宇楼阁，黑白线条穿插直立，是初冬的树；疏密不一、富有韵律的点，是门窗、僧侣。从一开始，吴冠中便痴迷于点、线、面的运筹和组织，以现代艺术语言呈示东方韵味。为此，他将"山、庙、树木、喇嘛等对象的远近与左右间的安置作了极大的调度"[60]，既着力于画面的构成，又不偏离物象表现的真实。

60. 吴冠中：《吴冠中画作诞生记》，人民美术出版社，2008，第 7 页。

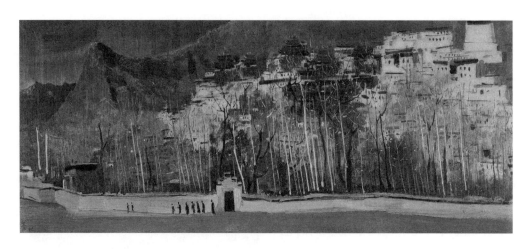

　　吴冠中在绘画界享有名气，多是源于 *70* 年代末 *80* 年代初倡言形式主义的几篇
文章[61]。前文的引述，或是意外存留的私信，或是后来的追记，尤其后者，虽然可
见艺术家心态，但较第一手的真切，毕竟稍逊之。显然吴冠中自知形势，三缄其
口，便是 *70* 年代后期，与友人一夕畅谈后，翌晨尚要敲门叮嘱勿外传。新中国成
立初到 *70* 年代，和同时代的著名画家相比，他置身美术界主流之外，少有言论，
仅有一篇见于主流期刊《美术》，属于风景画专家的意见，技术性的、补遗性的、
无立场的——虽然无立场本就意味着立场：

　　　　人们常谈起风景创作，总说先写生素材，然后回到工作室来创作大幅作品，
　　我并不反对这种山中采矿回来炼铁的办法。西洋的风景画在柯罗（Corot）以前，
　　大都是在室外画些素描稿后回到室内制作的，画得虽细致，但一般总缺乏大自
　　然那种千变万化一瞬即逝的新鲜的色彩感。印象派针对这一缺陷作出了创造性
　　的贡献，但印象派绘画只表达一点新鲜的色彩感，正是将风景局限在一个死角
　　落的始作俑者。一般的（地）讲，油画的主要特点之一是色彩，油画风景应该
　　在色彩方面多多发挥其独特性能。风景色彩变化微妙，主要依靠写生，我觉得
　　写生是作风景画的主要方式。写生，并不是只解决素材问题，只停留在习作问

61.1979 年到 1981 年间，吴冠中连续发表在《美术》上的《绘画的形式美》《关于抽象美》《造型艺术离不开对人体美的研究》
《内容决定形式?》诸篇文章，引发了美术界关于形式问题的一场辩论。

题上。我很想尝试在山中边选矿边炼铁的方式,将写生与创作二者的优点结合起来。其实,写生只是一种作画的方式,并不决定其作品是创作还是习作的问题。这一点是不言而喻的。[62]

这篇文章,不妨看作吴冠中西藏及其后旅行写生的辩护词,这与追忆西藏写生的美文,构成了他创作的两个维度:一者陈述具体的手段;一者为写生正名,不可一律归入习作——相辅相成,是他升格风景写生,由自然提炼出形式的宏愿。写生与创作,较少立场的风景画与主流的叙事性创作,在时代潮流中不可兼得,同样亦不可对立,吴冠中小心翼翼地将形式语言的进一步探索隐藏在技术性的实践中。

另一方向的思考,吴冠中的另一块艺术基石,则是"油画民族化"[63]。关于"油画民族化",好友董希文是最早的倡导者之一:

> 我们的各种艺术都应该具有自己的民族风格,对于任何风格和形式的追求,不能一律被看成是形式主义,关于油画,由于我们努力学习苏联和其他国家的油画经验,已经有了显著的进步,产生出许多能真实的(地)表现生活的作品,但为了使它不永远是一种外来的东西,为了使它更加丰富起来,获得更多群众更深的喜爱,今后,我们不仅要继续掌握西洋的多种多样的油画技巧,发挥油画的多方面性能,而且要把它吸收过来,经过消化变成自己的血液,也就是说,要把这个外来的形式,变成我们中国民族自己的东西,并使其有自己的民族风格。[64]

当年吴冠中并无相类的言说与董希文的长文呼应。揆诸画面,倒处处可见他与挚友的投契。西藏之行启迪了他空间自由,挪移景致,缩放距离,是向中国绘画中散点透视的变相回归,为他十年后的长卷画预言;另一种民族化的具体征象则在于对象、色彩和运笔,1963年吴冠中的江南油画写生,比西藏组画更明确了这种倾向。以巴比松的美学、印象派的美学和巡回画派的美学来表现江南的秀润,

62. 水天中、汪华主编《吴冠中全集》第9卷,湖南美术出版社,2007,第42页。原载于《美术》1962年第2期。
63. 吴冠中:《我负丹青:吴冠中自传》,人民文学出版社,2004,第159页。
64. 董希文:《从中国绘画的表现方法谈到油画中国风》,《美术》1957年第1期。

空间的小巧，建筑的黑与白，草木的绿与粉，无从发挥油画处置空间、光色的长处，加之江南早已在美学上被水墨定义，以油画表现，总有错位之感。反过来看，这样强烈民族特性的对象，具备了董希文理论中"造型上的单纯、色彩上的单纯、内容与结构上的单纯"[65] 等先天优势，正好验证油画民族化的可能性。吴冠中早年随

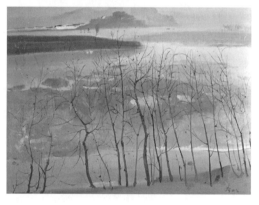

潘天寿学习国画，一度致力传统笔墨，临摹甚勤。富春江系列数张（图 *2-30*—图 *2-32*），是他内化了国画传统中隔江山色的布局，调和色度相近的大块紫灰、黄灰，略分冷暖，再以国画的运笔勾勒近景的疏林、岸石、草径，逸笔草草，极称挥洒。油画与国画的魅力由江南融汇，相得无间。

65.董希文：《从中国绘画的表现方法谈到油画中国风》，《美术》1957年第1期。

转入工艺美院之后，与张仃迅速适应工艺美术学院的新身份不同，吴冠中积年在纯艺术领域实践，以水彩和油画为主，加之不过一介普通教员，随机应变、触类旁通不是他的性格，也不是他此刻的必需。因此新的集体中，吴冠中渐变式的形式探索反而显得温和。

卫天霖／阿老／俞致贞／白雪石

与吴冠中同期调入的卫天霖与阿老是油画教师。卫天霖早年赴日本留学，受业于日本著名油画家、将印象派风格东传的重要人物藤岛武二。受其影响，卫天霖也喜欢以点彩手法构筑画面，画风始终安详，画题也不越静物、风景，偶有人物，也是一派静气（图 2-33）。归国后，卫天霖定居北京，先后执教于北平大学造型艺术研究会、中法大学孔德文艺学院、国立北平艺术专科学校、华北大学文艺学院。他始终与主流保持距离，时局时风的变幻，几乎不能从他的作品中看出端倪。新中国成立后，卫天霖先后任北师大教授、北京艺术师范学院副院长、北京艺术学院副院长，虽有名位，但一贯的散淡之风显然与当时艺术主流格格不入。他构想的另一条道路随着北京艺术学院的解体，宣告终止。

1942 年，阿老参加新四军，进入苏皖边区华中抗日根据地江淮大学。早年创作以漫画、年画、木刻、插图为主。1949 年后先后担任全国新华书店总管理处美术室副主任、人民美术出版社美术创作室副主任，涉猎油画、水粉画。50 年代初，阿老与叶浅予、李克瑜常应《人民日报》邀请，画大量舞台速写，如《卡塔克舞舞

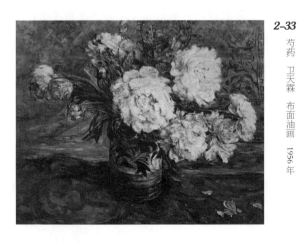

2-33

芍药　卫天霖　布面油画　1956 年

蹈家》《莎达舞》《竹丛联欢舞》《克拉科维亚克舞》来代替新闻照片。*1958* 年他调入北京艺术师范学院美术系，同年参与中央革命博物馆绘画创作，一幅是国画《杀鸡歃血为盟》，一幅是油画《毛主席在连队》。阿老涉猎广泛，最擅长的则是各类人物速写，身姿、动作、神韵，信手拈来。入职工艺美院后，阿老担任装潢设计专业基础教学。

俞致贞与白雪石担任陶瓷系与染织系国画教学，国画课原由俞致贞同门、中央美院教师、花鸟画家田世光兼课。俞致贞先后随于非闇和张大千习写意花鸟、工笔草虫，其间又入故宫古物陈列所国画研究馆临摹研究历代名画，以宋元工笔花鸟为主，兼学画史、画论并研制国画颜料，毕业时俞致贞与田世光均获最优等生。*50* 年代，俞致贞的技巧、画品已臻上乘，但花鸟画在国画革命的背景下不免孤立而遭人诟病，所以她必须利用传统技法与新时代达成和解。*1959* 年，与师长于非闇、同门田世光一道，俞致贞参与了荣宝斋策划的木版水印百花诗画谱《百花齐放》的创作，配合郭沫若的《百花诗》，以此响应"百花齐放、百家争鸣"的文艺方针[66]。

以深入生活为手段，她的目光逸出传统题材之外，将沙果、山鹊、棉花纳入花鸟图谱。*1964* 年的作品《瓜果飘香》（图 *2-34*）中，除了精工的蔬果，俞致贞同样耐心地描绘了温度计、烟袋和旧棉帽，并以直白的题款将自己置于服务劳动阶级的艺术家队伍之中：

> 昔日温室生产瓜菜，物稀价昂，只供少数人享受，解放后在党的领导下，四季青人民公社改进了生产，扩大了种植面积，社员们以无比的干劲，提高了产量，每日可供应城市大量的清香鲜嫩的瓜菜，在严寒的冬天，当广大人民尝到多种多样瓜菜时，同声称赞人民公社好！[67]

66. 俞致贞创作其中 36 幅作品。这部画集，成为入门工笔花鸟画的首选摹本。金纳：《中国现代艺术与设计学术思想丛书——俞致贞文集》，山东美术出版社，2015，第 203 页。
67. 卢新华主编《丙申仰望，致意先贤》，清华大学美术学院，2017，第 184 页。

　　白雪石早年先从赵梦朱[68]研习没骨花鸟，后从梁树年[69]研习山水画，以宋元诸大家为楷模。1950年后，白雪石参加北京文艺界组织的绘画小组活动，学习新文艺理论，开始重视写生，又去教师进修学院研习素描、水彩等西方绘画。50年代，他的工笔花鸟、现代山水和现代人物画作品引起世人关注。1959年的《牧羊女》（图2-35）中，白雪石融汇人物、山水、花鸟之法，取西画的透视与空气感，在技巧和题材上，都成功跻身"新国画家"的队列之中。

　　调入北京艺术师范学院美术系后，白雪石任山水画导师，支持"民族绘画现代化"。在"国画革命"的时风影响下，他率国画专业山水科学生赴京郊雁翅、燕家台写生，并参与了1962年由中国美术家协会组织的写生团，同张安治、陈大羽、

68. 赵梦朱（1892—1985），著名花鸟画家，远宗宋人，重写生，融汇水彩画法，工笔、写意无不能。先后任教于国立北平艺术专科学校、京华美术学院、华北大学美术系、鲁迅美术学院。

69. 梁树年（1911—2005），著名山水画家。先后从祁井西和张大千学画，吸收郭熙、王蒙、石涛之法，自成风格。先后任教于北京艺术师范学院、中央美术学院。

宋文治赴井冈山、庐山、长沙、韶山等地写生。

在工艺美院的教学体系中，花鸟和山水等传统国画教学并非重点。学院致力培养的，不是专门的画家，而是利用传统元素、附丽于各种设计、为之增色的工艺家。不过，得益于俞致贞与白雪石的加入，工艺美院在这一领域的教学及创作开始引人瞩目。

沉淀与再生：
1966 年—1976 年的
工艺美院绘画

绘画的命运

 1966 年 *6* 月，"文化大革命"开始。工艺美院中，庞薰琹、刘鸿达、陈叔亮、张仃、雷圭元、郑可、柴扉、祝大年、梅健鹰、阿老等行政领导与教学骨干被送到社会主义学院"学习"改造。初见雏形的中国现代工艺美术教育体系遭到破坏，学院陷入混乱之中。[1]

 绘画一旦被政治意识左右，独立创作便成为奢望。"破四旧"的浪潮之中，他们的当务之急是毁灭一切传统的、西方的、非革命的书籍、艺术品等资料，以及自己积年的创作。以庞薰琹为例，除了将大批画册等资料和册页《白描带舞》主动上交，他将油画《路》、一批人物画稿和祖宗像全部销毁，深入贵州苗区时的两册日记和搜集的民歌等资料，也未能幸免。连调入工艺美院不久，处于风暴边缘的吴冠中也在压力之下[2]将油画人体、素描、速写及巴黎期间的全部作品付之一炬，留存下来的只有风景与静物。

1. 杭间主编《清华大学美术学院简史》，清华大学出版社，2011，第 66 页。
2. 攻击吴冠中的大字报较少，即或有，也空无实证。因此，他被划入"靠边站"分子之中，日日待命于系办公室，虚掷光阴。

3–1

苍山牧歌　张仃　纸本彩墨　20 世纪 60 年代

新中国成立后，类似的主题性创作一般都由中央美术学院及其他艺术院校承担，工艺美院教学思路并不适宜社会主义现实主义的创作模式，因而得以超脱于时代潮流之外。

1972 年，庞薰琹不得已办理了退休手续。闲居家中，他再次以绘画寻求安慰。虽然已经谙熟诸多画种，此时重新上手，庞薰琹仍然选择了油画。他根据新华书店的印刷品画了几幅湖南韶山，一来这样的风景图片那时已遍布全国，二来抄写照片本来非他所愿，但诉诸风格与形式，在当时氛围中，岂有可能？于是又全部刮掉。另一种"订件"，为宾馆墙面填补空白，则属破格：

> 接着为堂堂的某俱乐部画了四幅花卉，后来又画了四幅共八幅。完全是义务，没有要一文稿酬。也可能因此，被人视作不值钱的东西。批判"黑画"时，竟把这八幅画全部搬回学校准备"批判"。学校的领导人要大家仔仔细细看看这些画中有没有什么名堂。[3]

好在借此契机，庞薰琹得以频繁作画，重归单纯的艺术世界。积年的病痛使他不必下放改造，但"右派"身份使他的生活被限制在窄小的范围内。花卉静物和窗外的街景，成为他不容选择的主题。庞薰琹逐渐在绘画中接续自己的记忆，不再有风格上的焦虑，而是逐渐转为平静的叙述。这一阶段的静物画，庞薰琹数度斟酌，反复修改。*1974* 年所作的《美人蕉》《瓶花》（图 *3-2*、图 *3-3*）都是穿插进行，虽然不能准确查明每幅画作的起止时间，但据画面风格论，《美人蕉》应是最早落笔，因为它的强烈形式感并未在后面的作品中延续。《瓶花》中闪烁不定的光线让人想起巴黎画派的作品，画中印章式的签名又表明画家想为作品赋予东方的味道。

3. 庞薰琹：《就是这样走过来的》，三联书店，2005，第291页。

3–2

美人蕉　庞薰琹　布面油画　1974年

3–3

瓶花　庞薰琹　布面油画　1974年

李村下放："文革"中期的工艺美院艺术家

　　1968 年末，大批城市学生和知识青年陆续被要求到广大的农村安家落户，在那里，靠自己的劳动养活自己。他们曾经战斗在无产阶级革命斗争的第一线，而这时，他们必须接受贫下中农的再教育。[4]

　　1970 年 5 月，中央直属文艺单位下放到部队农场劳动，工艺美术学院全体人员下放到驻扎在河北获鹿县的 *1594* 部队农场。两百多名师生分为两个学生连，驻扎在李村和小壁村的百姓家中。[5] 劳动改造的同时，一并开展清查"五一六"运动和"斗、批、改"运动，艺术创作与学术研究均被禁止，前期尤其严格。林彪事件后局势有所松动，军管队在节假日对绘画不再干涉。同样落户获鹿县前东毗村的中央美院教师黄永玉，在一张写生上题款：

4. 吕澎：《20 世纪中国艺术史》，北京大学出版社，2006，第 608 页。

5. 当时，师生分为两个学生连：染织系、印刷系、总务行政为学一连，住纸房头村；陶瓷系、装潢系、建筑系及政工干部为学二连，住南洛陵，营指挥部随学二连驻扎。不久，学二连随营指挥部迁至杜同村。是年冬，学一连迁至东小壁和西小壁村，学二连迁至李村。

说好三年中不准画画，忽然在三年的末尾准了，但要与老乡相距五十米。[6]

工艺美院师生没有黄永玉的天生诙谐，未在画面上流露这样的心情。和黄永玉一样，禁令的取消，师生如蒙大赦，之前星星点点、半地下状态的创作此时如春水解冻，浩荡不可遏止。

祝大年也正是从这时起，开始大量的钢笔风景写生。院落、水井、棉田、谷场，农村中各种日常场景都在他纤细繁复的描绘中一一展现。这批作品均绘于四开大小的速写纸上，幅面有限，却不能限制祝大年的雄心。他常取极开阔的视野，以壁画特有的观照方式，挫万物于笔端。钢笔画只可排线，无法渲染，祝大年借此发展了工笔重彩中的繁复，在"多"与"更多"的线条中构造出对象的秩序感。与细致并存的是他的移形换影，主动经营画面。刘巨德回忆道：

记得他坐在老乡的房顶上，对着两棵春天的枣树，一画一整天，一动不动。枣树倔强的枝干曲折盘旋，节节回顾。祝先生稳健的钢笔线有条不紊地画出了所有细节的脉络和筋骨。他清晰的头脑和一丝不苟的耐心，当时真令我吃惊，因为我第一次看到对自然如此精微的观察与写生。

第二天清晨，祝先生依旧爬上这座屋顶，继续画那两棵枣树，并把西边的田野、东边的牧羊人也移入画面，经天营地，一幅笔调稠密浓重、充满生机、有情有理的田园诗般的创作就这样诞生了。[7]

《棉田》《打谷场》中，祝大年以传统绘画的平远法，由近及远地将远山、烟树、屋舍依次安顿在空间之中，他似乎格外有意识地以繁复来填充巨大的墙面。虽然此时他比谁都清楚这只能是奢望，但是，如果我们从机场壁画《森林之歌》回溯源头，李村的这批作品毫无疑问昭示了他风格的转换。20世纪60年代的作品中，祝大年仍然斟酌疏密、繁简的构造与穿插，那么李村宏阔的风景以及钢笔画的手段则提示了他如何去获得自然的无限，并且在无限中构成画面的逻辑。《溪边》《苹

6. 黄永玉：《黄永玉画集》，黑龙江美术出版社，1999，第44页。
7. 刘巨德：《取精微，抒广大》，载祝重寿、李大钧主编《祝大年绘画作品集》，河北教育出版社，2011，第15页。

3-4
溪边 祝大年
纸本钢笔
20世纪70年代

3-5
苹果园 祝大年
纸本钢笔
20世纪70年代

3-6
李村院落 祝大年
纸本钢笔
20世纪70年代

果园》《李村院落》（图 3-4、图 3-5、图 3-6）里，祝大年在前景中描绘了姿态各异、品类相殊的树木——树枝的虬结弯曲、树叶的垂坠偏倚、果实的重叠掩映都繁而不乱，正是他中年绘画的典型。

吴冠中将地头抄录毛主席语录的小黑板稍加改造为画布，以高把粪筐为画架，立于田头写生，一时模仿者众，时人美誉为"粪筐画派"。作画禁令解除后，他的腹稿得以涌上纸面，有青高粱、红高粱、棉花、玉米、冬瓜、苗圃……，吴冠中为朴素的对象倾注了文学性和画意：

> 冬瓜地里真是形式多样的海洋：藤藤穿插，说不清是勾心斗角呢，还是拥抱缠绵；多少嫩芽在争夺生存的空间，拼命往外窜，吐着长长的卷须，势如蛟龙；别以为叶总只穿一套单调的青蓝衣裳，俯、仰、转、折，千姿百态，虽全不打扮，却处处显示身段之风韵；花朵、花蕾，淡染鹅黄，是青蓝世界里飘扬的旗帜，是翡翠田园里镶嵌的珠宝；幼小的稚气的瓜，胎毛未干，花萼犹存，还连着母亲的脐带吧……[8]

触目为题，这不是主题绘画的价值观；熔炼推敲，又将他推离自然主义的不

8.吴冠中：《吴冠中画作诞生记》，人民美术出版社，2008，第13页。

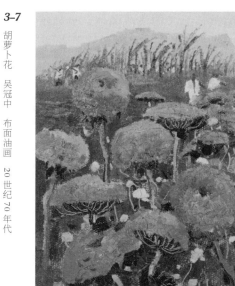

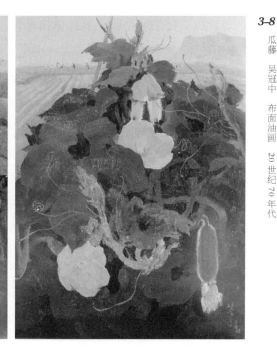

加拣择。每日劳动之余，目光如猎，"费力归纳、综合、组织、挑选角色"，周末便可走笔如飞。因此这批现场写生，既果断又细腻，显然等同于反复锤炼的创作。《胡萝卜花》（图3-7）、《高粱与棉花》、《瓜藤》（图3-8），吴冠中皆取近景的逼视，刻意将主题突兀地呈现，填塞大半个画面，人物隐没在中景或远景中，是形式之辅助，构成点的呼应、线的穿插、面的重叠，"齐唱团、线、曲、直、大、小之彩色花腔"[9]。

　　精神上与凡·高的契合，吴冠中意外地在李村得以实现。将投注于对象的激情，落实于形式，凡·高自发，吴冠中自觉。20世纪70年代的艺术世界里，无论凡·高还是塞尚，都远远地被抛在潮流之后，但在中国，移入现代绘画的基因却未能开枝散叶，数十年过去，吴冠中才凭记忆与想象予以回应。虽然，他触发的绘画本质更有晚近的后现代意识，不是建立塞尚式的秩序，不是关乎世界的本质，而是停留于世界的表象。将表象移至绘画的平面上，是对这一平面的最高敬意，绘画

9. 吴冠中：《吴冠中画作诞生记》，人民美术出版社，2008，第15页。

只是绘画，只关乎绘画，既抹杀向外的可能，成为具体意义的浅薄载体，也杜绝向内的可能，指向超越绘画的形上哲思。

这批探索先于文字，使这个形式主义者的轮廓变得清晰。然而，吴冠中的现实主义时刻在场，他始终认同延安文艺座谈会的朴素精神——艺术不是隔离和超越普通群众，而是能在某一层次上与之共鸣：

> 每次在庄稼地里作了画，回到房东家，孩子们围拢来看，便索性在场院展开，于是大娘、大伯们都来观赏、评议。在他们的赞扬声中，我发现了严肃的大问题：文盲不等于美盲。我的画是具象的，老乡看得明白，何况画的大都是庄稼。当我画糟了，失败了，他们仍说很像，很好，我感到似乎欺骗了他们，感到内疚；当我画成功了，自己很满意，老乡们一见画，便叫起来：真美啊！他们不懂理论，却感到"像"与"美"的区别。[10]

他的形式主义，另一端是生活的源头，是群众，是最具朴素意义的现实主义。无论"群众点头，专家鼓掌"，还是"风筝不断线"的说法，与他归国时的艺术抱负并无差别。

袁运甫也是李村"粪筐画派"中的骨干。不同于吴冠中实践凡·高精神，他聚焦庄稼的生机野性；也不同于祝大年的博取旷观，袁运甫的观看与记叙，不偏不倚、不加褒贬，近于自然主义的无为而治。袁运甫在李村的作品数量多，对象杂，均用水粉画完成。水粉画宜作速写，捕捉易逝的光线，又较油画能便捷地勾勒线条。这批作品中，李村的四季明艳，如在目前。

《翻砂厂》（图3-9）中，袁运甫初次展现了他营造画面逻辑的功力。阳光投在白墙上，院中的机器、杂物、其他工具都没在阴影中。这片凌乱在他的画中被安排得很妥帖，各有位置，呈现出适宜的灰度和冷暖。从安定的色彩中，可辨识出人物各司其职，忙而不乱，不是描绘生产的热情，而是将日常的平淡诉诸笔端。

同样是描绘农家与村坊，袁运甫与接受苏派影响的画家并不相同，不拘泥对象的再现，不落入人民艺术的教条，但他的眼光取对象之美、取生活之质朴，反

10. 吴冠中：《永无坦途：吴冠中自述》，湖南美术出版社，2015，第144页。

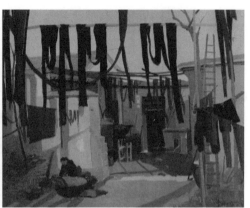

倒呈现出真实活泼的民间。作于李村的作品，袁运甫常以青蓝色起稿、勾勒，用各种层次的暖灰营造出画面的层次及氛围，再以跳脱的红色略施点缀。他深知色彩的伦理不可能屈从于政治，暮年的回忆中，仍然以李村为色彩之渊薮（图 **3-10**）：

> 当从不同染缸里取出的藏蓝、毛蓝、红色、绿色和黑色布幔，一条条悬挂在院子里高低不等的线杆上时，这些不同颜色的家织粗布所形成的韵律，就像一个优秀指挥家的指挥棒在空中留下的一道道印记。
>
> ……李村的辘轳井太漂亮了，晨光照在井口，千变万化的各种冷暖灰色，实在是太美了。
>
> ……遇到好天气，（女人们）就忙着洗衣服、拆洗被褥，洗好的红花被面、白被里、各色衣物晾晒在院子里，在阳光照耀下，鲜艳的色彩让人觉得可以发出悦耳的声音，时而清脆，时而婉约，时而沉积。
>
> ……来赶集的村民大都穿着黑色或深蓝色衣服，头上扎条白毛巾，有的用小车推着黑色的小猪崽，有的用粪筐背着白色的小猪崽。金色的阳光照在集市上，很美的色彩，村里的公鸡母鸡也不甘寂寞，站在集市旁边高高的房顶上，探头探脑看热闹，那场面太生动了。[11]

借此机缘，袁运甫在李村的作品犹如色彩的演习，"居然锦心绣手，一日一幅，

11.周喜俊：《沃野寻芳：中央工艺美院在河北李村》，河北教育出版社，2016，第87—89页。

一幅一局"[12]。以色彩布控全局，专注画面的抽象构成，源自他早期师承关良与倪贻德，并在工艺美院的教学中逐渐成形。

虽然很少以绘画自许，但常沙娜在李村的几张铅笔淡彩还是颇见功力。少年时在敦煌以临摹壁画为日课，青年时跟随梁思成、林徽因学习建筑制图，入工艺美院担任染织系教职后又为十大建筑做图案设计，常沙娜涉猎广泛，并不下于前面的几位画家。她在小壁村的绘画（图 **3-11**），透着一种淑婉和无为：

> 于是我开始到田间、农家园里去画野花野草和瓜、果、豆类农作物的花，吃了半辈子的花生、土豆，不知道花生的花、土豆的花是什么样的，这次在农场都画了。我终于拿起笔满足画画的渴望，开始感受到获得自由的喜悦了。[13]

在李村的三年改造，中断了工艺美院的正常教学与创作。不过，在改造的后期，师生交流密切，尤其是老师写生的密度与质量，为学生提供了难得的观摩机会。横向比较同时代的绘画和展览[14]，无论是鼓动和表现知识青年在农村接受再教育、在农村参加劳动和阶级斗争的知青题材，还是展现军队英勇精神、接受领袖的检阅和教导，各种热情劳动和建设的场景，被隔离于乡下的工艺美院群体的创作却聚焦在风景和风俗绘画中。即便题材和前面几种有表面上的重合，但这批绘画的私人性质仍然清晰可辨。因为私人，所以出现了两种可能：其一，与强调主题的同时代绘画比较，它们是自然主义的，对画题的选择首先出于绘画的标准；其二，

12. 陈丹青：《向袁运甫先生致敬》，《收藏家》2003年第4期。

13. 常沙娜：《黄沙与蓝天——常沙娜人生回忆》，清华大学出版社，2013，第205页。

14. 这一时期的重要展览包括1971年的"海军美术作品展"、1972年的"纪念毛主席《在延安文艺座谈会上的讲话》发表三十周年全国美术作品展览"和1973年的"全国连环画、中国画展览"，参展的作品中虽然出现了画家的个人趣味和绘画性的追求，但整体上仍然高度体现了当时的主流意识形态。吕澎：《20世纪中国艺术史》，北京大学出版社，2006，第611—615页。

它们展现出适度的绘画形式语言，不是与主流刻意拉开差距，而是半自觉状态下的本能反应，隐藏着工艺美院绘画基因。对于那些在李村收获大量作品的画家来说，那个时期，是他们最宝贵的艺术沉淀期。

装饰项目:"文革"
后期的工艺美院艺术家

 林彪事件后,美国与中国的关系出现了大幅度转向。借为尼克松访华改善政治气氛和视觉环境的机会,周恩来调回了大批艺术家,参与接待单位的装饰工作。在他的关心和保护下,"大跃进"时,李可染和董寿平就收到了订件的需求,*1972年*春节过后,"文革"中遭批斗的包括吴作人、李苦禅、黄永玉、田世光、宗其香、俞致贞在内的著名画家,相继到北京饭店、北京国际俱乐部、民族饭店、钓鱼台国宾馆等地创作一年有余。

 这令工艺美院画家的集体回归成为可能。周恩来强调文艺宣传的"内外有别",显然,内部文艺宣传路线的社会主义现实主义宜由中央美院担纲,相较而言,与主流保持距离的工艺美院在主事者眼中,正如同他们从事的装饰艺术是对外宣传的最佳选择。国家的各项任务仍然需要工艺美院的画家,尤其是这些任务涉及"传统""装饰""民族性"之时。北京国际俱乐部的绘画由阿老总负责[15],学院中参

15.因北京饭店的传统国画作品被造反派学生换成革命宣传画,周恩来委托宋潮组织,将阿老调回北京任北京国际俱乐部室内装饰总设计,组织北京国际俱乐部的绘画创作。

加绘画的老师还有乔十光、何镇强、黄云等；北京饭店陈设的国画由阿老、白雪石、袁迈、袁运甫、乔十光及染织美术系和建筑美术系的教师[16]负责。

《长江万里图》

北京饭店的扩建，则为工艺美院的画家提供了更大的施展空间。同样是 1972 年，经层层推荐，并获万里同志首肯，袁运甫成为饭店一层壁画的主笔人。草图完成并通过审核以后，袁运甫提出放大绘制、充实细节必须实地考察，补充素材，并邀请祝大年、吴冠中、黄永玉加入创作队伍，共同搜集资料，完成创作任务。

提名这三位师友，袁运甫自有考量。除了因为他们有为艺术奉献的精神和平素的交谊，还因为他们可为这一巨制增加成功的砝码：祝大年以细致入微取胜，对壁画的细节有帮助；黄永玉画得一手好白描，在户外四尺整开一铺开就画，应物象形，功力强大；吴冠中善把握大局，精于形式语言，又能出入中西之间。四人合力，可以面面俱到，巨细不遗。

旅行写生，是 20 世纪五六十年代画家搜集素材的手段，不仅可以呈现纯粹的自然风光，也有反映新时代面貌的含义。即便是 70 年代用于对外宣传的装饰性质的绘画，这一目的仍然不可忽视。袁运甫最后落实于长江这一母题，除了墙面的长度足以展开，还意味着一种精神性与时代感的统一。

1973 年 10 月，作为领队的袁运甫携"北京市革委会"介绍信及 800 元经费与三位艺术家开始长江之行。自上海启程，溯江而上。首站采风组便遇到了难题，图片资料匮乏，只能用艺术家的冒险和胆略弥补。以取景论，需由浦东的高处俯瞰，取外滩的洋派，兼及浦东的天然。但当年的浦东尚未开发，既无高山也无高楼，可以登高处，只有一座废弃已久的水塔。水塔通高 30 米，由铁棍弯成的简易脚蹬一个一个通向塔顶。塔顶倾斜，几乎无落脚处，但风光之壮阔，无处可及。袁运甫临风荡然，展画竟日，终于将上海风光收入笔底（图 3-12）。除了长江题材的主业，袁运甫还完成了两幅鲁迅故居的水粉画（图 3-13、图 3-14），干净明朗。

祝大年以另一角度绘出了上海的繁华景象（图 3-15）。因为他惜字如金，甚少

16. 杭间主编《清华大学美术学院简史》，清华大学出版社，2011，第73页。

能从文字资料中取证他作画的种种细节，从图中可知，他显然也是居高临下，在阔大的场景中搜罗景致。密密匝匝的建筑顶端望过去，天际一线，正是汇入长江的黄浦江。

袁运甫的故乡南通本不在写生行程之中。离家虽近，无缘一探，心中滋味可想而知。但三位同伴岂能不体谅他的心情？在大家的要求下，队伍取道南通驻足数日，既可兼顾袁运甫探亲，又能将江南的味道继续铺衍。对待家乡的风景，袁

运甫下笔自有深情，所取对象，既是名胜，又属记忆的载体，如立于南通中学内的光孝唐塔，更不用说各种角度的南通街景了。

怀揣壁画的巨构，大家的写生中多有以高视下的角度。四人之中，以祝大年最长（57岁），但登高作画，极要耐心，他仍然在半开的大速写本上以钢笔密织出精细的线条：南通小城万瓦鳞次，小河蜿蜒而来，舟行井然，近处一弯拱桥，两岸行人如蚁，正像现代版《清明上河图》的粉本。（图3-16）

祝大年的重彩作品，多数来源于清晰的钢笔线稿。两相对照，可以看出画家对素材的推敲、裁剪与挪移。他在李村积攒下来的钢笔画稿，都在后来发展为独立的重彩作品。作于20世纪70年代的《苏州园林》（图3-17）并无相应稿本，可能是画家的现场写生。因为设色，画面布局更显清晰，深色的走廊横贯画面，廊柱与竹林呈现疏密各异的竖线，盆栽、石几近于黑色，方圆有致，牢牢地稳定住略显空旷的前景。尤其不能忽略其中粉色的盆花，有如画眼，为清冷的色调平添几分温煦。

一道写生，面对几乎相同的景致，最能显现艺术家各自的风格和手段。翻检资料，以下作品虽然风格迥然，但粗粗一看便知，两位艺术家写生时正是并肩而立，将相同的风景各自裁剪。我们可从祝大年与袁运甫的两幅作品中的相似之处确认上海都市景观，其中的差异则见证了艺术家的不同取向。南京紫金山天文台的写生中，祝大年取近观，袁运甫取远眺；祝大年以密线铺出草稿，在作品中画出紫金山的溶溶月色，袁运甫的水粉兼用线面，浓而不艳，一派晚秋的烂熟之美。（图3-18、图3-19）

更为相近的例子是吴冠中与袁运甫的《长江大桥》。虽然一为油画，一为水粉，但与祝大年的线描相比，这两者毕竟手法近似得多。吴冠中、袁运甫均取狭长的旷观，将长江大桥及江边景物一道纳入。不同处，吴冠中以江边湖泊为主，整体灰色调，突出湖岸、长堤、大桥以至铁道列车的线条萦回；袁运甫以湖泊和江岸平摊近景，视界更阔大，关注画面中曲线、直线和不同色块的组构与穿插。吴冠中强调写意性，袁运甫则将装饰感都直观地表现在作品之中。合而论之，正是有别于徐悲鸿先生"为人生而艺术"和刘海粟先生"为艺术而艺术"的"第三种主张"的具体而微。

长江写生，处处皆有故事，最值得纪念的是三峡一段。无论是吴冠中《长江万里图》的草稿，还是袁运甫最终的壁画，三峡都占据着画中的显要位置。三峡，

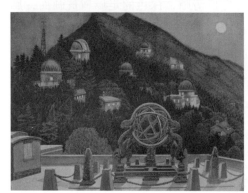

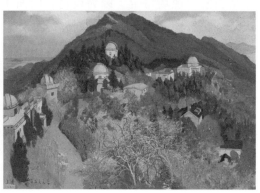

为这一长卷提供了格外重要的形式感，是情节跌宕的集中处。没有这一段，整幅画作便会松弛，不具有向两端展开的张力。所以，这一段写生，几位艺术家反复斟酌。

宜昌是他们溯江而上的出发点。南津关为东入三峡的门户，一过南津关，水流加速，高山峡谷扑面而来。因为有北京市革委会的介绍信，当地安排了最好的船供画家使用。这艘船两层船舱，设施齐全，常用来接待外宾。但船舱内空间狭小，视野受限，写生仅能取一隅，面对三峡的壮观，无异于隔靴搔痒。经过袁运甫的反复交涉，最终船长勉强答应可以出舱，要求只能一个人上去，并由船员保护。袁运甫既是领队，又年纪最轻，临危履险，自然当仁不让。舟行景移，不容喘息，他在舱顶作画均是下笔如飞，形色虽然只得大略，但他在李村作品中急速把握大局的本领在三峡的川流中更能显出价值：山形、山色、江流、帆影简明得当，长江之生机与变化，尽收入这一批盈尺小画中。（图 *3-20*—图 *3-23*）

上行至奉节，四人住在城中旅馆，每天清早乘航道段管理航道灯的工作船进入瞿塘峡写生，天黑后方乘船返回县城。时值隆冬，峡中风很大，写生画板随时有被刮走的危险，他们不得不用石块将画架固定。祝大年白天在刺骨的峡风中写生，晚上挑灯整理画稿，创作态度严肃认真。吴冠中的记录，正是这些画家的集体回忆：

> 1974 年初，我们住在奉节，再用小艇进入三峡，在峡里江畔乱石中仰画夔门及风箱峡等处峭壁的跌线、怪石的突兀、江岸的波折……又爬上白帝城，俯视滔滔，遥望远去层峦，管它俯仰之间的不同透视法则，我正要猎捕俯仰的不同形象感受以构成心目中的三峡，那曾经多次穿过而每次感受又并不相同的三峡！然而极目所见的形象并不都令我满意，单靠夔门和桃子山两个演员还构不成戏，我向巫峡、神女峰、青石洞等处借调了角色。兵将众多难于指挥！加法较简单，艺术处理往往建立在加法后的减法中，即所谓概括与洗练吧！加，着力于充实与组织；减，着意于统一与协调。那时期我推敲于加减之间。加减问题联系着虚实问题。我感到在国画中引进实不易，在油画中引进虚尤难，谁要廉价的虚空！[17]

《夔门渡口》（图 *3-24*）是祝大年长江作品中尺寸较大的一幅。循例，他先在现场完成钢笔写生稿，返回宾馆后再加工扩大为重彩作品。他的视角，并未以最经典的角度展现壁立的峡口，而是单取渡口对面的桃子山，三角构图，稳重，意不在夔门之险，而在其秀。祝大年在平面化中展开语言，以一贯的蓝青色调描绘出山体的阴阳向背，遍山的植被似绒，将山的坚硬线条截短、软化，以更妩媚的缠绕赋予柔情。江流缓缓，几如静波，粼光不兴。祝大年也并未夸张山与渡船、人物的比例，而是将其置于一种安详的常态中。如果说吴冠中的画强调了自然的凛然和壮阔，祝大年则以惯有的温煦呈示了一派牧歌式的情调，人与自然的和睦，安稳中的恒久。

艺术风格不同，观念有异，难免有争论，然而同是艺术的"苦行僧"，连争执也成为相交日深的契机，袁运甫回忆道："吴先生和祝先生时有摩擦，几次一

17. 吴冠中：《吴冠中画作诞生记》，人民美术出版社，2008，第 31 页。

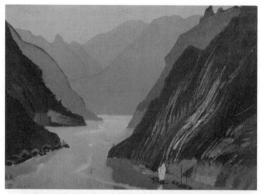

3-20

三峡夔门　袁运甫
20世纪70年代　　纸本水粉

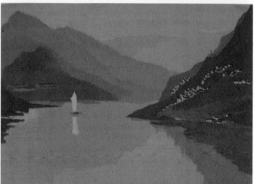

3-21

瞿塘峡　袁运甫
20世纪70年代　　纸本水粉

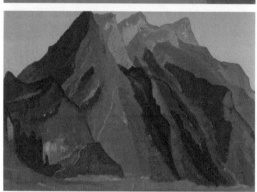

3-22

桃子山　袁运甫
20世纪70年代　　纸本水粉

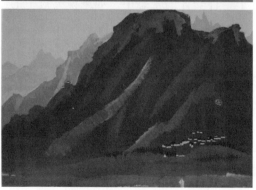

3-23

神女峰　袁运甫
20世纪70年代　　纸本水粉

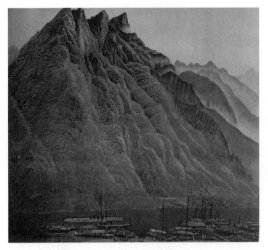

时性起，吴先生大怒，出言相争，而祝先生只以微笑敬之，来日却我行我素，引吴先生自叹无方，只能重归于好，并渐为挚友。"[18]

写生至重庆，长江采风突然中断。袁运甫接家中来信，告知北京正在"批黑画"，北京饭店的画出问题了。对于远离政治，在绘画中暂避的四位艺术家而言，这封信提前宣告了他们写生的结束，虽然经费和时间仍有余裕。不久之后，他们就接到指令，立即回京。

周恩来在*1971*年为画家们安排的二百余件订件作品，被江青等利用"批林批孔"的机会定性为"黑画"[19]。四人回京后立即被召至北京饭店，连夜审查画稿。这批习作没查出问题，但这样的政治气氛下，壁画《长江万里图》的推进显然已不现实。即便如此，袁运甫和吴冠中仍然心存希望，各自完成了壁画草稿。袁运甫将接续的纸张铺于床沿创作，他按照成品的尺寸绘制，连各种门窗、管道，他都在这一稿中留出位置，既要保留其功能，也要减少其对整体效果的影响。吴冠中的草稿共三件，一为炭笔素描稿，一为色彩初稿，一为综合性成稿（图*3-25*）。他曾阐述创作理念，与写生之时局部的挪移相似，全局更见自由："我作长江，整体从意象立意，局部从具象入手，此亦我*20*世纪*70*年代创作之基本手法。江流入画图，江流又出画图，是长江流域，是中华大地，不局限一条河流的两岸风物，这样，也发挥了造型艺术中形式构成之基本要素，非沿江地段之拼合而已。"作品完成后，为安全计，成稿交由奚小彭保管。*20*年后，吴冠中重见画作，感慨万端，再度题跋：

18. 袁运甫《序言》，载祝重寿、李大钧主编《祝大年绘画作品集》，河北教育出版社，2011，第9页。

19. 黄永玉的《猫头鹰》被列为"黑画展览会"的榜首。吴冠中的《向日葵》同样入选"黑画展览会"，幸运的是并非批判的主要目标。

　　一九七一年至七二年间，偕小彭、运甫、大年、永玉诸兄，为北京饭店合作《长江万里图》巨幅壁画。初稿成，正值"批判黑画"，计划流产，仅留此综合性成稿，小彭兄冒批判之风险，珍藏此稿，今日重睹手迹，亦惊喜、亦感叹！一九九○年七月八日北京红庙北里六号楼吴冠中识。

　　《长江万里图》的方案在"左"倾的压力之下，最终被搁置。好在艺术的生命力顽强，连路风尘得来的一批画稿毕竟难得，袁运甫以100来张写生汇聚成后来的机场壁画《巴山蜀水》，洋洋大观；20世纪70年代吴冠中为中国革命历史博物馆（今中国国家博物馆）所作的《长江三峡》（图3-26），正是来源于此次写生的素材。画中峡谷如铁，一侧背阴，一侧晨光穿透云雾，将山脊、村落、小径照得层次分明。整幅作品有北宋山水的宏阔气势，且在细致处刻画入微，光线、云雾、水汽使空间虚虚实实。吴冠中再一次为西方的材质赋予了东方的神韵。他为北京站画的《迎客松》和《苏州园林》，以及据综合性成稿再度创作的墨彩图卷同样得益于此次写生的素材。

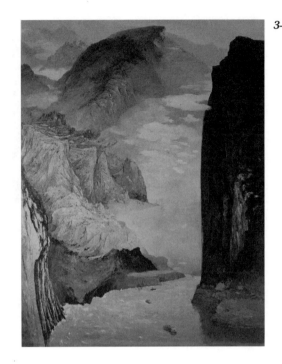

其他项目

下放的工艺美院师生中，最早返京的是常沙娜。*1972* 年，她参加了"文革"后首次以中华人民共和国名义出国的"出土文物展览"筹备工作。她还与中央美院的周令钊一起，赴陕西户县草堂寺临摹乾陵永泰公主墓壁画，陈若菊、李永平、崔栋良等人也从获鹿县调回。

白雪石在下半年奉国务院调令回京，同吴作人、李苦禅、梁树年等画家一起为政协礼堂、国务院会议室等场所作画。第二年，他应国务院机关事务管理局邀请，赴广西桂林，沿漓江两岸徒步旅行写生。漓江题材尽管有李可染珠玉在前，白雪石仍然深有所感，纵笔写生，草稿盈箧，回京后整理、提炼，得漓江山水 *30* 余幅；在政协礼堂作观摩展出。（图 *3-27*、图 *3-28*）

国画家多游历天下名山，却往往以一地山水成其面貌。北宗之祖李成、荆浩写太行，南宗之祖董源、巨然写潇湘；近代以来，黄宾虹、张大千赞叹黄山毓秀；赵望云、石鲁感怀西北厚土；陆俨少纵情巴山巫峡；白雪石也正是以漓江为题，

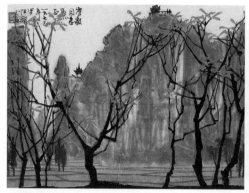

3–27
漓江写生之一　白雪石
纸本彩墨　20 世纪 70 年代

3–28
漓江写生之二　白雪石
纸本彩墨　20 世纪 70 年代

奠定其绘画语言。西方绘画的训练，使白雪石不拘泥传统：

> 传统中国画家对于云水的处理主要用线来表现，故《芥子园画谱》中有勾云法、勾水法。文人山水因追求空灵，干脆计白当黑，云水基本不落点墨，全靠实景烘托而出。而白先生根据漓江写生观察到的实际景色，发明了画水面倒影的画法。这是前无古人的。而他所画的倒影又不是像水彩那样写实地去画，而是用大笔触几笔就解决，简练而概括，既不脱离中国画范畴，又恰当地表现了漓江平缓无波、一平如镜、倒影历历之美景。白先生这种运用得当的新技法，现在已成了漓江"白家样"的自然组成部分，缺了它就失去了白氏漓江山水的味道了。[20]

1976 年毛泽东逝世以后，中央决定建立"毛主席纪念堂"。经过讨论，纪念

20. 海潮：《白雪石的漓江山水情》，《艺术市场》2005 年第 4 期。

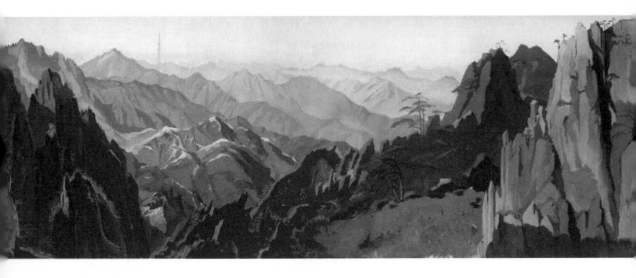

3-29
黄山西海　袁运甫
20世纪70年代　　纸本水粉

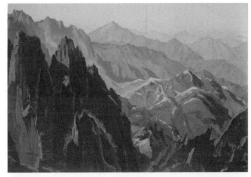

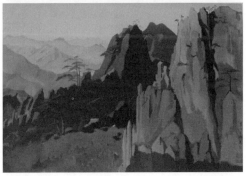

堂正门北大厅的格局确定为放置汉白玉毛主席坐像，并以大型绘画为背景。这一任务再次交到了袁运甫手中，合作者是来自中央民族学院的刘秉江。他最先取意毛主席诗词《咏梅》进行创作，但这个方案最终未被采纳。后来按照毛泽东诗句"问苍茫大地，谁主沉浮"进行艺术构思，寓意毛主席与大地同在、永垂不朽。线稿确定之后，袁运甫与刘秉江完成了高 6 米、宽 2 米的油画作品《祖国大地》。追索图像的源头，可以归结到 20 世纪 70 年代的黄山风景（图 3-29）。这件油画扩充铺衍了层峦，重叠明灭，无限推远。最终悬挂于坐像之后的，是根据这幅油画由山东烟台绒绣厂完成的羊毛绒绣挂毯。

不论是油画还是挂毯，袁运甫终于第一次实现了壁画的理想。对于历尽苦难的中央工艺美院画家群体而言，自张光宇开始憧憬的目标，终于由晚生圆梦。这一作品，同样在一定程度上体现了张光宇、张仃等人"新国画"的追求，不是材料上狭隘的定义，而是堂堂正正的中国气象。起始于绘画，锤炼于装饰及工艺，复归于绘画，正是工艺美院一众师生的特殊实践。游走于不同的材料之间，使得他们不断扩张自己的绘画边界，也让徐悲鸿提出的"尽精微，致广大"有了另一重诠释的可能性与合理性。

个 人 的 可 能 性

　　1973 年 *8* 月，工艺美院复校[21]，但教学并未立即回到正轨，教师仍被要求继续改造锻炼。张仃返京后仍无法进城，只得在西山脚下的北沟村觅得一个小院子，把漏风漏雨的地方补葺一番，暂且存身。

　　衰病在身，前途渺茫，正如他寄居的山中破落庭院，每日相对，难免同病相怜。这一时期的作品，张仃或以钢笔线描，或以焦墨勾皴，笔下都是极破败的朽木残垣、鸡栏猪舍。他一改 *20* 世纪 *60* 年代水墨写生的清晰明丽，下笔求渴、求涩、求乱，正好写出物象的苍茫荒寒。

　　身无长物，惟余盈掌的《黄宾虹焦墨写生册页》日日揣摩。黄宾虹的笔墨、布局、气韵均是从写生中提炼，而非一味挪用古人，因此，张仃体悟黄宾虹，媒介恰好是眼前之景，在对象中接近黄宾虹的格物之道。张仃并非为风格而风格，

21.1973 年 8 月，李先念副总理批示："中央工艺美术学院划归轻工业部直接领导，并立即接回北京。"同年 9 月，学院负责人陈叔亮受国务院、轻工业部委托，与轻工业部工艺美术局局长史敏之一同到部队农场接回全院师生，三年下放劳动结束。杭间主编《清华大学美术学院简史》，清华大学出版社，2011，第 69 页。

3–30

香
山
写
生
之
一

张
仃

纸
本
焦
墨

20
世
纪
70
年
代

因此，黄宾虹的"浑厚华滋"，张仃只取前两字，来应对荒林野舍。心境之苦涩，更使他的笔墨和风景都往萧索处着眼。

这批作品，尺幅有限，任意而行，构成了张仃焦墨风格的雏形。（图 *3-30*）友人黄苗子来访，张仃以此见示，黄援笔题记，名为《它山香山纵笔》：

> 它山病中以画自遣，香山之树石岩泉，一一入它山纸墨中。它山曰：吾画数十年，每创一格，辄复弃之，益求深造，吾终不满于既得之成，故吾画屡变。又曰：吾借镜前人，然吾多年心得，则以师自然宜居首要。草木山川，朝晖夕阴，凡此变化，无一而非吾师也……它山毕生寝馈艺事……予以知它山之日进无穷，并将见其风格之一再变也。[22]

张仃对于传统画论的阐发，也是最早从这批作品的实践中见出端倪：

> 中国的线是造型的"骨"，是骨架结构。线不仅仅是物体与空间的分界线，也不仅仅是简单的直线和曲线，中国的线要经过千锤百炼，有刚有柔、有血有肉，能表达一个物体的质感、量感、空间感，它是有生命力的。线能表达一个人的思想情感、气质、人格……
>
> 黄宾虹讲，写生作画时要把心收起来，不能天马行空，要进入角色，落笔应该留得住墨，不能信笔涂鸦；创作是自由地遨游山水间，既要天马行空，也

22. 集美组 N 杂志主编《纪念张仃：它山之石》，集美组 N 杂志，2010，第 127 页。

要老僧补衲，沉静。[23]

　　其他相对自由的画家则呈现出一种延续性。结束长江写生后，由于《长江万里图》被迫搁置，除了完成手头的草稿，这些画家便可以把时间投入自己的创作中去。祝大年根据写生的部分画稿，完成了《苏州水乡》、《迎客松》（图 3-31）、《苏州拙政园》（图 3-32）、《松石图》等作品，均为工笔重彩。如果说这些钢笔画稿可以看出祝大年以疏密拣选与归纳景致，那么在正式的作品之中，他将色彩作为另一种组织画面的语言，审慎使用。这批风景画中，他仍然钟爱冷灰色调，深蓝、紫灰、石绿、群青是画面的基调，粗略观之，是北宋青绿山水的余韵，但他在画中极吝惜的暖色——或是向阳的树枝，或是静夜的灯火，或是秋日的红叶——立刻让画面跳脱起来，有了空间、冷暖、节奏，是一种现代的构成意识。

　　《苏州拙政园》一画，祝大年运用了散点透视，将园中的景致尽可能地纳入其中。园中的建筑一组一组，以小桥、曲径、廊榭相连，形式上颇像传统壁画，在同一空间中并置不同的时间与情节。这并未成为祝大年后来壁画的典型语言，却不妨视为他一种主动的准备，即便他并不知道这种准备是否有实现的可能。

　　1976 年，祝大年创作了重彩画《玉兰花开》（图 3-33），这幅作品被认为是

3-31
迎客松　祝大年　工笔重彩　20 世纪 70 年代

3-32
苏州拙政园　祝大年　工笔重彩　20 世纪 70 年代

23. 张仃：《张仃文萃：笔墨乾坤》，山东画报出版社，2011，第 87—92 页。

3–33

玉兰花开　祝大年　工笔重彩　1976年

他无可替代的艺术高峰之作。取宋画小品中常见的题材，祝大年却赋予了它庙堂之气、君子之风。三联画幅上，湖边截头去尾的一树玉兰，灼灼其华，直逼观众眼前，几乎令人屏息。从耀目繁花的第一印象中逐渐平静，才能品读各自的千姿百态，无一重复；枝干四面呈开张之势，欹斜曲折，来龙去脉，无一含混。花枝簇拥如球，背景处的蓝灰湖山倒影则呈"**X**"形，左右逸出，一收一放，适成对照。吴冠中对这幅作品极力赞誉，以为直可厕身徐熙、黄筌之间：

> 他的《玉兰花开》繁花竞放，如满天星斗，笼罩大千世界，几只黄莺隐于花丛，生命卫护了生命。细看一花一蕾，笔笔铁画银钩，真真切切口吐鲜血！抛却一波三折，漠视泼墨、飞白。顽强的祝大年跨越了传统，他是传统的强者，徐熙、黄筌、吕纪均无缘见祝大年，若天赐一面，古代的大师们当会低头刮目而视。他们更将惊呼这个画民间大俗的画家，应登中华民族的大雅之堂。[24]

画花易流俗、易浅白、易有媚态，祝大年却从不落入这种困境。早年各种形态的瓶花，吴冠中就作如是观："他绘写——不如说塑造了一簇簇向日葵、百合花、

24. 吴冠中：《艳花高树：重彩画家祝大年》，载祝重寿、李大钧主编《祝大年绘画作品集》，河北教育出版社，2011，第11页。

芍药、大理菊……花靠媚态求生，正如许多人间女子，而祝大年的花全无媚态。作者一笔一画勾勒出每一个瓣，瓣上的转折倾斜，树叶的伸展卷缩，似乎都有关民族民情，他丝毫不肯放松，怕丧失了职守。"

吴冠中继续旅行写生：1975 年，到山东龙须岛及崂山写生，创作油画《青岛红楼》《崂山松石》等；在北京创作油画《故宫白皮松》《向日葵》《白杨山桃》《双白杨》等十余幅。1976 年春，带学生到山东龙须岛、泰山等地写生，作油画《苗圃白鸡》《滨海渔村》《小院春暖》《龙须岛新村》等十余幅。随后到浙江绍兴写生，作油画《鲁迅故乡》《绍兴东湖》等。

这些作品，有以油画呈现中国意境的，在风格上属于李村和长江写生的延续。另有一层新的取向，将点线面的抽象平衡诉诸具象的真实之中的作品，尤其以《鲁迅故乡》（图 3-34）、《青岛红楼》（图 3-35）最为显著。《青岛红楼》受郁特里罗影响，即"不采用明暗形成的立体感和大气中远近的虚实感"，而是"依靠大小块面的组合和线的疏密来构成画面的空间和深远感"。[25] 形式相近的《鲁迅故乡》，也是以黑白构成为重点，将现实纵横挪移：

> 平面分割中的平均状态必然使画面松散，故须选人家密集的大块造型作为画面的构成主体，然后，绿水人家绕，河网穿其间，绕其周，于是有了块面，有了脉络，似乎略具结构雏形了！从山头俯视绍兴城，黑、白、灰色块构成动人的斑驳绘画感，细观察，近处房屋只见顶，都是黑块，远处才见墙面的白块。然而我须请明亮的白块群坐镇画面中央主要部位，因之反其道而行之，前景房屋多见墙面，远处倒多是黑压压的房顶，主要是为了画面黑白构成的效果。[26]

或许是江南文气的习染，或许是觉得以油画语言抒写本土化的对象终究力有不逮，从长江写生直至作《鲁迅故乡》，他时时沉湎于水墨韵味中，终于在 1974 年前后，尝试直接以水墨作画。

水墨画，与油画属于截然不同的体系，但对于吴冠中来说，这种转换又是水

25. 吴冠中：《吴冠中画作诞生记》，人民美术出版社，2008，第 27 页。

26. 吴冠中：《吴冠中画作诞生记》，人民美术出版社，2008，第 33 页。

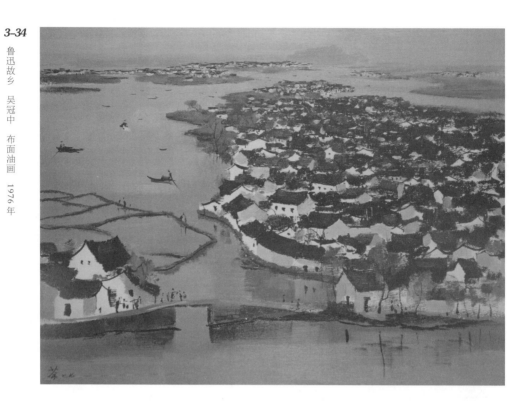

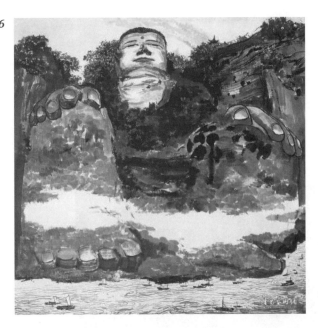

3-36

乐山大佛 吴冠中 纸本彩墨 1979年

到渠成。严格意义上说，吴冠中的水墨画不属于传统国画，与20世纪50年代后李可染、张仃等人实践的"新"国画也有区别。从自觉疏离社会主义现实主义美学开始，他便始终在真实对象与抽象构成两端斟酌，各有试验：如果说油画在把握对象的真实性上略胜一筹，那么水墨这一材质恰好能在抽象的玩味——点、线、面的处理——上更为灵动，并使这种抽象天然具有一种东方韵味。当然，吴冠中并不是一开始就走向水墨的抽象，他在不同材质上的探索，美学趣味几乎是同步的。所以，70年代中期作品中，他仍然以接近油画创作的方式使用水墨——一种根植于对象的方式，换言之，水墨仍旧属于他油画语言的补充——水墨的特性更容易将弥漫的水汽、湿润的树林、白墙黑瓦复现于纸面之上。

这类作品，以1979年的《乐山大佛》（图3-36）为典型。吴冠中以仰视写生了大佛的上半部，又以平视绘出滔滔江面，大佛足前的云雾使这两种透视、两重比例融为一体，错觉就此成为真实。舍此而外，无论是大佛本身、山顶杂树、山脚激流还是云开雨雾的天空都诉诸写实。在宣纸上，墨色的浓淡和交融杂以花青、浅绛，易于呈现江边巨佛的沧桑，又能再现草木的蓊郁，如果以油画而达成同样的效果，则不免累赘。

1977年，白雪石第二次赴桂林写生，历时三个月。在他总共四次的漓江写生中，此次时间最长，风格的奠基也在此次。漓江两岸奇峰迭起，遮蔽空间的纵深，白雪石回归传统，以平远法为主，兼用深远法，重山峰的姿态、穿插、层叠，以变幻的云雾缀连。80年代，在整理漓江画稿时，白雪石具体写出自己的用笔和设色：

　　漓江两岸的山峰，平地拔起，每个山峰都是由大小不同的石块组成，有的山峰上覆盖了一层树木，郁郁葱葱。面对这种山峰进行写生，用点子和长短皴

3–37

漓江写生 袁迈 纸本水粉 1976年

笔表现比较恰当。上部用点子组成一层层的树木，下部用较长的皴笔画出露在外面的石块，点皴完了，用淡墨染其暗部，干后树木着以翠绿色（稍加少许藤黄），山石着以螺青，干后再整个罩一层淡翠绿即成。[27]

这一阶段，同样以漓江为题材的工艺美院画家还有袁迈。下放李村时，他的创作风格曾短暂倾向于真实，此时便复归了强烈的装饰效果。比起十数年前的江南写生，这批作品尺幅略有放大，变化更大的则是画面的格局，包括了桂林的连绵奇峰、如镜水面、岸边修篁、隔江村落、江上渡船，袁迈极富耐心地归纳形体，整理颜色，超然于时代。（图 *3-37*）

1976 年 *10* 月，"文革"结束。一个长达十年的非正常状态结束了，预示了新的可能。这十年的中央工艺美院，在边缘的状态里，除了一些完成或未完成的装饰、绘画项目，还以个人的方式呵护了绘画的可能性。现代艺术的脉络以非常微妙的方式存活下来。

27. 白雪石：《中国画技法：山水》，人民美术出版社，1985，第 116 页。

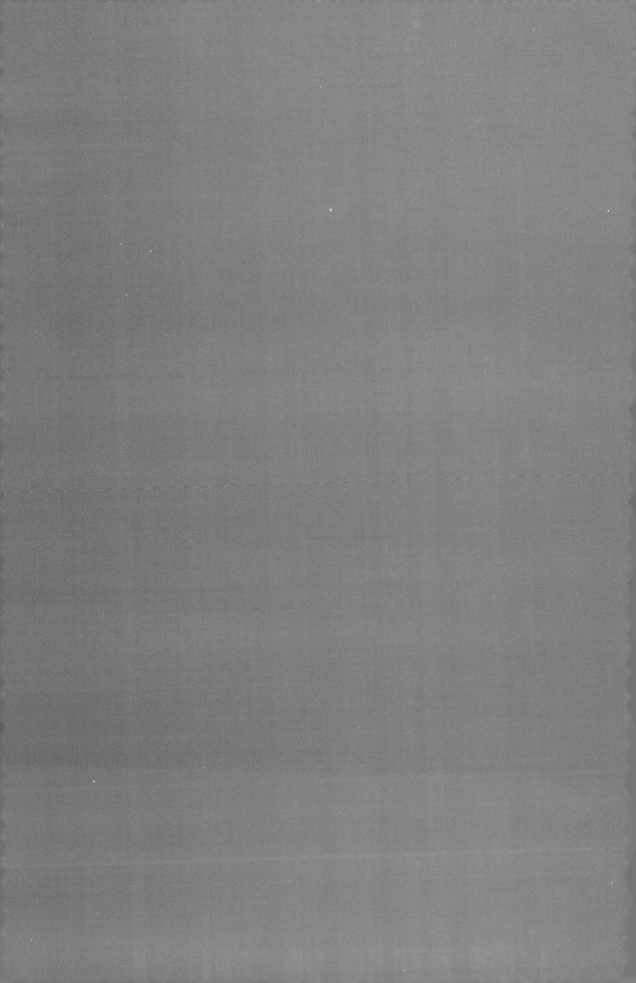

成熟与瞩目：
1977 年—1984 年的
工艺美院绘画

复 出

 1975 年，以书画遣兴的张仃恢复了艺术家的自觉，有意识地尝试将焦墨同色彩结合起来。这当然也是局势使然：批黄宾虹、李可染、石鲁的"黑画"运动尚有余波，个人口味与时代还需要平衡。这一年，他进行了许多焦墨傅彩的试验，据早年写生、记忆或者资料而成，如《三门峡》、《海滨》和《阿拉伯组画》（图 *4-1*、图 *4-2*）。这批画是张仃重新入世的准备，接续了早年江南写生的方式，却缺乏无为的清新之气。墨色与彩色，仿佛个人与时代的争执，他在艺术家的身份与党员责任间踌躇不定——不见墨色的焦渴，而是近乎拘谨的试探和自表。

 第二年，"四人帮"被粉碎，"文革"结束。此时还没获得平反的张仃，倍觉兴奋，多年的郁积，要借漫画一吐为快。新中国成立后，漫画与政治的关系，使他常常在讽刺与歌颂两端如履薄冰，最终在十多年前被迫搁笔。重拾漫画，张仃并不生疏，他利用晚上的时间完成的系列漫画《立此存照》（图 *4-3*、图 *4-4*），是漫画生涯的收山之作。这套漫画与新中国成立前的作风大不相同，用笔老练，用色泼辣，倒是与 *60* 年代云南彩墨写生系列异曲同工。联想到张仃最初正是因这批作品获罪，《立此存照》的材质与风格，是否另有一层含义？

4–2

阿拉伯组画之二　张仃　纸本彩墨　1975年

4–3

立此存照之一　张仃　纸本彩墨　1977年

4–4

立此存照之二　张仃　纸本彩墨　1977年

随着局势的松动，张仃的迟疑获得了答案。一面，是焦墨与色彩结合并不理想；一面，局势的进展也令他卸下思想负担，艺术家的本能逐渐占据上风。加上张仃的活动范围也能逐渐自由，更令他得以在真山水中获得灵感。焦墨山水适合写北方，除荒寒苦涩外，北方山川的雄浑也让张仃念兹在兹。恰好 *1977* 年友人相邀，往十渡写生，张仃求之不得。困居香山，在小画中再是腾挪经营毕竟局促，自解有余，抒怀则嫌不足。初涉大山巨壑，兴奋之余，张仃却老实如初习笔墨的蒙童，以细密的皴法来刻画一座座石山，既写其势，又重其质：树木、田畴、农舍、津桥，据实写来，是西方素描的观照；其图式与美学，又俨然北宋山水的格局。张仃连作二十余张研究性的焦墨小品（图 *4-5*—图 *4-8*），并总成《房山十渡焦墨写生》长卷，雄浑磊落，气象苍苍。从此，张仃不但能够表现幽静空灵的林木泉石，而且能够驾驭气势雄奇的大山巨壑。他的焦墨语言，在以造化为师的学习过程中，变得丰富多样，既可以荒荒率率表现空山野寺的古逸，也可以质质实实表现巨嶂重峦的浑厚[1]。陈布文的卷后长跋如总结，记下近十年来艺术家难得的经历和欣悦：

> 它山有画太行之想久矣。丁巳秋有邀去房山十渡写生者，即欣然偕往。盖它山画山水素重写生，主张一静不如一动也。初以为房山便在京郊，未料十渡已是太行山。一下火车，即见峰屏屹立，山势雄奇。四顾皆山，层峦叠嶂，气象万千。又见蓝色拒马河，急流呼啸，清澈见底，环山绕谷，奔腾而下。它山为景所惊，竦立震慑，心情激动，不可名状。从此日出而作，怀糇策杖，跋涉于荒山野谷之中，无视于饥寒劳渴之苦。尽四五日之功成此长卷，纯用焦墨为之，亦它山画稿中前所未有者也。太行山区乃抗日根据地，山民质朴勤奋，宽容好客。它山常常于山崖青石板之小屋与老乡同喝一碗水，同吸一袋烟，同是白须白发，谈笑之声溢于山水之间。所谓师造化，为人民，其庶几近欤？[2]

虽然和张光宇一起推动了中国现代壁画，但五六十年代的张仃似乎并没有将中国传统的长卷与壁画联系起来，彼时他乞灵的两种资源，一为中国传统的寺观

1. 集美组 N 杂志主编《纪念张仃：它山之石》，集美组 N 杂志，2010，第 128 页。
2. 清华大学张仃艺术研究中心编《张仃追思文集》，清华大学出版社，2011，第 217 页。

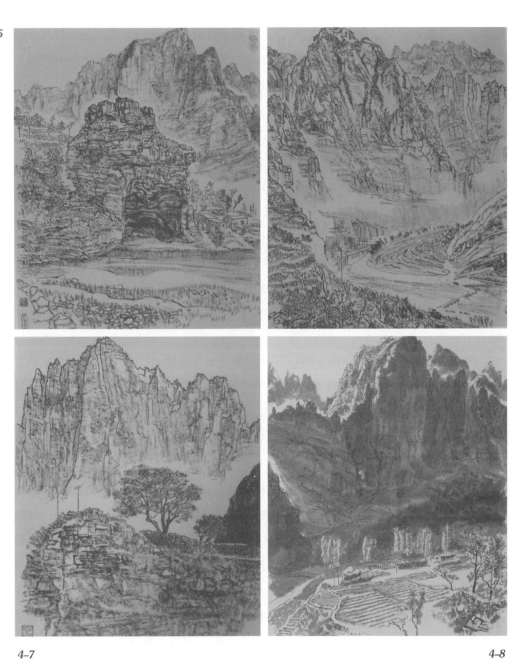

4-5
房山十渡焦墨写生之一 张仃 纸本焦墨 1977年

4-6
房山十渡焦墨写生之一 张仃 纸本焦墨 1977年

4-7
房山十渡焦墨写生之一 张仃 纸本焦墨 1977年

4-8
房山十渡焦墨写生之一 张仃 纸本焦墨 1977年

壁画，一为墨西哥新壁画——重装饰、重色彩、重线条，他也正是以此为切入点在工艺美院开设了壁画专业，并设置一应课程。不过，张仃在焦墨长卷中的"旷观"之术，竟与吴冠中、祝大年暗合，都有壮阔备览、开阖由我的格局：

> 在构图上，我在选定画题之后，便在一个定点上，在90度的半圆之内，摇镜头似的将景象收入画面，展开后便成了长卷。有时景象较近，则用搬家的办法，换两个或三个视点来完成，基本采用西洋透视法。其与照相不同之处，在于作画过程有取舍，局部有调整，可使之更合乎艺术效果的要求……中国画长卷形式，到近代，已发展得很丰富了。特别是构图上，早已甩开焦点透视，有时近镜头，有时远镜头，对于景象选择，十分自由，画者如神仙一般，手执赶山鞭可以自由搬迁山水位置。正因为在构图上有极大自由，倘作者道行还不够，没有经过"必然王国"，则仍进不了"自由王国"。[3]

1978 年，中央工艺美院恢复招生，张仃复任第一副院长、教授、院党委委员，并在一年后出任院长[4]。*5* 月 *3* 日，中国美术家协会北京分会筹委会主办的"张仃美术作品展览"在北海画舫斋举行，是为"平反"展。除幸存的彩墨装饰画而外，他的漫画《立此存照》和一批焦墨作品首次亮相，并在云南、黑龙江、吉林、辽宁巡回展出。

张仃与张光宇的命运，总有奇异的相似之处。无论身份，张仃始终推举张光宇为师长，有意抑或无心，也亦步亦趋地随他涉猎了多种艺术：漫画、插图、装饰画、动画设计。恰在张光宇逝世*23*年之际，张仃应邀出任上海美术电影制片厂动画片《哪吒闹海》美术总设计，正是他最后一次涉入师友的领域，品格之高，不愧数十年的过从。

有漫画的夸张与传神，以现代装饰画的沉稳中和民间绘画的猛厉色彩，又兼国画锻炼出的统摄布局，张仃的全面正好为《哪吒闹海》的美术设计定下基调。

3.集美组 N 杂志主编《纪念张仃：它山之石》，集美组 N 杂志，2010，第50页。

4.1979 年 3 月 8 日，轻工业部签发党组文件呈报中央组织部，为庞薰琹恢复政治名誉。5月，学院新的领导班子组成，由张仃任院长，陈叔亮、雷圭元、吴劳、庞薰琹、方振远、阿老任副院长。杭间主编《清华大学美术学院简史》，清华大学出版社，2011，第79页。

曾担任《大闹天宫》首席动画设计的严定宪，是《哪吒闹海》的联合导演之一，与张光宇的合作使他深知如何将画家的灵感转化为电影语言，由静而动，使之扩充、饱满。先后与大美术领域两位巨擘合作，他见证了张光宇与张仃在这一领域的传继之功，也成就了中国动画电影史上的双璧。

　　同年恢复工作的庞薰琹，将工作重点放在《历代装饰绘画研究》的完善上，他特意赴敦煌考察一个月，返京后将相关部分逐一修订。1979年，他的"右派"处分终于撤销，恢复为二级教授。庞薰琹久困于北京近20年，在此前后稍得自由，先后往荣城、烟台、威海、苏州、南通、上海、杭州、重庆讲学。从此时至80年代中期去世，他不再进入艺术界的主流视野，只安然于工艺美术教育家的身份，他的绘画也显出越来越明显的私人性。除了几张静物，庞薰琹的作品多与旅行有关，手法简便。铅笔速写与水墨大抵是写生，油画更像是画室中的记游之作。这批晚境的作品用笔短促、用色苍茫恍惚，介于抽象具象间，形式语言仍能见出决澜社时期的影子。但超越形式语言，赋予这批作品厚度的则是其中一些题目，如《大道》、《春》、《春风吹又生》、《路是人走出来的》（图4-9）——是他艺术人生的最后感慨。

4-9
路是人走出来的　庞薰琹　布面油画　1977年

机 场 壁 画

1977 年，庆祝中国人民解放军建军 50 周年美术作品展览上，历史的真实性首度回归。艺术的反应敏感，环环相扣，在 50 年代的政治立场恢复后，以"伤痕美术""生活流"为典型，具有批判精神的现实主义艺术出现了。[5]

与社会主义现实主义和"文革"美术截然不同的另一种艺术出现在首都机场的壁画中。1978 年，主持机场建设的李瑞环从政治与文化的角度考虑，需体现中国传统，也需消除"文革"阴影，将思想的解放付诸视觉形象，于是邀请张仃和工艺美院担纲机场的整体装饰任务。除动员学院师生外，张仃还将国内一批优秀画家范曾、丁绍光、肖惠祥、袁运生、杜大恺招入团队，倚为助力。

壁画系自 50 年代创建以来，多数时候停留在草稿甚至是构思阶段，从来无缘实践。机场壁画提供的七幅墙面，包括数十张尺寸巨大的装饰画，终于给张仃和学院师生实践抱负的良机。他调动各方资源，力求题材与样式的多元，既有充分

5.吕澎：《20 世纪中国艺术史》，北京大学出版社，2006，第 643 页。

发挥传统艺术与工艺的作品，也有运用新工艺[6]、展现新风格的现代壁画。除了独立承担《哪吒闹海》的创作，张仃全面统筹，每一幅壁画的组织、定稿、放大，都亲自过问，确保顺利无碍。作为一个创作集体，不管是成名已久的大家、初出茅庐的学生，还是各地的专业技工，都以集体的一分子自居，不矜功，不自卑，相互扶持。参与其事的五十余位画家均与学生分享食宿，每日赴大厅作画前，均由张仃一一点名。每周尚有两次例会，梳理思路，点校得失，分享经验。张仃还以一贯的胆识支持年轻艺术家的尝试，他深知成就一幅作品的艰辛，而否定则只在唇齿之间。审定肖惠祥的《科学的春天》画稿时，众人对夸张的变形不置可否，正是张仃的声援与拍板使这张作品顺利过关。*1979* 年春开笔至九月落成，机场壁画共耗时 *270* 余天。这些作品，无一例外地回避了毛泽东时代广为流行的政治题材，具有轻松、明朗、欢乐的情调。[7]壁画及装饰画共 *58* 幅，主要包括：

机场壁画一览表

题目	设计者	作者	材质	尺寸	位置
《哪吒闹海》	张仃	张仃、申毓成、楚启恩等	重彩	340cm×1500cm	二楼东侧餐厅东壁
《森林之歌》	祝大年	祝大年、施于人、景德镇艺人	瓷砖彩绘	340cm×2000cm	二楼西南侧餐厅西壁
《巴山蜀水》	袁运甫	袁运甫、杜大恺、刘永明等	丙烯	340cm×2000cm	二楼东侧餐厅西壁
《泼水节——生命的赞歌》	袁运生	袁运生、连维云、费正等	丙烯	340cm×2700cm	二楼西北侧餐厅东壁
《民间舞蹈》	张国藩	张国藩、严尚德、岳景荣等	陶板刻绘	300cm×600cm	贵宾休息厅

6. 首次运用了高温花釉与浅浮雕结合工艺、大型釉上彩工艺以及大型丙烯颜料重彩绘制工艺。

7. 邹跃进：《新中国美术史 1949—2000》，湖南美术出版社，2002，第 181 页。

（续表）

题目	设计者	作者	材质	尺寸	位置
《科学的春天》	肖惠祥	郑可为工艺顾问，严尚德、岳景荣、张一芳、任世民为工艺监制	陶板刻绘	340cm×2000cm	二楼西北侧餐厅西壁
《白蛇传》	权正环、李化吉	权正环、李化吉	丙烯	200cm×700cm	贵宾休息厅

机场装饰画一览表（部分）

题目	作者	材质
《玉兰花开》	祝大年	重彩
《北国风光》	吴冠中	油画
《屈子行吟》	范曾	水墨
《舞蹈》	阿老	水墨
《花鸟》	刘力上、俞致贞	工笔重彩
《四季花开》	常沙娜	玻璃画
《首都风景》	王学东、张为	玻璃画
《祖国各地》	何镇强	玻璃画
《梅》	乔十光	漆画
《万泉河》	乔十光	漆画
《苏州水乡》	乔十光	漆画
《长城》	朱曜奎、张虹、赵志纲	漆画

题目	作者	材质
《傣家风光》	朱军山、李兴邦、王晓强	贝雕画
《白孔雀》	李宝瑞	重彩
《南海落霞》	乔十光	磨漆画
《黄河之水天上来》	李鸿印、何山	壁画
《黛色参天》	张仲康	重彩

《哪吒闹海》

张仃力主机场壁画的多样性，又极强调民族性，他领衔创作的《哪吒闹海》，尤其重视线条，以为正是民族艺术的灵魂所在。在《试论装饰艺术》一文中，他写道：

> 中国绘画与装饰艺术找到了最有力的艺术语言——线条，用线描的方法表现，达到了高度的艺术水平，形象最富有节奏和韵律。线描是中国画产生装饰性的因素之一。[8]

张仃的《哪吒闹海》正是以线为起点、为契机，统筹贯穿画面。他数易线稿，以求线的表现力最大化，先以铅笔浅浅勾画，再以墨线勒定。《哪吒闹海》一画中，张仃将多年以来对中国装饰传统的思考倾囊而出，构图上，借镜敦煌壁画"本生故事图"在同一平面展现不同时空的手段，将哪吒的传奇分段呈现，再合并为整体，既有叙事，又极具形式感。"突破空间的界限，从各种规律和法则中，吸收有利

8. 集美组 N 杂志主编《纪念张仃：它山之石》，集美组 N 杂志，2010，第 75 页。

4-10
哪吒闹海
张仃
重彩壁画
1979年

于表现主题内容的因素。"[9]

　　《哪吒闹海》(图 **4-10**)大体分三段布局,从中心以几乎对称的形式向两侧伸展:画面正中为情节最激烈处,哪吒舞浑天绫、乾坤圈,力斗四龙。散出的三色光芒,为浑天绫、乾坤圈显现的法力,四龙环伺而不得近前,龙的动态造型仿佛汉砖纹饰。龙之外,又有一环火焰,以传统火焰纹自下而上相背而行,至顶端合拢,纹饰外复以大红晕染,火焰熊熊之势,破开中景装饰性两排海浪,为下方翻涌的浪花托举。火焰正上方为南天门,金乌玉兔对称悬于两侧云中。

　　画面左侧,绘哪吒戏水时引出三太子的恶战情形。哪吒此时仍是肉身,虽居于下风,面对咄咄逼人的三太子有初生牛犊的勇气;右侧绘已脱胎换骨的哪吒挟风云之势复仇而来,三头六臂,驾风火轮居高临下,青面赤发的夜叉望风而溃。两端哪吒,一在上,一在下,隔中圈既呼应又变化,更将情节的递进表现出来。张仃深知曲与直,方与圆的对比之效,正是张光宇"方中见圆"的遗风。壁画的远端,峰峦如铁渐次隐去,直至以建筑的直线收束画面:一为李靖立于陈塘关,遥送哪吒随太乙真人学艺;一为东海龙王见哪吒寻仇,惶惧震恐,水族皆掉尾遁入城门。除中央的火焰及哪吒的浑天绫外,画面整体青灰,愈往两端愈暗。经历

9. 集美组 N 杂志主编《纪念张仃:它山之石》,集美组 N 杂志,2010,第 74 页。

了焦墨阶段的张仃，虽然局部仍用传统壁画的沥粉堆金，整体已经趋于克制。张仃有专文论及鲁迅作品中的色彩，适可解释他这一阶段的色彩观：

> 鲁迅先生的作品，猛看上去很像单色的版画，但在凛冽的刀尖所刻画的景色和人物上，罩了一层薄雾，迷蒙中具有色彩。不过这色彩太黯淡了，倘不仔细辨别，很难看出——像仅从一角射进一线阳光的庙堂，光线微弱而稀薄，反射在古旧的壁画上，所显示的隐约在幽暗中的色彩。[10]

但是，张仃的克制并不是一味的黯淡，他始终钟情民间色彩的鲜活：

> 当时我最满意的差使，是母亲给调一个胭脂棉花碟，用根筷子，沾着胭脂，向新出笼的馒头上，一个个打红点。雪白的馒头上，鲜红的圆点，煞是好看，引得老少欢喜，无形中增添了不少新年的气氛。从实用观点看，红点子并不能吃，也不能给馒头增加一丝香甜，它只是一种点缀，满足人们美感上的要求。不这样就似乎秃秃荒荒，缺少些什么，不像过年的样子。[11]

所以画面当中以大红渲染的火焰几乎簇拥着哪吒破壁而出，是点睛之笔，也不妨理解为他早年关于"一点之美"的回应。

《森林之歌》

就资历论，机场壁画的作者除张仃之外，则数祝大年；就影响力论，《森林之歌》（图 *4-11*）亦不让《哪吒闹海》。《森林之歌》描绘出一片亚热带雨林万木争荣的景象，以极细密的线条营造出丰富的层次，有身临其境之感。

1976 年，祝大年赴西双版纳写生。较之李村和长江写生，西双版纳显然孕育了祝大年的典型风格。李村固然有树有林，长江沿途更是众美纷呈，但祝大年的

10.集美组 N 杂志主编《纪念张仃：它山之石》，集美组 N 杂志，2010，第 46 页。

11.集美组 N 杂志主编《纪念张仃：它山之石》，集美组 N 杂志，2010，第 34 页。

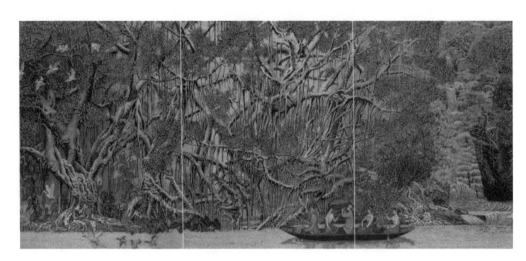

4–11

森林之歌 祝大年

瓷砖彩绘壁画 1979年

条理与耐性似乎直到西双版纳才体现得淋漓尽致。乔十光曾随祝大年在西双版纳写生，深知风格与对象的相互成全：

 我亲自观察过他在西双版纳写生，我们住在热带植物园里，隔着枞椤江画对面的山，山上有竹丛、木瓜林，还有芒果树……他不惜借用望远镜来观察，这个丰富多变、神秘朦胧的大千世界，凝固在咫尺画纸上，都被简化、条理、概括了……

 西双版纳对于油画家来说，永远是绿色，似乎有些单调。西双版纳对于水墨画家来说，永远是那么繁密，似乎无从下笔。而对于工笔重彩画家祝大年先生却特别适宜。祝先生到了西双版纳，就如鱼得水。郁郁葱葱的热带雨林到了浓妆重抹的祝大年手里，才显得愈发神奇，具有无穷的生命力。浓妆重抹的祝大年遇见了郁郁葱葱的西双版纳，其浓重的装饰风格才得到了更加充分的发挥。西双版纳之于祝大年，好像塔西提岛之于高更一样。是西双版纳孕育了首都机场大型壁画《森林之歌》。[12]

 面对丛林中各色植物的缠绕、穿插、交错，祝大年逐渐压缩了对象的立体感，

12. 乔十光：《浓妆重彩，独树一帜》，载祝重寿、李大钧主编《祝大年绘画作品集》，河北教育出版社，2011，第12页。

以线条的表现力经营画面。*1978* 年的《南国小径》（图 *4-12*）中，无论挺立的椰树，还是层叠的芭蕉，祝大年都以较平面的手法处理，线条的穿插与挤压，长长短短自有节奏之美。虽然出身陶瓷专业，但壁画系初建，他便是元老之一，壁画之魅力，祝大年自有发言权：

4-12

南国小径　祝大年　纸本重彩　1978 年

> 我认为理想的画是大幅画的装饰画。若把人的灵感和遐想切割成互不相关的小片，就表现不出那种动人的气氛来。现代建筑的幕墙结构，应当是个梦的墙面，气势磅礴的墙面，而不是各种小画排列着的墙面。[13]

面对自然写生时，他的巨细不遗其实是来自虚拟的墙面，一个心目中的宏阔尺度，一种时时刻刻的自我暗示：

> 壁画作为建筑装饰画要表现某种生态环境，无论是原始森林的万象峥嵘，还是江南园林小景，不是寥寥几笔能表现的。大自然原本就是精雕细琢，耐人寻味的，而生命则是一种最直接最真实的存在。多年来我探索着，将传统工笔画手法与现代建筑的装饰要求相结合，既要保持其直觉有序的形象，又要掌握具象与抽象、主观与客观之间的适当分寸。做到整体上远看有气势，近看其细节又是具体可信。[14]

《森林之歌》的直接素材取自广东新会"小鸟天堂"的采风，西双版纳植物

13. 祝大年：《祝大年画集》，岭南美术出版社，1996，第 2 页。

14. 祝大年：《祝大年画集》，岭南美术出版社，1996，第 2 页。

的繁复华美无疑才是这幅作品的真正起点，祝大年善于在加法上做加法，在繁复里寻找繁复。小鸟天堂的天然优势在于，其中既有繁复多样的植物形态，又有纵深的空间，可以满足祝大年填充巨大墙壁的各项要求。他在李村时就常以平远之法组织画面，既可写近景之高大，逼视目前，又可在每一层景别的描绘中将空间渐次推远。《森林之歌》的壁画中，祝大年犹如一位导游，将观众引入雨林之中，并与画中小船同步，缓缓划向深处。

《森林之歌》也是数易其稿。初稿或缘起，不易见到，但保留下来的大幅钢笔线稿可见祝大年的努力。线稿恰是壁画之中最复杂密集的一段，想必是对客观对象的再次梳理：三株榕树是主体，枝干虬结，根须垂落，每一枝节皆可见来龙去脉，不含混，不虚浮。线条恣肆汪洋，情节紧张，犹如缠斗；随形体转移，视质感短长。与之相对的是水面的处理，鱼鳞式的波纹从左至右铺展，延伸极长，除了水鸟激起的数朵涟漪，几乎没有变化，给予整幅画面稳定之感。

祝大年以重彩手卷的方式带领观众的目光。除用色彩把握画面节奏，他扩充了构图，使屏风般的密林豁然洞开，并以各种形象引发声音的联想，巧妙点题：开端幽暗，林杪后的瀑布淙淙而下，观众随独木船逐渐迎向光亮。树林深处的金黄衬出榕树的幽蓝，画稿中的繁密一变为富丽；林中溪水向远处延伸而去，形成极开阔的湖面，阳光也因此穿透密林，旁逸斜出的数组枝杈于是沐浴在天光水汽中。笛声响起，禽鸟掠过水面，翔止林间，清脆之声可闻。

祝大年似乎也回应了张仃的"一点"之美。前文提及他几幅重彩作品，已经证实他虽痴迷于线条，但同样是善用色彩的高手。船上人物衣裳明艳，暖色尤浓郁，正是画面提气之处。祝大年同时显示了自己仍是高超的陶瓷艺术家，与景德镇陶瓷厂合作，以传统的技艺和科学的精准呈现出艺术的丰富博大。无论有意为之还是命运使然，他半生追求的重彩与陶瓷艺术，终于在一个巨大的墙面上合二为一。

《巴山蜀水》

袁运甫五年前完成的《长江万里图》草稿一直未得施展。机场壁画的墙面已属巨制，但相较于长江的宏阔绵延，仍有局促之感。袁运甫只好取其中一段，自重庆经白帝城至夔门的三峡之险，重新以《巴山蜀水》（图 *4-13*）命名。

机场壁画幅面最大的有四张，除张仃、祝大年的之外，尚有袁运甫及肖惠祥

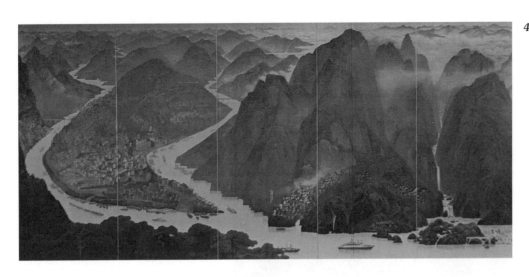

主笔之作。祝大年、袁运甫、肖惠祥的墙面均不完整，祝大年壁画右侧有门，面积较小，对整幅画面虽有影响而气局尚称完满。袁运甫负责的墙面恰好在正中开一道大门，几乎将画面截为两段。影响不可避免，袁运甫只能尽力调整构图，将损害降到最低。

　　长江自西向东而去，袁运甫也从左至右展开局面。不像他的水粉写生的光影明艳，袁运甫仅取传统金碧山水之"碧"，以单纯驭万象。雨后，群山青黛，长江如白练绕山穿峡。袁运甫将中段拉长，在大门之上添出重重远山，以云雾萦绕其间，不令堵塞，否则大门上方便有重压之感。《长江万里图》的线稿本来已经堪称完备，每一处细节都可直接放大到墙面，但布局一改动，其余部分必须相应调整。袁运甫必须将大门视作分割画面的因素，重新考虑。他在门的左侧增加一处景别，瀑布自山间垂直而下数叠流出，又被山口巨大的石堆阻挡，激石飞湍，观众目光在此停留，长江东流有延缓之势。起首的山城，长江与嘉陵江汇合于朝天门。草图中原本更写实，有江北民居、江南工厂，特色鲜明，各有所重。但现代建筑过多，又全部麇集在画面一侧，难免有喧宾夺主、头重脚轻之弊，所以袁运甫舍工厂的具象，以古松代替（图 *4-14*）。松叶相连如盖，用色更深，也避免了工厂烟囱林立的琐碎。本来居于这段草稿中央的小山移到了大门右侧，与左边的石堆呼应，又如蓄势，再次展开茫茫江流。再右，夔门倚天，极雄伟，长江蜿蜒而入，流向

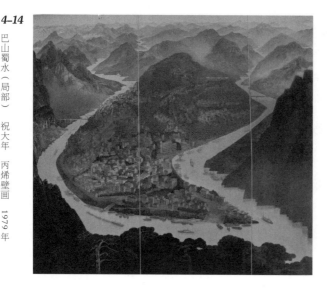

4-14
巴山蜀水（局部） 祝大年 丙烯壁画 1979年

天际如同尾声。

袁运甫以丙烯完成壁画。丙烯有油画的覆盖力，和水粉的流动性，因此画家的风格得以施展。与张仃"以线造型是成败关键的第一要素"合拍，袁运甫以线写出群山骨架，又以皴法赋予阴阳向背。袁运甫自 60 年代以来的革新中国画的实验，以此为集大成者。通篇是院体长卷的古风，细节上，如房屋的透视、光线的统一、景别的虚实——却处处可见西方绘画的科学理性。

《科学的春天》

除了原本的工艺美院教师，张仃在国内挑选，委以重任的画家均以用线见长。机场壁画创作中，他屡次强调线条的骨架作用，甚至将其等同于民族艺术传统的画魂。张仃并未选择偏重传统风格的国画家，而是这些出入中西之间的年轻人，他定位的机场壁画不是复古，民族性也不等于钻故纸堆，他完成相对传统的《哪吒闹海》，但希望年轻人的线条能衔接现代绘画，翻新中国绘画的面貌。肖惠祥被张仃点将，便得益其 60 年代一批湘西题材的白描。就学于中央美院期间，她在图书馆看到一些国外绘画资料，尤以薄薄一册《马蒂斯速写集》令她痴迷。她临摹了整本画集，包括人体和一些线描的肖像。在中央美院素描训练皆以契斯恰科夫体系为圭臬时，马蒂斯的精炼、随性的线条为肖惠祥开辟了另一方天地。以此为桥梁，肖惠祥完成了西方现代艺术的自我启蒙。

1958 年毕业后，肖惠祥被分配至山西艺术学院任教。远离北京，她难得拥有了独立创作的空间，得以探究艺术的纯粹。肖惠祥是湖南人，在湘西，她发现当地少数民族服饰极具装饰性，对线条的表现力大有裨益，肖惠祥正好以此将对马蒂斯的理解诉诸笔端。

马蒂斯的线描，除了捕捉对象准确，凝练，也注意利用线条来组织画面。相对于面部、手部的寥寥数笔，马蒂斯重视服装款式、质地的描绘，由相对密集的线条形成另一种韵律。肖惠祥在湘西白描（图 *4-15*）中按照同样的节奏实践了马蒂斯的美学，以女性的直觉和东方的清婉代替了马蒂斯的散漫：

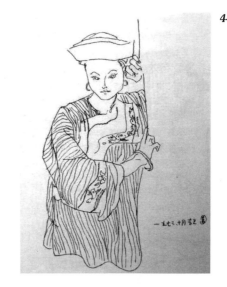

> （线条）从哪里开始就像泛舟江河湖海顺流而下，自然达到彼岸。不用理性，唯有直觉。即便有时候会反映理性的东西，也是直觉里的。直觉有两种感觉，一种是你的直觉只停留在感觉上，而真正的直觉上层是顿悟。顿悟就是直觉和理性同时开放，但是理性的感觉与感性的完全融为一起（体），不能分辨。[15]

肖惠祥为机场壁画设计的画稿《科学的春天》如剪纸，在白色背景中剪出人物形象。考虑到墙面正中开有三折对开大门，左侧又有对开小门，因此构图左疏右紧，大致分三段：左侧，三个人物飞翔于象征传统文化与现代科技的星球之间；大门周边以三组人物装饰，手中或身边以各种符号大致代表物理、生物、自然；右侧人物或挺立、或舞蹈，分别象征和平、爱情、丰收、文艺，显示出新时代已经来临。男女青年多成对出现，健康颀长、衣着入时，人物间以不同方向的同心圆波纹缀连。与前面几幅壁画的繁复不同，肖惠祥倾向装饰和极简：摈除背景，将单纯的线条与构成之美最大化。

利用陶版刻绘的新工艺时，肖惠祥仍然强调平面形体之内的构成感与丰富性：形体的边缘和转折之处，颜色略重，有如浮雕；女性的深色短裙上，纹理和图案蕴藏其中，三角、圆形、波浪纹、网纹丰富了质感的层次；拼接的陶版色泽深浅不一，让画面产生立体主义的多重与错觉。肖惠祥以女性的天生敏感将毕加索与马蒂斯

15. 肖惠祥：《为画美人浪迹天涯》，《海南日报》2013 年 10 月 14 日。

的风格融合在一起。（图 *4-16*）

在张仃的支持下，初稿通过，正稿又得精通雕塑、陶瓷工艺、工业造型、金属工艺以及货币铸造的郑可指点，以镶嵌壁画专家严尚德为监制，肖惠祥的作品最终面世。斜向网状拼贴的陶版与两座门构成关系自然，斜线比垂直水平线更具律动与活泼倾向，为画面增色不少。

《白蛇传》

1949 年，权正环进入国立北平艺术专科学校学习。翌年，艺术专科学校与华北大学美术科合并成为中央美术学院，权正环就学于绘画系，师从徐悲鸿、艾中信、叶浅予、萧淑芳、宗其香、李斛各位先生。毕业后先留在实用美术系任教，后随系迁入工艺美院。权正环善素描，线面结合，画风如李斛，负才女之名。调到工艺美院，央美同事多有为她惋惜者。新的环境中，权正环担任素描、色彩的基础教学，除了徐悲鸿、李斛的方法，她并不排斥新学院的风格：

> 有的时候，权先生还会专门邀请别的系和专业的老师来教室给我们讲画，她认为：画素描和搞创作一样，要多看、多了解各种风格和表现的方法，不能只学一家。她的素描画得真好，可是她告诉我们，"不能只学一种，不要都和我画得一样，也不要大家全画得一样。"她请来雕塑专业的郑可先生为我们讲评作业，让我们去看雕塑专业同学的素描教室，看那里布置的郑可先生的素描示范；她请来陶瓷系的李学淮先生，请来何燕明先生……她还主张我们在素描中尝试使用线条来表现，尝试线与调子结合的表现方法，以后还专门安排了线描课程，使我们这些学生仍然闭塞的头脑（那时我们同学很少有人了解苏联以

外的美术）能够敞开一扇又一扇窗户，接纳以前所不知或无兴趣知道的丰富的艺术世界。[16]

与袁运甫一样，权正环艺术的成熟期也在工艺美院，新的环境使她的风格逐渐转向。与前面的几幅巨制相比，《白蛇传》（图4-17）面积仅及一半，好在墙面完整，显得小巧精致，虽然由李化吉与权正环伉俪合作完成，却有种强烈的女性气质。这幅画同样采用了传统壁画的形式，将不同时空并置于同一画面。因为幅面有限，因此情节的展开极为节制，仅呈现最经典的瞬间。全画共分九组，俱有标题：下凡、借伞、姻缘、惊变、盗草、水斗、断桥、合钵、毁塔，由左向右，由跌宕渐趋高潮。

《白蛇传》以丙烯完成，点彩铺地，线描人物。画面整体紫灰色，许仙与小青衣衫一浅紫、一群青，色系与背景相近，衬得白娘子的一袭白裙灼灼生光，白色因此成为画面构成的关键，包括外形与花绣的式样，或含蓄、或端庄、或英武、或飞扬，既应对情节，又把控绘画的张力。在工艺美院体系中浸淫多年，权正环画面中随处可见工艺美院的美学传统和来源：敦煌壁画中经典的飞天、人物动态的舞台化表现、传统图案的运用（火焰纹、水波纹）、几何形体的抽象构成，但人物的矫健与修长，尤其是白娘子，与她人性的贤淑、哀婉相比，画家更倾向其神性的飞扬与自由，翩若游龙，矫若惊鸿，是时代精神的展露。

《泼水节——生命的赞歌》

机场壁画当年轰动一时，张仃、祝大年、袁运甫对形式的探索固然为艺术界所侧目，但引发社会性的关注则是袁运生的《泼水节——生命的赞歌》（图4-18）。袁运生为袁运甫胞弟，此次特由张仃点名，加入机场壁画创作团队。

袁运生毕业于中央美院油画系，师从董希文，受老师"油画民族化"的感召，他的毕业作品《水乡的记忆》也以近乎白描的方式完成。董希文对这幅画赞赏有加，但在当时的环境中，这样偏离主流价值观的作品和作者不可能获得什么生存空间。

16. 唐薇：《权正环先生的故事》，《装饰》2010年第1期。

4–17

白蛇传　权正环、李化吉　丙烯壁画　1979 年

4–18

泼水节——生命的赞歌　袁运生　丙烯壁画　1979 年

毕业后，袁运牛被分配到远离艺术中心的长春，屈身于文化馆中。幸得当地工会主任惜才，几次为他提供便利，外出写生。

1978 年，机场壁画项目启动之际，袁运生恰受好友丁绍光举荐，为出版周总理与傣族人民的组画在云南采风。好友费正慷慨解囊数百元做写生经费，袁运生以此添置颜料、宣纸，画材。在云南的八个月中，袁运生完成了大量油画，白描人像和风景。

张仃 50 年代就对袁运生的江南白描有印象，认为他出身油画专业，而不为专业所囿，对西双版纳的这批白描更是青睐有加：

> （这批作品）都是生活写生，有人物也有风景。他热爱生活，并十分虔诚地看待生活；他有激情，有熟练的基本功。一遇到生活，他的线条，就像泉水一般，从地下喷涌而出，蜿蜒满溢。他的白描，继承了中国线描的精神，却从传统的程序中解放出来。他的白描，既是中国的，又是现代的。[17]

17. 张仃：《张仃文萃：笔墨乾坤》，山东画报出版社，2011，第 51 页。

袁运生以自制的竹笔完成的这批白描，游走于极简与极繁间。人物（图 *4-19*）多简练，除面部、手足着墨稍多，躯干衣纹用笔仅及轮廓与结构，无一笔累赘。他笔下的风景正好相反，线条之繁，似要与自然争胜，因此，他的画旨，不计较一花一叶的还原，也不计较每根线条起承转合的韵味，而是以通篇的纵意与迅即应和原始的生机。两相对照，傣族服饰的简练映衬西双版纳自然景观的丰盛繁复，一简一繁，动静之间，这批白描整体的视觉效果为他的《泼水节》定下了基调。

袁运生为机场壁画所作的等大线稿（图 *4-20*）中，更是可见两者的承继关系。虽然被张仃委以重任，承担面积最大的墙面，袁运生并不着意于壁画空间的广阔和纵深，而是使用了更现代的语言：人物、植物、禽鸟、蝴蝶、乐器完全在平面中展开，以泼水节的担水、分水、泼水为主体，将傣族日常生活中的劳作、憩息、沐浴、歌舞、恋爱穿插其中，男子取夸张的动势，女子取柔媚的身姿。在三面相接的墙面展开的丙烯正稿，袁运生以冷色调控制画面，大致将各色青灰的植物和肤色深褐的男子布置于背景中，以明丽的衣裙、头巾和沐浴的少女居前景，再以服装上的各色图案、大团花、小碎花冷暖相间，各处灵活调度，丰富而不扰乱。人物结构处和线条边略施渲染，像西方现代绘画的语汇，又像是传统国画的"凹凸法"，使画面不至于单薄。

机场壁画一时成为热议的焦点，甚至成为景点，每日有大巴车载观众前来一睹风采。大家的目光，全部集中于袁运生《泼水节》中的裸女。东壁的中央，袁运生画出了泼水节的主角：三位沐浴的少女，三人分别为侧影、躬身、正面，动态各异，节奏相和，如同西方绘画中的三美神。一开始，袁运生便打算将沐浴的少女处理为裸体，一来符合现实，另一目的是袁运生有意以此检视当时改革的尺度。

4-19
云南速写
1978年
袁运生
纸本白描

4-20
泼水节——生命的赞歌（草图）
袁运生
纸本白描
1979年

为了审稿的顺利，草稿上的浴女是着衣的，正稿则改为了裸体。

这幅壁画首先在内部引发争议。李瑞环主张先保留，并呈报邓小平，后者视察首肯后，《泼水节》才得以展出。《泼水节》毫不避讳地呈露青春的人体之美，尤其在宣传中成为解放思想和改革开放的标志[18]。但是，在"文革"仅结束两年后，便以如此大胆的作品挑战世人的观感，并不能被所有人接受，艺术问题逐渐升级为政治问题，时任《人民日报》美术组组长、美术家协会副主席的华君武就多次提出撤掉《泼水节》。幸得时任美术家协会主席江丰的保护和袁运生本人的坚定，这幅画终于艰难地保存了下来。

除了大胆尝试激起的思想角力，将视线回归于绘画本身，袁运生的作品仍然深可玩味。如果说张仃、祝大年、袁运甫都在民族传统中寻找灵感，学习油画出身的袁运生则将眼光投向西方的造型和用色，有莫迪里阿尼之风，画面的分割和连贯，让人联想到波提切利。在国人对这些名字尚感陌生时，美国波士顿美术学院美术史教授科恩夫人赞扬了这幅融汇了莫迪里阿尼和东方风韵的作品，日本绘画大师平山郁夫肯定了袁运生调度画面的手腕：

> 这幅作品的人物处理非常成功，画的（得）很好，背景也画的（得）好，这么复杂的多人物大局面是不容易处理的，构图是成功的，线的技法也很好。

《泼水节》引发的争议并没有因为获得国内外的支持而平息。时任中宣部部长曾与袁运生交流，问是否可做改动：

> 袁说："不能改，改画这是一件丑闻，历史上有过这种事，教皇让米开朗基罗改画，就是一件丑闻。而且改了，对我们国家现在的形象也有损害。"王说："那就不用改了。"[19]

18. 新华社工业部记者李安定在报道机场建设时，特意作文揄扬："这幅表现傣族人民热爱生活、对自由幸福的追求为主题的作品令人赏心悦目，尤其画中沐浴部分，两个姑娘健康、洁白的身躯，更加表现出傣族人民的纯洁和质朴。"
19. 王端阳：《袁运生首都机场壁画创作前后》，《炎黄春秋》2016年第7期。

就在袁运生期待中国壁画运动能就此开展时，一场针对他的批判会突然降临。虽然批判的焦点无疑是沐浴的裸女，但批判的方式却顾左右而言他，颇显可笑，仍以社会主义现实主义的套路，"文革"思维的余音，纠结于为何没有拖拉机、高压电线，傣族人为何赤脚。后来，机场方面怕非议太大，以一层薄薄的纱衣将人体遮住，再后来干脆以三合板完全遮蔽。《泼水节》终于逐渐淡出公众视线，翌年由人民美术出版社印行的《北京首都机场壁画》也未收录。

公共场合出现的人体绘画依然意味深长，即便不是自然主义的方式，它成为这个特殊的历史时期的一种象征，是改革开放初期思想解放运动的形象折射。作为整体的机场壁画也同样如此，赞成与反对的声音此消彼长，莫衷一是。主持者、参与者承受的压力在1979年的第四次文代会上才得以完全释放。会上，机场壁画与董希文的《开国大典》并称为建国后最重要的美术创作成果。

这一官方说法，肯定形式语言的探索，将完全去政治化的题材与新中国成立以来政治意义居于首位的《开国大典》并提，打破了"形式服从内容"的法则，将形式等同于内容，婉转提出了对一直指导新中国成立后艺术创作的《在延安文艺座谈会上的讲话》的异议。张光宇和张仃提出、规划、参与，自50年代一直酝酿发育，屡遭颠仆的工艺美院的绘画风格终于完成，并获得认可。

工艺美院的绘画风格，从前期和后期来看，都不止张光宇和张仃创造的这一种，但显然以他们最为典型。回溯他们在这条道路的探索，结合五六十年代存留壁画、机场壁画以及在此道路上继续探索的作品来看，典型的工艺美院绘画风格主要以平面化、变形、线描及主观的色彩为特点。这种艺术风格的源头，仍然是张光宇、张仃阐发的"装饰"之上。同时，工艺美院绘画的另一路径，与现代艺术精神更为契合的风格，也在生长中。

吴冠中：一个形式主义者

　　与机场壁画同时发生的重要艺术事件是星星画会的首次展览。如果说前者是一种偏移，对艺术伦理的暗中置换，后者则有挑衅与对抗的意味。*1979 年 9 月 28日*，这些未能从官方获得展览资格的年轻艺术家在中国美术馆外东侧小花园展出了自己的绘画和雕塑。这种独立的、带有对抗性质的展览第二天即被取消 [20]，经过一个多月的抗议与协调，重新由美术家协会安排在北海公园画舫斋继续展出。虽然展期不过十天，展场条件亦属有限，但前期的种种遭遇使这个展览具有了象征性，观众达四万之多。

　　星星画会展览的作品共 *170* 件，包括油画、平面及雕塑，有人体、抽象和表现风格的作品。除了当时仍在工艺美院就读的薄云，这些艺术家的业余身份更突显出批判性姿态。与机场壁画构成了一个新时代艺术的两种面向，正如苏立文提到的：

　　　　对于许多观众以及那些对艺术知之不多的年轻人来说，不是这些作品的质

20. 馆内正在展出"中华人民共和国成立三十周年全国美展"。

量，而是作品中所传达出关于自由以及蔑视权威的信息，引发了他们强烈的反响。后来在成都，有一位年长守旧的画家与我论及此事，他说，重要的不是作品质量的优劣，而是当局允许了这次展览，仅此而已。在南京的另一位保守画家认为，这些青年艺术家敢于表达自我，这点很好，但是他们几乎都没有接受过专业训练，他说："我们老年画家希望他们更有传统底蕴。"[21]

　　形式上的突破，以及大胆的题材，机场壁画得到了更多专业人士的拥护。这两次引人关注的艺术事件引发了*80*年代一系列新思潮。不管民间还是官方，不管是象征了思想的自由还是艺术的解放，美术界（尤其是全国范围内美术学院的学生）越来越多地参与到这种潮流中来。既有理论的建设，又能以作品印证理论，艺术的广度和深度都在接下来的几年之间得到极大的开拓与挖掘。

　　吴冠中并未在机场承担大型的壁画，而是完成了一张名为《北国风光》（图*4-21*）的油画。但显然，机场壁画在形式语言上的大胆突破，如形式感、抽象性、象征意味，这些久已为中国艺术家忘却的艺术手法，取代了"典型地再现典型环境中的典型人物"的社会主义现实主义叙事模式，正与吴冠中的艺术理念相近。

　　*1979*年*6*月，北京美术家协会、中央美术学院和中山公园联合举办了一个小

4-21
北国风光　吴冠中　布面油画　1979年

21. 苏立文：《20世纪中国艺术与艺术家》，陈卫和、钱岗南译，上海人民出版社，2013，第360页。

型的印象派绘画图片展。对公众而言，这次展览也是一次不小的突破，吴冠中却不满足，他在《印象主义的前前后后》里说道，印象派"已不是该不该，可不可学……的问题，而是仅仅学印象主义那是太落后了"。几乎同时的《美术》第 5 期上，吴冠中发表了《绘画的形式美》。这篇并无严谨理论支撑的讲稿，跳出单就某种风格的就事论事，将形式语言的探索置于艺术第一性：

> 在造型艺术的形象思维中，说得更具体一点是形式思维。形式美是美术创作中关键一环，是我们为人民服务的独特手法。
>
> 美术与政治、文学等直接地、密切地配合，如宣传画、插图、连环画……成功的例子也比比皆是，它们起到了巨大的社会作用。同时，我也希望看到更多独立的美术作品，它们有自己的造型美意境，而并不负有向你说教的额外任务……
>
> 美术教师主要是教美之术，讲授形式美的规律与法则。数十年来，在谈及形式便被批判为形式主义的恶劣环境中谁还愿当普罗米修士（斯）！教学的内容无非是比着对象描画的"画术"，堂而皇之所谓写实主义者也！……我认为形式美是美术教学的主要内容，描画对象的能力只是绘画手法之一，它始终是辅助捕捉对象美感的手段，居于从属地位。而如何认知、理解对象的美感，分析并掌握构成其美感的形式因素，应是美术教学的一个重要环节，美术学院学生的主食！ [22]

吴冠中颇显激烈的观点被视为一种试探，很多人看来，这甚至比机场的人体绘画更加大胆。翌年，他的另一篇《关于抽象美》中，对形式美做了具体阐发，以大量实例论证何谓抽象美，并将抽象美视为形式美的核心。吴冠中坚持抽象美提炼自现实：

> 我们研究抽象美，当然同时应该研究西方抽象派，它有糟粕，但并不全是糟粕。……它们都还是来自客观物像和客观生活的，不过这客观有隐有现，有

22. 吕澎：《20 世纪中国艺术史》，北京大学出版社，2006，第 725 页。原载《美术》1979 年第 5 期。

近有远。即使是非常非常之遥远，也还是脱离不了作者的生活经历和生活感觉的，正如谁也不可能提着自己的头发脱离地面而去！ [23]

他在*1981*年北京美术家协会和北京油画协会上的发言被认为是第三篇进一步深化有关形式的概念的文章，这篇被冠名为《内容决定形式？》的文章提出了大胆的质疑：

> 有一条不成文的法律"内容决定形式"，数十年来我们美术工作者不敢越过这雷池一步。……
>
> 然而造型艺术，是形式的科学，是运用这唯一的手段来为人民服务的，要专门讲形式，要大讲特讲。……
>
> 我们这些美术手艺人，我们工作的主要方面是形式，我们的苦难也在形式之中。不是说不要思想，不要内容，不要意境；我们的思想、内容、意境……是结合在自己形式的骨髓之中的，是随着形式的诞生而诞生的，也随着形式的被破坏而消失……内容不宜决定形式，它利用形式，要求形式，向形式求爱，但不能实行妇唱夫随的夫权主义。[24]

这三篇文章，并没有充分的理论准备和严密的逻辑。但艺术界、批评界、学术界陆续发出声音，使这一问题逐层深入。第一篇严肃的文章来自洪毅然的《艺术三题议》，将画面形式问题带入美学和哲学的层面。具有代表性的文章还包括彭德的《审美作用是美术的唯一功能》、高尔泰的《艺术概念的基本层次》、杜键的《形象的节律与戒律的形象——关于抽象美问题的一些意见》等。持续发酵的新论题还包括形式与抽象、形式美、形式与内容的；艺术的目的和本质，艺术的发生学与形式，抽象的定义及其内涵与特征，抽象美和形式美的区别与联系等等。不过，这样的讨论也走向另一种危险，进入了纯粹的逻辑游戏，与艺术和现实的关系变得疏远。时过境迁，吴冠中之所以能在一众理论家的文字中突围而出，

23. 吕澎：《20 世纪中国艺术史》，北京大学出版社，2006，第 727 页。原载《美术》1980 年第 10 期。
24. 吕澎：《20 世纪中国艺术史》，北京大学出版社，2006，第 727 页。原载《美术》1980 年第 10 期。

是因为时局未明，这样的发言还意味着风险。不久后江丰的还击文章中，即显示了吴冠中的思考已经逾越艺术，触及体制：

> 有人把众所周知的"内容决定形式"这一为现实主义美术创作必须遵循的命题，贬得一文不值。……假创作上要冲破禁区为名，大声疾呼地反对内容决定形式，主张形式决定内容，以及形式就是内容之类的西方现代派搞的艺术理论，这实际上也是贬低马克思主义的反映论，至少……认为唯物主义的反映论在美学范畴是不适用的。……其根本用意无非是：今后我们的造型艺术的前途是倒向欧美，走欧美现代派的艺术道路，主张美术脱离生活，特别是脱离社会的斗争生活；对毛主席《在延安文艺座谈会上的讲话》中所阐明的光辉真理，认为不屑一顾，过时了！蔑视革命现实主义的美术；对十七年为人民大众服务的中国新美术，采取全盘否定的态度。[25]

70 年代末和 80 年代初一系列艺术事件中——机场壁画人体风波、星星画展和伤痕美术，江丰态度可称开明。然而对吴冠中的质疑，显示了他对艺术的理解仍停留在反映论的层面上，形式语言尽管可以超越写实这唯一途径，却仍需服从内容——其实是政治——的需要。

回看吴冠中的艺术脉络，50 年代后，风景画家隐藏了他形式主义者的身份，在狭小的范围内实践"油画民族化""水墨现代化"，隐含着形式语言的探索，同江丰的观点相左。但吴冠中承袭的血脉中，并非从形式走向虚无。法国老师苏弗尔皮的艺术观和来自同样怀抱用世之心的杭州艺术专科学校诸位师长，都培养了吴冠中的现实主义。发表这三篇文章的之前和之后，吴冠中都强调过现实的意义，选择归国介入现实，提出"风筝不断线"、认可群众朴素的美学观等这些方面，并不与江丰截然对立。

吴冠中激怒江丰的，首先在于他的反抗姿态。这不是个人间的矛盾，而是吴冠中的态度暗示着对新中国成立以来美术的彻底否定，他以"形式美"为口号，对主宰艺术领域的意识形态公开抗议。正因为如此，理论上的缺失，逻辑上的漏

25. 吕澎：《20 世纪中国艺术史》，北京大学出版社，2006，第 733 页。原载《美术》1983 年第 4 期。

洞都不足以遮蔽吴冠中的勇气。此时他的形式主义者身份，象征着介入社会的独立人格，与决澜社时期的庞薰琹遥相呼应。

　　江丰批评吴冠中，还在于他看到后者观点中隐藏的危险。现代绘画语境下，形式主义不仅意味着对再现理念的否定，本身蕴含的进化逻辑也最终会超越形式与内容二元对立的艺术范式。放在工艺美院内部，与张仃代表的典型工艺美院绘画风格也有所不同，"装饰"毫无疑问强调了形式，反过来，形式却并非等于装饰。装饰始终要依附于作为内容的主体上，而形式主义及其进化最终会超越内容，完全独立。二者的分殊，已经为吴冠中、张仃多年后的笔墨之争埋下了伏笔。

纯化语言

 1979 年 2 月，中国美术家协会与中山公园联合举办了新春画展，包括刘海粟、庞薰琹在内的老画家都送去了自己的作品，画展以风景和静物为主，这些非主题性的作品暗示了政治潮流的转向。两个月后，部分参加展览的艺术家成立了北京油画研究会。学会以北京艺术院校中年教师为主，工艺美院的吴冠中、权正环和袁运甫是最早成员。在"文革"结束不久的背景下，这些成员的艺术追求，被笼统归结为"具有学院派重技巧的研究倾向"[26]。邹跃进在《新中国美术 *1949—2000*》中，进一步阐述道：

 必须看到的是，回到纯化语言的学院主义立场，虽然是与"伤痕美术""乡土写实主义""星星画会"等艺术现象同步登上历史舞台的，但由于当时人们的目光都集中在有强烈的意识形态和政治性指向比较明确的艺术现象上，所以往往把这种只有温和的意识形态立场的学院主义——被视为保守的艺术现象给

26. 高名潞等：《'85 美术运动》，广西师范大学出版社，2007，第 40 页。

忽略了。在这方面，从形式探索入手的唯美主义画风，则因为它涉及形式与内容的关系、抽象美等敏感问题，而在八十年代早期，受到美术界的关注。然而它在艺术实践上的装饰化和唯美风，也使它不久后就失去了被关注的价值。唯美主义的隐退也为纯化学院主义的出场腾出了空间。[27]

他提出的学院主义概念，侧重于古典与写实的内涵，学院主义的深化实际上指对 19 世纪法国学院及其上溯古典艺术的回归，不能全部涵盖 80 年代初期学院内部的探索，因为工艺美院当中的艺术家，以装饰或现代绘画的方式完成的作品，显然也在语言的纯化之列。苏立文用了另一种方式来描述这一事实，"较少反抗而更具深厚艺术造诣的艺术家，在'文革'混乱之后的温暖气候里进入了生长期"。[28]不管哪种说法，80 年代初，成熟艺术家对艺术的回归，表现为艺术语言不同程度的深入和提纯。

对吴冠中个人而言，陷入纯粹的文字之争不是他的目的，他的理论源自绘画的实践，也要回归于实践中去。吴冠中在 70 年代末 80 年代初的绘画更重提炼，趋于抽象。他进入传统中国水墨，以陌生的材质来摆脱油画写实的惯性（当然居家条件的限制使他无法独立创作大型油画），即便有着郁特里罗、杜菲式的轻快，吴冠中的整体风格仍然是写实的。从此，他进入一个新的领域。因为吴冠中的油画中一直追寻的东方意境若即若离，正如苏立文感受到的："即便是他最松弛灵动的油画，也无法充分传递出那种独特的中国品质。"[29]

作于 1980 年的水墨作品《孔林》（图 4-22）显然与前一年的《乐山大佛》迥然

4-22

孔林 吴冠中 纸本水墨 1980 年

27. 邹跃进：《新中国美术史 1949—2000》，湖南美术出版社，2002，第 187 页。
28. 苏立文：《20 世纪中国艺术与艺术家》，陈卫和、钱岗南译，上海人民出版社，2013，第 361 页。
29. 苏立文：《20 世纪中国艺术与艺术家》，陈卫和、钱岗南译，上海人民出版社，2013，第 360 页。

不同，放弃了对具体对象的再现，吴冠中仅仅以它们来刺激点与线的动机，营造墨色的浓淡干湿：

> 古老的大树通体纹饰着斑痕、孔洞、断肢、墨线纵横交错便予人已经是密林的错觉，背景中虚墨表现的树群又凑上来，于是烘托出繁茂幽林之气氛。石马、翁仲处处有，是狮、是羊、它们的身段弧线受控于大树姿态的弧曲；站立的翁仲与直挺的墓碑强调了"林"之上升感。线与团块的扩散与浓缩、色的分布、焦墨与虚墨的相衬，都为了同一目标：力求画面华而朴，充实而统一，以表达孔林之深、幽、古。[30]

这一阶段的代表性作品要数《高昌遗址》（图 *4-23*）和《交河故城》（图 *4-24*）。*1981* 年，工艺美院在新疆开班，教师轮流前往授课。课余，吴冠中与刘永明结伴赴吐鲁番高昌交河遗址写生。废墟苍苍莽莽，断壁残垣间道路依稀，加之高温尘土，油画写生并不现实。吴冠中用结实的高丽纸，施以彩墨，先构建大局和关键的局部，再回宿舍从容调节。写生逼迫画家当机立断，默写则容得字斟句酌，但脱离对象也是常事，好在吴冠中已经谙熟此种游戏，更成全他玩味抽象美的自由。

两幅作品构图相类，除了前者远景中突起的红色山脉和后者飞鸟密布天宇。吴冠中本来也无意进行人文地理学的考辨，仅要呈现笼统的印象和两座历史的残骸。艺术家以板刷抹出色块，浓墨、淡墨、彩墨的多层渲染，挥洒的墨点，如粗粝的风沙反复落在废墟之上。与其说他在绘制作品，莫如说以内化的情感与逻辑来创造一个世界。

除了这种繁密，这一时期的形式探索还有一种极简的趋向，以作于 *1981* 年的《双燕》（图 *4-25*）为代表。吴冠中的眼光开始投向更具形式感的现代画家，甚至借鉴了蒙德里安的冷抽象，虽然他对后者的认知出自艺术家的感性：

> 《双燕》着力于平面分割，几何形组合，横向的长线及白色与纵向的短黑块之间形成强对照。蒙德里安画面的几何组合追求简约、单纯之美，但其情意

30. 吴冠中：《吴冠中画作诞生记》，人民美术出版社，2008，第 47 页。

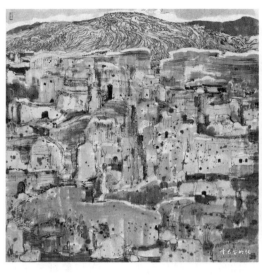

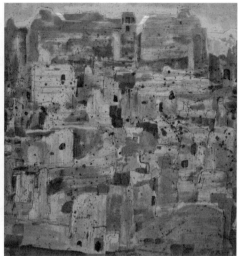

4–23

高昌遗址　吴冠中

纸本彩墨　1981 年

4–24

交河故城　吴冠中

纸本彩墨　1981 年

4–25

双燕　吴冠中　纸本水墨　1981 年

之透露过于含糊，甚至等于零。[31]

这种疏朗的构图，简练的黑白对比成为吴冠中在很长时间内的标志，国内一时模仿者众，连他自己也承认后面的部分作品仍属此画的延续：

> 横与直、黑与白的对比美在《双燕》中获得成功后，便成为长留我心头的艺术眼目。如 1988 年的《秋瑾故居》，再至 1996 年，作《忆江南》，只剩了几条横线与几个黑点，往事渐杳，双燕飞了，都属《双燕》的延伸。近乎抽象的几何构成，缠绵纠葛的情结风貌，其实都远源于具象形象的发挥。[32]

导演了机场壁画的洋洋大观，具象与抽象、写意与写实、装饰与象征、夸张与变形诸多美学风格的倡导者张仃 80 年代初期的文章也为现代艺术做了铺垫。1979 年，中央美术学院创办《世界美术》。创刊号中，邵大箴在《西方现代美术流派简介》中普及了"新印象派""后期印象派""象征主义""野兽派""立体派""未来派""表现主义"等概念。80 年代前后，国外艺术讯息大量涌入，高质量的原作也进入国人视野。1983 年，法国总统访问中国，带来了三十多张毕加索的原作。虽然有邵大箴等人的理论准备，毕加索的"和平鸽"家喻户晓，但较为全面系统地理解毕加索，不光对于普通民众、就连艺术界也有一定难度。张仃与毕加索有过一面之交，又最早从毕加索艺术中吸取营养，这都使张仃成为当时国内诠释毕加索艺术的最佳人选。张仃的文章，同样出自艺术家的感性，并且流露出对青春的追忆：

> 他的艺术热情像高温的熔炉，把希腊罗马艺术中的精华，都熔解到自己的艺术之中，如代表作《海滩上的两个裸女》《母与子》等。同时，他深入研究安格尔的素描，创作了毕加索的线描，他用这种方法，画了巴尔扎克《不可知的杰作》小说插图。

31. 吴冠中：《吴冠中画作诞生记》，人民美术出版社，2008，第 55 页。
32. 吴冠中：《吴冠中画作诞生记》，人民美术出版社，2008，第 55 页。

毕加索的热情，熔化了最难熔化的"艺术矿石"，他接受了塞尚的原则。但只靠理性分析物体，把自然形态分解再组织，是达不到立体主义的，而毕加索他是用白热化的高温，熔解了自然形态而后再创造。不论立体主义在美术史上是如何评价，这的确是造型艺术的一次伟大经历，不只是对毕加索本人，而且是对20世纪的艺术，都有了深远的影响。[33]

除了偶尔的戏笔，张仃此后的创作却再也没有回归到五六十年代的变形游戏中。70年代末期的焦墨写生，越来越把他引向传统和另一层意义上的抽象——与吴冠中借由水墨涉入现代语境截然不同，张仃追求的形式美和抽象美是笔墨层次的，不是画面的最终效果，而是每次落笔的情感体验。壁画上纵横捭阖带来的快感，使张仃如老骥伏枥，犹有千里之志。这一阶段，在壮游桂林、四川、江西、新疆后，常以写生小稿总成大卷，以1981年的《巨木赞》（图4-26）为代表。卷末长跋，与画意相表里：

一七二四年大地震毁城，古木亦罹难，有拔地而出，有断裂为二，枝干触地而复生。经数百年风沙雨雪，尚余数十株，高五六丈，腰十余围，或俯或仰，扭曲变形，折钗股，屋漏痕，旷远绵邈，岩岫杳冥，既不堪为栋梁，亦不能制舟车，其状如狮如象，如龙如虎，如金刚，如厉鬼，如问天屈子，如乌江霸王，如上甘岭英雄，如珍宝岛烈士，吾徘徊终日，不能离去。夜宿牧场，次日再访，适遇秋雨，怅怅而返，但巨木幽灵，绕我不去……想巨木受日月之精华，得天

4-26

巨木赞　张仃
纸本水墨　1981年

33. 王鲁湘主编《张仃画室：它山文存》，河北教育出版社，2005，第74页。

地之正气，因生命之渴求，不屈不挠，或死而复生，或再抽新条。风雷激荡，沧海桑田，念天地之悠悠，实为中华大地之罕物，民族精神之象征。太史公为豪杰立传，吾为巨木传神，人画松柏以自况，吾为杨柳竖丰碑，使千载寂寞，披图可鉴。[34]

　　对照 *70* 年代惯常采用的册页小景，入 *80* 年代，张仃以大幅面写大格局，这一跨越，以物质的宽裕和行动的自由为基础，而归结于心境的旷达，按王鲁湘对张仃性格中"本我"与"超我"对立与超越的诠释，这一时期的张仃，无需再为外在规范压抑。《巨木赞》就是张仃的夫子自道，历劫不死，壮心犹存。

　　自庞薰琹和张光宇开始，工艺美院的艺术家便形成拥有两支笔（一支画笔，一支文笔）的传统。机场壁画竣工后，袁运甫在题为《壁画实践散论》的长文中回顾了机场壁画创作始末，着重从装饰性的角度予以总结：

　　　　装饰性的壁画不受特定时间、空间、地点的"三一律"的限制，要善于采用综合、归纳、概括的手法，是多元体的统一，不同时间、空间、地点的物象、情节、环境可以有机地处理在一个画面中。因为壁画构图幅面巨大，因此应当考虑到观众从各个不同角度观赏画面的视觉效果，这就是所谓的散点透视、观念性的透视，不必集中于一个消失点。在山水壁画构图时，如同立足峰巅，居高临下，四面八方，千山万壑尽收眼底，写所谓千里之遥于咫尺之间，置万物于脚下之宏大气概……

　　　　装饰性的构图特别重要的是画面有明确的构成关系，画面越大，越要画小构图，甚至如火柴盒这么大的小构图，因为越小越精致明确，没有琐碎的余地了，当然这指的是基本形、构成线。待大形确定之后，再去丰富细节、精致局部。这样做是合乎逻辑的……

　　　　装饰性的壁画色彩不以光源色为标准，不受三度空间色彩表现法的限制，它是自然色彩与理想色彩的巧妙结合。壁画的色调对建筑几乎具有笼罩性，对室内的影响极大，壁画的整体色调处理，是表达壁画情感的重要手段。因此决

34.清华大学张仃艺术研究中心编《张仃追思文集》，清华大学出版社，2011，第 95 页。

定待定壁画色彩的条件应当是画面、建筑环境、观众心理的综合效果。[35]

同一篇文章中，袁运甫也将矛头指向美术界的单一思维：

在探讨壁画民族化和现代化问题时，比较难弄清楚的问题是对现代艺术和传统艺术的抽象形式的认识。其实在我国传统艺术的优秀作品中，抽象与具象、装饰与写实、情与景这些对立的方面总是极为巧妙地互相补充、寓于一体的。问题在于多少年来我们几乎忽视了对于这种种艺术规律的分析，在文艺理论中实质是把文学理论代替了艺术形式的探讨。在过去的艺术教育中，19世纪学院派和俄罗斯素描教学体系基本上是统盖全国的。在美术史的论著方面，对中国传统壁画、绘画、雕塑、工艺美术、建筑自成体系的强烈装饰风格基本上没有承认或是无视的。几百年来以区别绘画风格、手法为分野的"南北宗"之说，尤其是董其昌崇南贬北之轮，影响甚为深远，理想主义的金碧辉煌的传统重彩画几乎后继乏人。在美学研究和社会美育宣传方面，多少年来是谈虎色变，禁区森严，搞美术的不敢谈美，艺术形式的重大创造意义和美感价值被严重忽视。[36]

与吴冠中的形式美理论相近，只是立足于壁画之实践的具体而微，反倒不如后者影响巨大。但以两人的长期交往，志趣相近，这篇文章显然也是对吴冠中理论的呼应与支持。袁运甫在 *80* 年代的纸上作品，不管是重彩、水粉、还是白描都可被视为这一理论的延伸，显然，袁运甫并不将自己局限在壁画家的身份中，他也明白张光宇的大美术观，"不挂牌子，不固定语言"是确立一个艺术家格局与境界的关键。

70 年代末，袁运甫便已经开始大量创作彩墨作品。工细者近于宋代院画的端丽和雅致，代表作品有《玉兰花开》、《奉节黄桷树》和《唐榆夜色》（图 *4-27*）。尤其后者，极富诗意。袁运甫本以榆树为主题，写生自傍午入夜，恰逢明月清晖，于是溶溶月色透过树叶，停于墙头，院门未闭，似在等候夜归人。这类作品，可

35. 中国美术家协会壁画艺术委员会：《中国壁画：清华大学美术学院卷》，江苏凤凰美术出版社，2015，第 32 页。
36. 中国美术家协会壁画艺术委员会：《中国壁画：清华大学美术学院卷》，江苏凤凰美术出版社，2015，第 31 页。

4-27

唐榆夜色　袁运甫　纸本彩墨　1979 年

以清晰看出与《巴山蜀水》的关联，袁运甫将壁画中的中国味道浓缩于更加传统的笔墨和宣纸上，反复地渲染，使用弹墨和积墨，一来应物象形，二来这些技法呈现出的质感之美，又别是一重境界。

不管批评家还是画家，不管是前辈、同侪还是晚生，大家一致认可袁运甫的广采博收。80年代正是他吸收力强大，创作力健旺的一段时期，他从院体画、文人画、民间壁画和民俗美术获得灵感，对西方自印象派到现代艺术也并不陌生，从而形成其艺术风貌的不同侧面，而强大的自制力和向心力又使这些不同面向、不同形式的艺术打上属于袁运甫的独特印记。

这一阶段，袁运甫涉猎的领域计有：国画、壁画、油画、水粉画、纤维艺术、书籍装帧。他以通达的心态和高度，使这些领域非但没有成为分割艺术的藩篱，反倒出入无碍，拓展其宽度，亦不停留于表面，而是各有纵深。

机场壁画后，祝大年的作品中出现了新的趣味：其一，局部构图，空气感逐渐增强；其二，整体来看，画面的色调由偏冷渐趋丰富。第一个特点在作于1980年的《黄山云气》（图4-28）中较为明显。这件作品，缘起于长江写生时的黄山之行，应是根据钢笔素描稿的创作，但祝大年罕见地没有采取全景旷观的模式写大场面，而是以摄影的目光截取山峰的一段，呈现变幻的云雾。

几乎是祝大年重彩画中最暗淡的一幅——《紫金山天文台》的夜景中也不乏朗月和灯火——仿佛面对夜色未褪的山麓，晨曦未破出云层，一切皆在恍惚的青色里，山巅云气浮动，定睛才可渐次辨出树丛、屋舍、阶梯、公路、汽车，祝大年或许有意识地跳出装饰的趣味，尝试一种近乎自然主义的真实和随机。越是适应这片昏暗的色调，越能从中看到丰富的细节。对祝大年而言，细节的处理犹如本能，层次与节奏，大统一中的小跳跃依然可在审读中慢慢浮现，只是这一次，

他将细节深埋于一瞥的印象之下，更堪玩味。

无论是与张仃、吴冠中，还是袁运甫比较，祝大年自甘艺术的边缘地位。工艺美院的艺术家中，唯他极少有文字传世。出于谨慎或是极度的自尊，祝大年总是愿意将自己藏身作品之后，宁可以艺术而非艺术家示人。与五六十年代大胆将现代雕塑和绘画引入陶瓷创作不同，转入壁画系后，祝大年直取纵深，不及其他。*80*年代的艺术潮流中，祝大年不评断、不介入，他依凭的艺术资源在二十年前似乎便已齐备，只需一次又一次复归内心，任其自然而缓慢地生长。

*1986*年根据李村画稿整理而成的创作正是如此。《李村枣树》和《李村秋实》（图*4-29*）画面温煦平易。无所谓装饰趣味，无所谓布局的新意，更无意回应艺术的潮流。红枣、黄叶、院中鸡群意态闲闲，农民在屋顶晒麦。秋色之美，秋之成熟安乐，像是对应了祝大年越来越平和的心境。

俞致贞的花鸟画，此时已高度成熟。*60*年代在主题上的拓展，使她应物象形更趋自由，她的写生，由物理、物态及于物情。物理是指花鸟的生长结构；物态是指花鸟的基本形和运动状态；物情则是指花鸟的生活习惯、性情。花鸟画家，先是一个严谨的观察者：

> 例如牡丹、芍药很相似，但一个是木本，一个是草本；而同是攀缘生长的藤萝、凌霄是木本，牵牛、黄瓜则是草本。再比如，花有不同的花序、花冠及花蕊。她曾详细地比较过梅、杏、桃、梨、樱花、海棠这几种同是五瓣花的造型结构之异同。指出梅花瓣圆而平，杏花瓣肥而兜，桃花瓣尖长，海棠花瓣如舌状，樱花瓣尖端有缺口……[37]

俞致贞的高明处，除象形之外，首先在勾线。她书法用瘦金体，硬瘦劲挺，以此入画，以劲为骨，以变为姿：

> 如勾一般薄嫩的花、叶都是用细笔中锋，而勾皴树、石、地坡时则中侧锋并用；在勾枝干和竹子的节时用笔要有顿挫；按照质感的不同，勾树石时用笔方硬，

37. 金鸿钧：《论俞致贞先生在工笔花鸟画创作上的艺术成就》，《美术》2016 年第 2 期。

4–29

李村秋实　祝大年　工笔重彩　1986年

勾花卉时则用笔圆柔；勾鸟的嘴部、足尖用笔锋利而实在，勾鸟的羽毛则要柔细且虚入虚出；勾前面的物象用笔要连，勾后边的物象则用笔要断；勾花瓣、叶片的主脉用线要挺直，勾花叶边线则有顿挫、方圆、曲折、连断的变化；勾叶子尖端三条线时，近边实，远边虚；勾叶尖部收笔时有勒、有放、有俯、有仰，有诸多变化。[38]

调和画面的色彩，是工艺美院在装饰绘画中的重点，俞致贞虽然不取换色的方式，但注重色彩的搭配，则属一致。金鸿钧总结其用色，有以下方面：常用黑、白、金、银等中性色与其他色彩映衬调和；以红色花卉为主时，色彩控制在冷色调中，用浅粉、曙红、桃红、紫红；画鲜明色彩的鸟、蝶时，多搭配白色或淡雅的花；重彩朱砂荷花时，以金色调和朱砂、石绿、石青间的冷暖关系；渲染时继承传统规律，也追求真实性和生动性，以赭绿加染白色花卉，以赭石和胭脂分染黄色花卉；注重花卉的"活色"，花瓣、叶子的初开、盛放、凋谢颜色不同，正反不同，根尖不同，多用接染、点染的手法[39]。俞致贞的探索专业、深入，在工艺美院的群体中，节奏最平稳，也最具延续性。

38. 金鸿钧：《论俞致贞先生在工笔花鸟画创作上的艺术成就》，《美术》2016 年第 2 期。
39. 金鸿钧：《论俞致贞先生在工笔花鸟画创作上的艺术成就》，《美术》2016 年第 2 期。

青年艺术家团体

王怀庆与"同代人"

与成熟一代的中老年艺术家相比，年轻人在艺术语言和意图两方面均显示出活力。组建艺术团体，成为一种新的潮流。工艺美院的年轻艺术家参加的团体，以王怀庆的"同代人"最知名。这个多数由未能继续深造的中央美院附中学生组成的艺术团体，"文革"中仍然保持着对西方艺术的关注。80年代后，他们有的进入了不同的艺术院校，就此分开，但长期的友谊和共同艺术追求，使他们觉得有必要以展览的形式回顾这段记忆。1980年7月16日，在已经成为祝大年研究生的王怀庆和同学筹划的"同代人画展"在中国美术馆开幕。王怀庆送展了包括油画《伯乐像》《初雪》在内的八幅作品。

参与当时各艺术团体，工艺美院的学生不如中央美院那么活跃。王怀庆的中央美院基因，以及"同代人"朋友圈中的互相影响，在这一阶段属显性因素。70年代，王怀庆以一系列插图作品初露锋芒。他引人注意的第一张油画作品是《伯乐像》（图4-30），画面的分割构成和大胆的金色都令人联想起克里姆特。在平面

4–30
伯乐像
王怀庆
布面油画
1980年

化的手法里，王怀庆还是显示了他的扎实的造型功底，无论是嶙峋的千里马，还是苍颜白发的伯乐，都刻画得相当深入。当然，这幅作品引起的反响并不仅仅来自技术层面——借用中国画的造型观念，试图离开传统油画的"光影"手段，寻找融合东西方艺术的独特的油画语言——而是他对新中国成立后历经多次运动的知识分子命运的关注：

> 当时，我国知识分子从"人"的概念上，刚刚得到一点表层的"价值肯定"，
> 作为其中的一员，回首走过的历程与心路，艰辛、险恶、悲壮与愤恨！

激发他创作灵感的知识分子中，想必也少不了研究生导师祝大年。多年后在纪念老师的文章中，王怀庆语气沉郁，"'寡言少语''小心谨慎'——这是我们常常见到，一种被'改造好'的一代老知识分子的典型表情与生命状态。每每看着我的导师，心里有种说不出的酸楚"[40]。*1981*年，"同代人油画展"巡回杭州、

40. 王怀庆：《香如故：记祝大年先生》，载祝重寿、李大钧主编《祝大年绘画作品集》，河北教育出版社，2011，第14页。

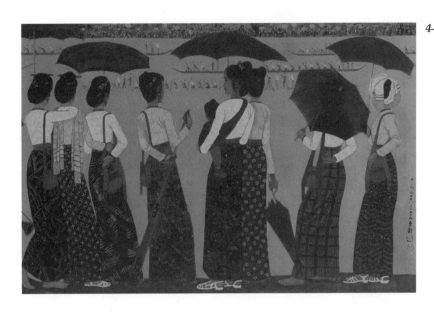

徐州、唐山等地，王怀庆也从工艺美术学院毕业，获硕士学位。

云南团体

与"同代人"相比，包括"云南画派"在内的云南团体则显示了更纯粹的工艺美院绘画基因。从张仃第一次带学生采风起，云南便成为工艺美术学院取之不竭的创作渊薮。那里既有丰富的自然资源，也有丰富的人文环境，各种少数民族与日常视觉拉开距离，成为装饰绘画天然可以发掘的素材基地。以下的艺术家，或者短暂采风于云南，或者毕业后定居云南，前后衔接，互相影响，均创作出云南题材的代表作品，因此可以被归入云南团体之中。

初次以云南题材引发关注的是乔十光。乔十光是河北人，工艺美院壁画系最早的学生之一。本科毕业后，他随雷圭元在福州进行了为期一年半的漆艺学习。"文革"中，乔十光的作品《韶山》《延安》《北京》《井冈山时期的毛泽东肖像》，虽也有画家的个人烙印，但都更像是政治任务。直到1978年的《泼水节》（图4-31），他借鉴了祝大年的图式，是艺术家回归形式美的第一次成功尝试：

画家选取了几个妇女的背影作（做）前景，把沸腾的人群及龙舟竞渡的激烈场面作为背景，画中人在观景，画外人在观画中人。近岸、对岸、龙舟都被处理成了水平的，几个妇女的身影则是直立的，并注意了她们之间的聚散变化，相互对应以及高低错落。这种水平与垂直、经与纬交织的结构，看似自然，实则是刻意安排的。在工艺上，综合运用蛋壳镶嵌表现傣女的白衣，螺钿镶嵌表现筒裙上的图案，银箔罩漆再研磨的方法表现绮丽的衣裙，水面则以泥银彩绘，整体效果明丽华贵，似有唐风。

这件作品为乔十光赢得了第五届全国美术作品展的二等奖，确立了他个人的地位，也预热了机场壁画中及其后的一批云南题材。这一时期，乔十光也有大量藏族、傣族、佤族题材之作，他利用漆画的特殊质感，强调画面的色块分割、黑白对比，尤重线条在画面之中的表现力。换言之，如果去除漆画的特殊效果，乔十光的作品仍是装饰绘画中的佳品。

在张光宇的感召下，丁绍光放弃了浙江美术学院油画系的保送机会，投入中央工艺美院的怀抱。一来受张光宇云南题材插画、张仃云南写生作品的影响，二来相较于内地政治斗争、饥馑，云南尤其是西双版纳，不啻世外桃源。1962年毕业后，丁绍光远赴边陲，在云南艺术学院执教了十八年。

落脚于此，不仅塑造了个人的艺术风格，更因为丁绍光的热切推荐、联络成全，云南成为汇聚一众画家的乐土。受丁绍光邀约，与工艺美院相关，先后来此采风

4–32
丁绍光 壁画 1979年
美丽、丰富、神奇的西双版纳（局部）

的便有祝大年、袁运甫、袁运生，更有刘巨德夫妇分别入职云南美术出版社和云南艺术学院。不夸张地说，小到开启公共艺术长盛不衰的一类题材宝库，大至玉成工艺美院装饰风格，居间之功，丁绍光受之无愧。

作为画家，丁绍光将对毕加索、马蒂斯、莫迪里阿尼以及庞薰琹、张光宇、张仃的热爱展现在西双版纳的葱郁中，并熔炼出独特的绘画语言。*1979*年机场壁画热潮未退，丁绍光也获得了为北京人民大会堂云南厅制作大型壁画的委托。相较于偶来采风的艺术家，他对西双版纳的了解与感情无疑更深，这份委托正是厚积薄发的最好机会。题为《美丽、丰富、神奇的西双版纳》（图*4-32*）的壁画中，丁绍光取传统壁画的富丽，也有欧洲现代绘画的出乎意表。袁运甫赞誉"前进中的中国青年画展"作品有设计感时，虽处边陲的丁绍光便以一己之敏锐感知潮流。《美丽、丰富、神奇的西双版纳》中，丁绍光一反传统构图的手段，将空间压缩，树木、藤萝、吊脚楼、白鹤全部麇集于平面中，密不透风；所有的造型，服从于点线面的构成，以求面的分明、线的挺拔、点的旖旎；赋色与其是照应真实，不如说源自心理层面，大面积的蓝紫色，边缘若有荧光，呈现自然的原始，指向远古神秘的渊薮。这些设计，是对每种规矩的刻意反对，已属不易；以种种反对辐辏新的局面，形成新的视觉效果，仍能切中肯綮，更是难上加难。

丁绍光的用线，得益于在云南累积的白描[41]。无论是袁运甫、袁运生兄弟，还是肖惠祥，都是从南方少数民族中发展出自己的线条魅力。丁绍光更纤细入微，缘于他扎根此处。堪称代表作的几幅白描（图*4-33*），线条平顺，属于游丝描一类，

41.1979年，丁绍光出版了《西双版纳白描写生集》。

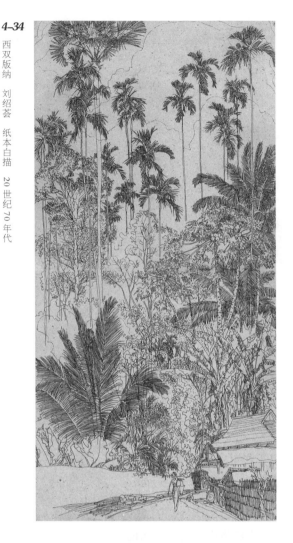

丁绍光将线条本身的曲折简化，注重线的组合，形成大面积的画面趣味。

无论前辈或同侪，工艺美院画家中少有用色如丁绍光大胆者。大抵因北方苍黄、南方青绿，丁绍光久居云南，昆明的光线耀目，西双版纳雨林的青翠欲滴，都培养了他的用色习惯。他极其懂得如何使颜色具备光芒感，有如胶卷的底片。丁绍光也特别注意吸取传统工艺美术中如商周青铜、汉代漆器、寺观壁画的色彩法则，无疑得缘于工艺美院时期的学习经验。*1980*年，丁绍光远赴美国。

投身云南的还有更年轻的工艺美院毕业生刘绍荟。他接受了"毕加索加城隍庙"的大美术观，向民间、民族本土探索中国画之源。云南的自然风光，符合艺术家对域外的想象，也激励年轻人在孤独中实践凡·高精神。刘绍荟深入偏僻的傣家村寨，远涉茂密的原始丛林，被大自然的神奇和神圣彻底俘获。他坦承："天天置身于大自然的环抱之中，宛如隔绝尘世，似有一种超凡脱俗的圣洁之心，只与天地、植物和绿色同在。"

涉足云南的艺术家，无论是采风者还是植根者，都首选线描为表现手法。除了跋涉丛林时简便起见，线条几乎是他们面对这片自然的本能反应。唯有白描这种最简易朴实的手法，才能最大限度地释放艺术家的能量，而且在创作中，似乎也只有以白描为起点才能为艺术语言的提炼和升华提供最多空间。刘绍荟的白描（图*4-34*）与丁绍光、袁运生有相似处，同样压缩空间，重疏密布局，不同处在于，刘绍荟予线条本身更多活力，长短并举，曲直相生，粗中有细，别开一番生面。

相较于丁绍光的神秘、袁运生的富丽，刘绍荟*80*年代的重彩作品呈现出勃勃

野性。（图 4-35）他的画面，除了大胆的用色，更以扭曲、方硬的笔触逸出装饰和唯美之外，几近野兽派的趣味，兼有苏丁的神经质和莫迪里阿尼的冷峻。子仁对艺术家这一阶段的作品如是评价：

> 刘绍荟的现代重彩艺术是在 70 年代末至 80 年代前期的历史条件允许下，从力图融通中西艺术的思考原点开始起步的。其画面的基础结构是在宣纸上用水墨钩（勾）勒线条，并一直延续下来，保证了现代重彩利用中国画最低限度的技术性范式，也在绘画语言的意义上确立了视觉凝重的基调。在此基础上，他充分运用水粉颜料来展现他所理解的中国民间美术、少数民族艺术和古代匠作艺术的主要特点，即绚烂的色相和活泼的生机。这些因素在其早期作品的设色方式和流动的线条中可以看到，形成了较强的平面性和符号性，以此体现出现代重彩艺术在整个 80 年代的主要探索方向，并区别于此前和当时画坛上以写实为主流的面貌。但是，这些因素主要还不是在中国文化造就的造型方式和表达模式中得到运用的，而是在西方文化造就的素描造型与色彩观念的框架中被借用，这种属性最突出地表现在《召树屯》插图中装饰性人物形象上。[42]

4–35
我的西双版纳　刘绍荟　纸本重彩　20 世纪 80 年代

42. 子仁：《巨子的回眸——论中国现代重彩艺术家刘绍荟的艺术成就与晚年变法》，《美术观察》2010 年第 10 期。

刘绍荟供职的云南艺术出版社成为他推介云南艺术和现代重彩艺术的平台，他先后为袁运生、丁绍光出版了白描画集和重彩画挂历，影响辐射全国。乘此潮流，*1981* 年中国美术馆展出了他和蒋铁峰、何能等人的《云南十人画展》，将高丽纸上的现代重彩绘画，以全新的艺术视觉和强烈的色彩展现在观众面前。这批作品，是工艺美术学院典型绘画风格的一次延伸，将唯美主义推向极致 [43]。

43. 邹跃进：《新中国美术史 1949—2000 》，湖南美术出版社，2002，第 182 页。

多元的时代：
1985 年—1999 年的
工艺美院绘画

公共绘画的不同面向

新思潮

复出担任副院长以来，庞薰琹的精力多放在工艺美术教学、历代装饰美术整理的工作上，远离艺术界的各种潮流。他逝世的 *1985* 年，以"前进中的中国青年美术作品展"为起点，美术界为各种新思潮的迸发提供了温床。评委之一的袁运甫为这次展览呈现出的新风貌感到振奋：

> 从这些青年人的作品中，真正感到了中国艺术的发展正在从一个面孔走向多元，各种艺术风格的追求开始拉大距离，并形成自己独特的面貌，看了这些作品由衷地感受到百花齐放的艺术春天到了。[1]

袁运甫关注到"青年画家们十分普遍地在创作过程中，重视了'设计意识'

1. 袁运甫：《评画印象记——谈"前进中的中国青年美展"》，《美术》1985 年第 7 期。

这一观念的作用"[2]。这种设计意识，显然与以中央美院为代表的主题创作构图方式不同，采取了平面感、拼贴性、反空间等手法。虽然不能直接归诸机场壁画和工艺美院的绘画传统，但从画面的构建看，也不能否认来自这些二手经验的可能。不过，艺术的多元化超越了绘画，也超出了他的想象。1985 年到 1986 年间，中国的年轻艺术家们意识到以团体的方式发表意见更容易获得关注，当然，他们选择的艺术语言，在官方对此没有任何常识性了解的前提下，不可能获得正式的展览机会，组成团体，自筹经费是他们展出作品的唯一方式。按吕澎的统计，1982 年到 1986 年，"全国各地一共成立了 79 个青年艺术团体，分布于中国的 23 个省、直辖市、自治区，举办了 97 次艺术活动"[3]。

比较有趣的现象是，这一阶段，这些引人注目的团体出现在北京的并不多。似乎在引领风气之后，北京的年轻艺术家此刻已经不再急于发表意见，而是要静观其变。北京的艺术院校学生，不论是中央美院还是工艺美院，本来就以扎实的基础训练、全面的素养和超前的眼界雄视全国，这种自信使他们不愿做昙花一现的弄潮者，而是期待着在沉默中积淀，以总结者的身份最后陈辞。

1985 年 11 月，正在进行全球巡回展的劳申伯格将拼贴作品带到中国展出。这是美国近五十年来当代艺术第一次与中国观众直面接触。他的"美国现代破烂集锦"挂满中国美术馆三间大厅，给中国艺术界带来强烈冲击。张仃的现代艺术趣味止于毕加索，但他以对艺术潮流的敏锐度和宽容心，力邀劳申伯格前往工艺美院举办讲座。这是劳氏在中国高校的唯一讲座。

> 以同样勇敢的精神提倡改革的《中国美术报》的评论家，称赞罗伯特·劳申伯为中国的艺术家"打开了一扇观察中国外部世界的窗户，使人们去了解世界和现代西方艺术"。他们呼吁中国要宽容，不要用中国人习惯了的观点去看事物。有人写道，劳申伯"打破了某些僵硬的法则，创造出一种新风格"；他使用普通的材料竟然如此地"缩短了艺术与生活的距离……艺术与非艺术之间

2. 袁运甫：《评画印象记——谈"前进中的中国青年美展"》，《美术》1985 年第 7 期。

3. 吕澎：《美术的故事：从晚清到今天》，广西师范大学出版社，2015，第 365 页。

的界线正变得模糊起来"。[4]

工艺美院的学生中，不乏以更新锐的方式介入现代艺术活动的最新一代。四年之后，中国美术馆举行的"中国现代艺术大展"上，张念表演了《孵蛋》。进入90年代，张大力的街头涂鸦"对话"也颇具影响力。这种背景下，工艺美院的绘画仍然不疾不徐，平稳向前。

壁画

机场壁画之后，形式美（部分学者定义为"唯美主义"[5]）的绘画风格迅速扩散，城市建设的铺展，令席卷全国的壁画热潮到来。工艺美院的艺术家，当然是各种壁画项目的生力军，几乎所有参与机场壁画的艺术家都获得了项目。

1984年，66岁的张仃卸下工艺美院院长之职。这一刻起，他获得了自50年代以来便梦寐以求的身份，做一个职业艺术家。他在地上打了个滚，如获新生。不久，张仃接手了艺术生涯中幅面最大的两铺壁画，为北京地铁西直门站两侧墙面绘制《燕山长城图》和《大江东去图》。

一年之前，张仃已经为北京长城饭店设计了《长城万里图》。设计稿中，他将"'山水写照'与'地理重构'的方法相结合，将传统的皴法笔墨与超现实的全景表现相结合，形成一种完全现代的表现手法"[6]。《燕山长城图》是这一思路的扩充，名为壁画，实则是他焦墨长卷的集大成者。作品全在高丽纸上完成，只是最后装裱时将画面裁为小块，用环氧树脂封起来，粘在装饰石版上。纸面上的阅历和控制力，使张仃可以将焦墨的丰厚之美尽现于纪念碑式的大型作品中。无需再唤起那个装饰家的张仃来定题、布局、赋色，只需凭借国画家张仃的单纯和器局，便可返璞归真，素以为绚。这种选择，与他在同一时期中纸本绘画中放弃"毕加索加城隍庙"的方式是一致的。

4. 苏立文：《20世纪中国艺术与艺术家》，陈卫和、钱岗南译，上海人民出版社，2013，第415页。

5. 邹跃进：《新中国美术史1949—2000》，湖南美术出版社，2002，第177—178页。

6. 许平：《时代的经典，永恒的丰碑——张仃先生主创〈长城万里图〉大型彩锦绣壁画往事追忆》，《艺术教育》2016年第12期。

《燕山长城图》（图 5-1）是张仃北方写生的一次总结。自 70 年代下放李村、隐居香山、初访十渡、行走井陉……张仃的每一次注视与落笔，都是北宗山水美学的一次验证，而且，发微抉隐，郁郁苍苍，多有前人未到处。新膺重任，张仃仍然以写生为起点，带领姜宝林、龙瑞、蒋正鸿、赵准旺、王镛、陈平、赵卫沿长城一线采风、写生、收集资料。时值夏天，骄阳如焚，对已届古稀的张仃来说，辛苦可想而知。他们收集到了长城的第一手资料，包括山海关、居庸关的建筑结构，北京郊区燕山长城的走势和山脉的形态，具有地域特征的冈阜坡陀，以至草木、物候、民居，等等。

　　具体制作时，张仃与赵准旺分别勾出草图，定稿后，张仃作一细部为笔墨样本，数位助手以此铺展全局，笔法基本统一，又各逞所长，龙瑞画山石，姜宝林画林木，王镛画建筑，保证山水画通幅风格一致，复以个人魅力为之增色。《大江东去图》属水墨画风，由龙瑞、姜宝林主笔。历时三个月，两幅巨作始成，张仃援笔题记：

　　《大江东去图》："长江源于青藏高原，经过通天河、金沙江入川，过三峡达葛洲坝东流入海。斯图高三公尺，长七十公尺。作者：龙瑞、姜宝林、蒋正鸿、王镛、赵准旺、赵卫、它山。一九八四年国庆卅五周年前夕于北京西山。张仃题并记。"

　　《燕山长城图》："燕山长城为明代所筑，西起八达岭、居庸关，越云蒙山，经密云水库、古北口、喜峰口、义院口至山海关，东临碣石，直奔沧海。斯图高三公尺，长七十公尺。作者：姜宝林、赵准旺、王镛、蒋正鸿、龙瑞、赵卫、

5-1
燕山长城图　张仃
焦墨壁画　1984年

它山、陈平。甲子年秋在'爱我中华，修我长城'热潮中以焦墨写于首都。"[7]

两铺巨制，前不见古人。纯粹以山水为壁画，除了吴道子与李思训的大同殿故事外，画史罕见，更少传世。这一作品，虽然因其公共性质仍被视为装饰艺术——张仃正是因其为国徽设计和机场壁画的主事者而获此重托——但张仃显然以此正式宣布向纯艺术家身份回归。

在此之前的 *1982* 年，袁运甫终于将完整的《长江万里图》呈现在建国饭店 *25* 米的壁面之上。这铺巨制，由 *20* 块立幅屏风式的画面拼镶组合，以五个相对独立的部分连接为长卷，自重庆到上海，分为"雾都三峡""平湖远眺""山林云海""钟山长虹""江南水乡"。（图 *5-2*）多年夙愿一朝实现，袁运甫的谈艺录中，保留了大量相关文字：

> 这幅作品采用中国传统的工笔重彩技法，表现了新的时代风貌，把长江两岸的代表性地区特色组织在画面之中，把具象与抽象的表现手法融合在一起，使画面有虚有实，旅游者观赏之后，使之有前往各地观光的兴致。
>
> 我认为作画写生，多注重画面构成综合能力的训练是十分重要的，尤其画壁画更是如此。面对千里江山，如果不用浪漫主义的手法是画不下去的，有人说要太阳月亮同时升起，要四季花卉一齐开放，这种装饰性的艺术处理在壁画创作中是必要的。常常是既合理又不合理，然而在画面中又都是令人可信的。我从源头和重庆一直画到出海与上海，真真假假，时隐时现，但这五个部分的

5-2
长江万里图（局部）
丙烯壁画 1982年 袁运甫

7. 据壁画题跋实录。

特点是不能重复的。人们说"江山如画"，这就是说画应超于自然，腾驾于自然吧。[8]

　　壁画的时代开始了。由机场壁画引领时风，沉淀为实用主义的美化环境，落实为服务人民，壁画不再具有殿堂之感。除了少数作品，大部分壁画形式语言上始终未能走出机场壁画的影子，而失去了机场壁画的集体效应和时代效应，即便新的突破也不易引人瞩目。这一阶段，壁画脱离纯粹绘画和平面的范畴，更趋复杂多元，材质亦不断拓展，成为与环境互动、与建筑相得益彰的公共艺术。作为国家倚重的壁画中坚，袁运甫接手完成的有：

　　重彩沥粉壁画《智慧之光》、蜡染壁画《家珍图》、陶瓷壁画《中国天文史》……漆壁画《江南水乡》、陶瓷壁画《山魂水魄》、不锈钢悬雕壁画《翔》、丝织壁画《宇宙光华》《东方文明》《胡姬园》、锻铜镀金浮雕壁画《祥和之都》、大理石镶嵌壁画《世界之巅》，以及大型外墙陶版镶嵌壁画《文明的飞越》、丙烯壁画《继往开来》《万里长城》，等等。[9]

　　其他工艺美院画家主持或参与的壁画项目主要有：

　　祝大年 1983 年为北京燕京饭店创作陶瓷壁画《松竹梅》；1984 年，为北京国际文化交流中心设计壁画《中国古代文化艺术成就》；1989 年，为北京航联饭店创作壁画《玉兰花开》，为日本横滨饭店创作壁画《漓江春色》。

　　权正环 1981 年为北京燕京饭店多功能厅创作《精卫填海》；1982 年为美国纽约中国文化中心创作丙烯壁画《牛郎织女》（与李化吉合作）；1983 年为哈尔滨天鹅饭店中餐厅创作釉上彩陶瓷壁画《后羿·嫦娥》；1984 年为北京中国剧院二楼门厅创作高温花釉陶瓷壁画《华夏之舞》（与李化吉、张虹合作）；1987 年为北京国家图书馆（原北京图书馆）大厅创作紫砂陶版壁画《源远流长》（与李化吉合作）。

8.中国美术家协会壁画艺术委员会：《中国壁画：清华大学美术学院卷》，江苏凤凰美术出版社，2015，第 23 页。
9.杜大恺：《水穷云起》，中国青年出版社，2011，第 126 页。

1985 年，卢德辉创作了壁画《文成公主进藏图》，陈列于西藏拉萨大剧院。1986 年，肖惠祥分别为银川火车站和北京崇文门文化馆创作了唐三彩壁画《天下黄河富宁夏》和《欢欢喜喜》，1987 年为河北石家庄火车站创作了唐三彩壁画《海底世界》。

年轻一代中，以杜大恺在壁画领域的作为最引人瞩目。1978 年，当时还是青岛贝雕工艺品厂美术设计师的杜大恺在袁运甫的引荐下，拜见了张仃，张仃对杜大恺的白描侍女印象极深。不久后工艺美院的首届研究生招生，杜大恺考入祝大年门下，入学后便作为袁运甫的助手，参与了机场壁画《巴山蜀水》的绘制工作。两年后他的毕业作品，是为北京燕京饭店创作重彩壁画《九歌图》。这是杜大恺首次独立完成的壁画作品，投入的心力、时间自不待言，可惜这件作品已在饭店的改造中损毁无存。

专注于手头工作，忠实于职业身份，是工艺美院一众画家的原则。杜大恺以盛年留校，不久又担任学院装饰艺术系副主任，学院承担的大型壁画，创作时他必是冲锋陷阵的先锋。1986 年至 1999 年，他或独立承担、或参与其间、或领衔创作的壁画有：

1986 年，为河北省图书馆创作无光釉陶版壁画《理想·意志·追求》；

1987 年，为山东泰安大酒店创作丙烯重彩壁画《悠悠五千年》，作品《理想·意志·追求》入选第七届全国美展，获铜奖；

1988 年，为南通港务大厅创作重彩壁画《江南情歌》；

1991 年，为西安皇城宾馆创作重彩壁画《唐宫佳丽》；

1995 年，为敦煌山庄创作重彩壁画《丝路英杰》，为北京西客站创作紫砂陶版壁画《中华锦绣》；

1997 年，为人民大会堂创作紫砂陶版壁画《中华颂》，为青岛东海路创作《世纪廊柱》；

1998 年，为青岛博物馆创作花岗岩浮雕壁画《生命礼赞》，为青岛人民大会堂创作纤维壁画《生命的乐章》；

1999 年，作为主稿之一，参与创作北京中华世纪坛壁画《中华千秋颂》，

为加拿大中国文化中心创作花岗岩浮雕壁画《孔子讲学图》。[10]

　　杜大恺有言，装饰艺术总是在特定的时空条件中存活，环境对装饰形式的选择不断把装饰艺术推向新的历史阶段。90 年代，壁画热潮虽然仍未止息，但在影响力上已经难以同 80 年代相持。屈从于甲方意志，建筑在公共空间中的绝对主导，使得壁画作品愈多，愈是泥沙俱下，此为其一；新艺术的竞发、更迭，与媒体、评论、市场频频联动，占据大众视野，公共艺术名为公共，却不免沦为一地之景观、一时之政绩，影响力日益式微，此其二；艺术家的综合能力与品位不若前辈，而壁画手段日趋多端，工艺日趋复杂，主事者无从把握每一环节，此其三；三者环环相扣，互为表里，壁画乃至公共艺术的水准下降，良有以也。

　　杜大恺身在局中，自然深有体会：

　　　　艺术的商品化趋势对于视壁画为神圣的正统的壁画艺术家则是真正的打击。墙的主人实质上也是壁画的主人，他有权力以现代社会商品流通过程中普遍承认的交换原则驾驭壁画和壁画艺术家，先前所强调过的壁画的永恒性会成为一种讽刺。作为大众艺术的壁画真正大众化了的时候，壁画艺术家会不会有一种失落感？会不会陷入叶公好龙的两难之中？[11]

　　大势如此，杜大恺领衔为西安皇城宾馆所作的重彩壁画《唐宫佳丽》尤其珍贵。皇城宾馆由《陕西日报》社与日本航空公司联合出资，日方邀请平山郁夫审核画稿。六月初稿完成，经三审，十月方得定稿。壁画分为四铺，表现宫中丽人的四季：寻芳、观荷、游猎、赏雪。虽然描绘的是盛世大唐，且是宫中佳丽，杜大恺却并不肆意铺张色彩，整幅画面近赭灰，红色稳而涩，绿色散而薄，倒是春桃、夏荷、良驹、瑞雪的白相对突出，在画中牵连构图，如梦似幻。

10. 选录自杜大恺：《杜大恺水墨作品集》，江苏美术出版社，2012，第 434—435 页。
11. 杜大恺：《艺术寻谈录》，山东文艺出版社，2003，第 54 页。

5-3

鲁迅小说插图集 范曾 1978年

插画／连环画／动画

谈论绘画的公共性时，连环画、插画因为尺幅小、传播快、过时亦快，容易被忽略。七八十年代，连环画极为盛行，既能填补各式娱乐缺席的空白，兼是最广泛的宣传，连环画的受众分布在各年龄段和社会阶层中。对艺术家来说，连环画是简单便捷的创作方式，一半是技痒无处施展的代替，一半是换取稿费谋生所必需。七八十年代，未涉猎连环画的中青年画家，几乎罕见。

虽然多年以来全国美展均设有连环画、年画专项奖，知名作品也层出不穷，但因为既小且俗，插画与连环画仍难具有进入美术史的资格。但在由张光宇奠定下连环画、插画、漫画传统的工艺美院，这既是装饰绘画教学中的重要部分，是实用绘画的另一战场，更是 80 年代以来，一批年轻艺术家的重要起点。

由南通同乡袁运甫引荐，1978 年调入工艺美院的范曾，出版了白描的《鲁迅小说插图集》（图 5-3）。这是主流意识形态的命题之作，范曾已经有意识地疏离了用水墨来表现光影和结构的手法，对五六十年代以来"国画革命"后的革命国画有所反思。"经过 1949 年以后开始的'改造中国画'，直至'文化大革命'，写实中国画在技法上获得了精湛的收获。"[12] 即便在蒋兆和、李斛等人的画中，

12. 吕澎：《美术的故事：从晚清到今天》，广西师范大学出版社，2015，第 407 页。

西式的素描也仅仅施于面部、手足，衣服仍以线条勾勒，大片渲染。回归白描时，衣履的处理几乎保留，即便如此，相较引入素描前的国画——因为加入了写生课程，而非一味临摹——对于人物结构、动态，优异者能掌握运用，举一反三，远远打破了旧

人物画的程式。《鲁迅小说插图集》中，范曾便将这一优点体现得非常充分。

　　介于传统人物线描和明清人物版画间，范曾在这套插画的构图上多有心思。他注重画中疏密，强调透视的准确，又能计白当黑，不为之所囿。虽然插画不等于严谨的国画，虽然仍有国画"工具主义"的余音，例如人物不脱脸谱化、动作不脱程式化的嫌疑，但插画上的尝试，预示了他的成熟风格。

　　工艺美院中，最知名的插画和连环画家是高燕。他 60 年代自学绘画，涉猎插画和连环画。80 年代，书籍装帧专业毕业后，进入创作的旺盛期，《茶花女》(图 5-4)、《灰姑娘》、《安徒生的童年》、《摩诃摩耶》、《红与黑》等一批脍炙人口的作品奠定了他在连环画界的重要地位。因为以西方题材为主，高燕一改五六十年代中国传统技法一枝独秀的局面，以突出的造型能力和黑白对比技法别开生面。

　　　　高燕的连环画作品最初使用婉转流畅的钢笔单线和粗犷的明暗皴擦技法，后来渐渐融入装饰效果。他笔下的人物，常常是深眼窝、高颧骨，用骨骼与关节突出形体。他最擅长运用简练而富于韵律感的线条来表现外国女性修长而窈窕的身材并渲染出绮丽、高贵、优雅的气息。在同时代的连环画家中，高燕在阐释西方古典美和贵族气质方面是最突出的一个，他塑造的大量绅士、淑女形象是理想化的，甚至是唯美的。[13]

13. 引自百度百科"高燕"词条。

另一册有影响力的连环画《红与黑》（图 5-5），是高燕与年轻画家吴冠英共同完成的。绘画风格仍是典型的高燕式——大面积的黑白对比、硬朗纵逸的线条、人物形象的趣味，对后者来说，这次合作更像一次学习。随后独立完成的《简爱》（图 5-6），则是吴冠英的一次试验。同样以简明的黑白构成画面，他选择以木炭的质感擦出中间调子，赋予画面朦胧的空气感，也正好应和了《简爱》里英国乡间的气息和淡淡的哀愁。吴冠英将这种情绪带到了据川端康成小说改编的连环画《古都》之中。黑白关系奠定了画面基调，人物、场景多用白描，线条精雅、略带颓废，另有一番东方意蕴。相比之下，较少受制于情节的插图更富有装饰性：

> 高燕的线条具有很强的表现力，在保证轮廓清晰直观的基础上，更不乏细节的点染。毛发的疏密、褶皱的顺逆、光线的明暗，都体现出线条组织结构的严密性和多样性。为了保证线条发挥最大效应，黑白色块都化整为零，分散使用。同时在分界线上垂直拉伸出状如毛刷的细密短线，替代了大面积的阴影过渡，避免了条块变化造成的生硬和杂乱，黑色块更加分散，画家在上述基础上借鉴了商业橱窗的布局和时装效果图的表现技法，突出了线条的华丽，装饰效果也更加明显。[14]

1982 年，杜大恺完成了彩色连环画《鲁班学艺》（图 5-7）。他将对古代人物画的理解全面展现在这一套作品中。线条取法赵孟頫，设色取钱选的清雅，关节处略施渲染。虽然是浅显的民间故事，但杜大恺仍然以严肃的创作视之，择其精要，辅佐叙事，重视每一幅图画，安排疏密、布置颜色、调试视角，使之形成独立的视觉逻辑。此后数年，他相继创作出版《花木兰》《女娲补天》《崂山道士》《愚公移山》等连环画三十余种。

1984 年，杜大恺接受人民美术出版社邀约，为印度神话史诗《罗摩衍那》绘制连环画。这部作品极富体量，整个故事粗略估算近三百册。杜大恺搜集大量资料，核对服饰、器物、风俗，并研读了波斯与印度的细密画传统，以之为风格参考。

14. 引自百度百科"高燕"词条。

5-5

红与黑　高燕、吴冠英
连环画　20 世纪 80 年代

5-6

简爱　吴冠英　连环画　20 世纪 80 年代

5-7

鲁班学艺　杜大恺　连环画　1982 年

遗憾的是，这一计划未能最终实现。

方寸间笔与纸的触感、墨与色的变化，形式的拘束和突破，这是连环画带给杜大恺近乎本能的愉悦，但他仍能跳出画家个体的趣味，审视连环画的社会价值，进而提出艺术的雅俗之辩：

> 一切所谓高级的文艺其远祖都是通俗文艺。这个事实至少在地球上的人类文明发展史中没有例外。所谓通俗只在于它联系着最广大的民众，包括那些由于历史的、社会的种种原因尚未能接受更高一级文化的人。即使在发达国家，这样的人也是多数。这且不说，就说那些已有能力或机会享受更高一级文化的幸运儿，也都曾经历过一个蒙昧的童年。正是通俗文艺营养了他们，为他们创造了获得享受高级文化的条件。在哺育人们智能的成长中，小人书不小，小人书也不低级。联想到现代艺术的发展，无论绘画、音乐、舞蹈、戏剧等，正从庶民阶层的文化中寻找生路，开发向日常化、生活化迈进的途径，对小人书的充分肯定就更有必要。文明从来是以多类型多层次的状态存在的，就人类的需求与影响人类的进步而言，很难一般地划分高级与低级。实际的情况是，处于不同类型不同层次状态下的艺术，分别充实着人类精神的不同侧面，结构成整体的文明现实。[15]

杜大恺在一众青年教师中的杰出才干，为他赢取了为上海美术电影制片厂设计动画片《白蛇传》的机会。规模之大，构想之丰美，据说胜过《大闹天宫》和《哪吒闹海》，可惜因为资金匮乏，不得已搁浅，否则，中国动画电影史上将多一佳篇，动画电影工业的发展之路也或许别开生面。

1983 年，留校不久的魏小明以《黑骏马》（图 *5-8*）为大众熟知。他使用宽幅画面呈现草原的辽阔，将地平线压低，甚至将背景全部舍弃，近乎剪影的人物造型体现出强烈的构成意识。使用木炭作画，魏小明展现的却是北方的粗砺，如苍凉悠远的蒙古长调。人物形象上，仍有高燕的影子，不过前者的唯美在《黑骏马》中凝结为一种深沉的忧伤。

15. 杜大恺：《艺术詈谈录》，山东文艺出版社，2003，第61—62页。

刘巨德最初引起注意，也是因为画连环画。*1984* 年，自敦煌采风归来的刘巨德接受了上海少年儿童出版社的约稿，创作了《夹子救鹿》（图 *5-9*），并获得了全国图书优秀绘画一等奖。这部作品旋即被上海美术电影制片厂导演特伟看中，翌年拍成动画片上映。与上海美术电影制片厂合作，在工艺美院历史上，这是第三次。继踵张光宇和张仃，刘巨德担纲美术设计的《夹子救鹿》同样反响不凡。

硕士毕业论文中，刘巨德提出了"适形造型"的概念。主角夹子形象不论正侧都出现符号化的双髻正是这一思路的体现，每幅画面的正负形（留白与图像）都暗示空间效果，打破本来方正的局面，是画家生发每一画面的起点：如圆形画面中树枝、树冠的穿插缠绕，也构成不规则的环状；横长构图中，则以树干、鹿腿、鸟雀形成长短错落的竖线。《夹子救鹿》取材于敦煌壁画，因此从人物造型及设计风格上均向壁画靠拢，有"人大于山"的稚拙，有古来秋狩图的温暖绚烂。不止于此，动画片的设计中，刘巨德还以水墨画的韵味发展出与情节相应的冷清、神秘。不同于《大闹天宫》《哪吒闹海》情节反差中饱含的张力，《夹子救鹿》始终节制的叙事，也许限制了美术设计的发挥，但刘巨德后来绘画艺术中的平和一路，正可以从此中窥见渊源。

"适形造型"极得张仃肯定，*1988* 年，刘巨德因此获得了为纪录片《河殇》绘制布景的机会。相较影片中激进的观点和批判精神，这些画面几乎无人注意，也未能保存，殊为憾事。张仃的推介，刘巨德、钟蜀珩的参与虽然不如同期现代艺术运动引人瞩目，但工艺美院在时代面前并不缺乏担当和判断力。

从大美术到纯美术

从"新中国画"到"新"中国画

无论是大型的壁画还是小型的连环画、插图，艺术家或多或少会受到赞助人、观众、读者和他们代表的时代趣味的影响，不能获得理想的创作状态。工艺美院的艺术家群体，从 80 年代中期开始，体现出由大美术向纯美术过渡的倾向。按照邹跃进为艺术家划出的辈分[16]来看，除了缺乏应对大型项目所需的心力与体力，尤其是步入晚境的画家，他们更在意个人作品尺寸间的周旋和深入，几乎回到了纯粹画家的状态。他们在纯绘画的领域中自由发展，步入了成熟期。

先是退出领导职位，后是退出公共绘画领域，张仃越来越倾向于做一个纯粹的画家[17]。1985 年，李小山发表《当代中国画之我见》，语出惊人："中国画已到

16. 邹跃进：《新中国美术史 1949—2000》，湖南美术出版社，2002，第 177—178 页。
17. 袁运甫回忆道，张仃常自语："当院长不可能当好画家，当画家不可能当好院长。"李兆忠主编《大家谈张仃》，紫禁城出版社，2009，第 75 页。

了穷途末路的时候。"直指国画为守旧之挡箭牌、创新之绊脚石。文中李小山论及国画现状时说："如果说，刘海粟、石鲁、朱屺瞻、林风眠等人更偏向于绘画的现代性方面（当然，现代绘画观点在他们的作品中还很少表现），那么，潘天寿、李可染的作品就包含着更多的理性成分，他们没有越出传统中国画轨道……可以说，潘天寿、李可染在中国画上的建树对后人所产生的影响，更多的是消极的影响。"[18] 国画再次面对冲击。不需像 50 年代承担政治风险，新与旧的争执依然需要站队。9 月，《美术思潮》杂志在湖北举行"中国画新作邀请展"，颇有剑走偏锋之作。全国范围内举行了一系列中国画讨论会，仅在中国画研究院，便分老年、中年、青年组开会，各逞辩舌，各有机锋。张仃少年前卫，中年作为新中国画的首倡者和实践者之一，与李可染、罗铭赴江南写生，开启了国画革命大幕，当然不惑于眼前的扰乱。80 年代的现代艺术潮流中，张仃已经不可能以年轻人的革命姿态介入新艺术的推介和尝试，但他深知思想自由的可贵，所以不做居高临下的批判和否定，只是保持沉默。

张仃进入焦墨领域，离不开黄宾虹的影响。香山存身的几年时间，剥夺了一切外在的创作可能，他只能回到绘画的原点，以枯笔残纸写照荒山、废寺、野溪、颓林。（图 5-10）吴冠中解读此阶段张仃的作品：

5-10

香山　张仃　纸本焦墨　20 世纪 70 年代

18. 吕澎：《美术的故事：从晚清到今天》，广西师范大学出版社，2015，第 359 页。

只有乌黑的墨与薄薄的绵书纸，不宜渲染、没有颜色，任你张仃尽情倾吐吧！使惯十八般兵器的张仃，却安于这最简单、最传统的工具，凭一条墨线，似春蚕吐丝，无限情丝在草丛中作茧自缠！墨线、墨点、墨块、积墨、飞白、交错的皴擦……可构成各式各样的体感、量感、虚实感，26个字母却写下了无穷无尽的文章，都缘于情意永无穷尽。大自然是彩色的，用焦墨来勾捕彩色世界的精魂，成败关键在于彻底明悟形体构成的基本因素及其间脉络之联系。张仃往常在大手术台上动刀剪，如今却热衷于针灸，潜心于经络之钻研了。与彩色画相对而言，焦墨画近乎做减法，但具有雄厚造型实力的张仃却在焦墨中做加法，他用最简洁的手段努力表现无限的丰富，他追求淋漓尽致，不满足于"意到笔不到"。他画面上的空白、疏、漏，都系表现手法中的积极因素，绝非遗弃的孤儿。[19]

吴冠中文中提及，多年前叶浅予曾建议张仃缩小阵地，专攻一处，后者未置可否。直到"文革"中的遭遇，将张仃推到简素一端。张仃愈简素愈纯粹，这是出于对老友意见的回应，抑或艺术规律使然，他"愈来愈追求艺术的纯度，用艺术的纯来表现眼花缭乱的大千世界"。[20]政局回暖后，张仃在焦墨领域中持续开掘，放大格局，由形象衍生意象，以单纯驭万象。他的实践手段是写生，最后十余年的艺术探索，张仃全部在写生中完成。他将"新中国画—装饰彩墨—重彩壁画"这条路线上的迂回和收获，全部凝结为写生中的观照，以师法自然疏通传统，更新笔墨。他一贯的中国底色有时被强烈的现代形式语言掩盖，但最后终于彻底被释放出来。他坚持的艺术观念，在一回回壮游和一幅幅长卷中展露无遗。（图 *5-11*）

1984年，赴桂林写生，同年，赴新疆，在吐鲁番、火焰山、天山牧场、温宿胡杨林、克孜尔千佛洞和喀什写生；

1986年，赴浙江、四川、山东讲学并写生；

1987年春夏，赴陕西、湖南、安徽写生；

19. 吴冠中：《张仃清唱》，载水天中、汪华主编《吴冠中全集》第9卷，湖南美术出版社，2007，第110页。
20. 吴冠中：《张仃清唱》，载水天中、汪华主编《吴冠中全集》第9卷，湖南美术出版社，2007，第110页。

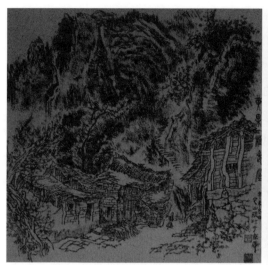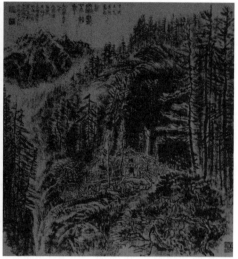

1988年，赴新加坡、中国香港举办个展并讲学，速写城市风景，稍后赴陕北黄土高原、履秦岭、登华山、临壶口；

1990年，赴敦煌、阳关、嘉峪关考察写生，赴京郊居庸关、铁壁银山、雁翅、青白口写生，11月，赴终南山、蓝田写生；

1991年4月，首次赴河南太行山写生，5月至6月，赴贵州写生；

1992年，赴陕北、秦岭、太行、医巫闾山写生；

1993年，三进太行写生；

1994年春，四进太行写生，9月，赴宁夏考察岩画并写生；

1995年3月，五进太行写生创作；

1996年夏，赴山西中条山写生，后与北京、四川部分画家赴甘肃作艺术考察并写生；

1997年夏末，在甘肃省博物馆举办"张仃山水画展"，其间赴祁连山、河西走廊、陇西、甘南藏区、腾格里沙漠写生。[21]

写生，这种最直接的绘画手段为张仃晚年的艺术提供的不光是题材和灵感，而且是一种根本的原始的尊严。独立于*80*年代的文艺时局，他在山水中触摸的笔

21. 引自张仃年表。

墨之美，上溯古人，以馈来者，如醉醇酒。"搜尽奇峰打草稿"是古人美谈，未必尽能遵守，张仃恐怕是最坚定而自尊的实践者。这份自尊，愈老愈强烈，*1998* 年，因体衰无法出外写生，他实际上终止了绘画生涯。

不再以领导者、教育家、革新者的身份要求自我，张仃为传统笔墨出新，雅致而浑成，疏野而致密，这是另一种意义的"新"中国画，与他携手张光宇一道在工艺美院中开创的蔚成大观的"新中国画"道路，已经不是一回事了。

重彩中的光与色

张仃淡出后，袁运甫成为工艺美院壁画（其后扩张为公共艺术）的掌舵者，他也是"二张"开创的"新中国画"的主要继承者。一方面，他要在公共艺术领域中继续领导、主持、创作，为国家和时代翻新局面；另一方面，他的个人作品是前者的滋养，亦是精神的栖息，未曾懈怠，且不肯轻易示人。袁运甫的目标是：

> 第一，我的中国画它体现了中西结合；第二，我比较强调生活和艺术的关系；第三，我尽量避免和传统的中国画走到一起，努力拉开一点距离；第四，是必须体现新的追求，我的新的追求就是要有贴近生活的意味和追求，有中国感情，外国人也不用翻译。[22]

袁运甫长于用线，白描极佳，但在 *80* 年代中晚期的作品中，隐去线条，突出色彩的大局观。"新中国画"中，色彩始终被置于重要的位置。袁运甫本来以色彩见长，*60* 年代水彩的雅致，*70* 年代李村写生的明亮、大型壁画中的庄严，都可见他的色彩意识与能力。在重彩画的实践中，他对材料性质逐渐深入，通晓各种颜色的质地与格调，并以此回溯中国汉唐的重彩传统：

> 我们学习传统。每一个朝代和每一个世纪，中国画都有发展，都前进了。但是反过来说，中国画既有发展的一面，也有的传统被遗漏了、消逝了。

22. 曹鹏：《彩笔融中西——袁运甫访谈录》，《中国书画》2004 年第 1 期。

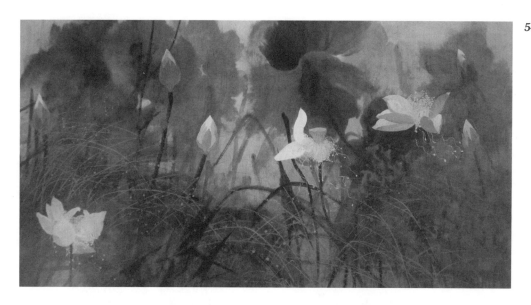

　　……但每一个发展有时候不是全方位的前进，而是在某些方面前进了，在某些方面丢失了。或者我们再进一步地看，宋以前，特别是汉唐绘画那种色彩——重彩，我们丢失了很多，因为汉唐的那种色彩境界实在是中国伟大的创作，至于像顾恺之《洛神赋》那样充满浪漫主义的经典之作，已经远远超脱一般艺术规律和技术概念而进入了特定历史文化为背景的主题、造型、色彩和画面结构的艺术创造了。可以称之为民族文化的最高体现。[23]

　　以回归重彩为路径，袁运甫同时强调新观念的融入，他将印象派对光和色彩的研究移入传统的色彩观，由光分殊色相；同时以光对应传统的墨色观，以光区别物体的虚实明暗的变化、笔墨的趣味，将"墨分五色"的程式理解为光的流转变化。他以此进入彩墨画，将"素"与"绚"的关系，落实在光影之间。这两种观念的集合，在他80年代开始的荷花主题（图5-12）中，错落呈现，不时交叠：泼墨布局，用花青、石绿破墨，写层层荷叶，虽有所指，不妨看作是氤氲的色块与磊落的线条，近乎西方现代绘画的表现与抽象，又有传统文人画的旷达放纵，画面中数朵点睛的荷花，常以月白绛红作瓣，明黄为蕊。从水粉到彩墨，袁运甫始终是调和色彩的高手，

23. 曹鹏：《彩笔融中西——袁运甫访谈录》，《中国书画》2004年第1期。

一派金碧荷塘，兼得富贵野逸之趣。

风筝不断线

无独有偶，吴冠中也在这一时期内大规模展开水墨实验。与从前偶尔为之不同，这次他是主动的，要将中国画现代化之路继续推进。这种探索，始于东西方绘画的物质性差异，油彩未能达意，未能穷尽的画面与情绪，吴冠中试图在水墨中找到答案。

> 由于题材的状貌与性格千差万别，捕获的手段就必须多种多样，拉弓射鸟，撒网捕鱼。我用弓射鱼，落空了，改撒网，这便是我对同一题材前后分别用油彩或水墨来表现的缘由。有时作品并不认为失败，也会用油彩或水墨来互相移植，比较其不同的效果，欲穷不同媒体的特殊功能。[24]

虽有极短暂的国画训练，但吴冠中的水墨画，从来都是依据西方绘画的语汇。*70* 年代，他借助水墨特性表达水乡、水田、水汽、云气时，与油画作法的老实拙笨比较，往往以少胜多；*80* 年代初期的这批作品，则开始发掘水墨材质的本来魅力。前者仍重空间、透视、色彩，观物取象，与国画革命后的国画有殊途同归之妙，后者则融合数十年西式绘画的教养，并直接嫁接于 *20* 世纪的现代主义，让水墨的物质特性取代了中国传统的文化属性，以干湿浓淡不同的水墨刷、涂、点、洒、晕染、勾勒，精玩点、线、面交织和组构，已经预示了实验水墨的诸般语言。

1983 年的彩墨画《狮子林》（图 *5-13*），是这一阶段的代表作。它延续了《高昌遗址》《交河故城》的构图法，除了天头地脚示意性的树丛、凉亭、小桥、池塘，狮子林的奇石一如古城废墟占据画面主体，完全是线的恣肆冲撞，点的喧嚣跳跃，意象性的轮廓消失在笔墨的快感中。其后的《松魂》和《白皮松》，都可见这种思路的延续，物象愈发隐退，抽象构成愈发凸显。吴冠中画面的两大要素——具象与构成——宾主之位逐渐逆转，当然诚如其所言，仍是"风筝不断线"。色彩

24. 吴冠中：《吴冠中画作诞生记》，人民美术出版社，2008，第 83 页。

是这一阶段吴冠中水墨画中的重要元素，除应物象形而随类赋彩外，疏密大小不一的彩色墨点分布画面，虽在画中构成相似，却能依据画中残余的具象因素，转化成草叶、藤萝、地衣、浮萍的暗示，又或者是光斑、尘埃、飞沙、风雨的象征。以少驭多，变化无穷。

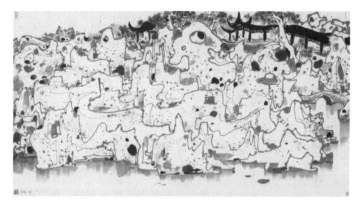

跨入 90 年代，吴冠中的声望达到了前所未有的高度。1991 年，法国文化部授

予其法国文艺最高勋位。1992 年，大英博物馆首次为在世画家举办"吴冠中——二十世纪的中国画家"展览，收藏了他的巨幅彩墨新作《小鸟天堂》。1999 年，国家文化部主办"吴冠中画展"。2000 年，吴冠中当选法兰西学院艺术院通讯院士。

声望与老境俱至，是人生的无可奈何。吴冠中的艺术生命，向来以变以新为重，至此仍不肯停步。油画与水墨，已经成为他绘画的双翼，未有偏废。新的十年，这两类绘画一者具象，一者抽象；一者重写形，一者重写意。《紫藤》、《情结》、《流逝》、《汉柏》（图 5-14），几乎未见前一阶段提示性物象的描绘，而是完全抽象的墨渍与线条，单以绘画论，近乎波洛克的行动绘画和滴彩——虽然吴冠中极力辩白二者绝非可以等量齐观者。这一阶段的油画，吴冠中反而有趋返 70 年代的意味，一类偏重写生的现场感，如巴黎之行的《卢浮宫》《蒙马特》《塞纳河》；一类提炼、夸张对象，形成几何方式的抽象构成，仍不脱客体之本来面貌。

油画与水墨，在吴冠中的 90 年代形成了奇妙的错位。他以水墨玩味抽象绘画的语言，同步于西方 50 年代以来的抽象表现艺术；以油画实践"似与不似"之间

的东方趣味，并小心维护着两者的平衡：

> 　　我在具象表现中一向着力于形式美的追求，形式美是画面的主体，物象之面貌往往次居第二性，甚至只是一种借口（如"汉柏""苏醒""故宅""田""忆故乡"等等）。发展到后来，形式美的构成因素往往上升为作品的灵魂，块、面、点、线等等之间的节律成为绘画的根本，启示这些节律的母体被解体或隐藏了，作品进入了抽象领域。有人说我的"风筝不断线"的线断了！也许，但我自己认为即便断了有形的线，却没放弃手中的遥控（如"春如线""宽容""龙凤舞"等等）。高处不胜寒，当风筝飞离地面过远，我怀念人间烟火，有时便又投入江东父老们的怀抱，天上人间时往还，在"祈祷"与"金刚"间似乎就透露了这样的情思。水陆兼程，往返于油彩与水墨；天上人间，彷徨于具象与抽象。[25]

25. 吴冠中：《吴冠中画作诞生记》，人民美术出版社，2008，第83页。

和 而 不 同

工艺美院绘画的三条道路

卢新华将 *20* 世纪中国美术领域的思想探索归纳为四条路径：

其一，坚持"中体"，守护中国传统艺术的价值和语言体系，在民族绘画艺术的自身探索艺术语言和形式的内在活力与生机，自我完善，开拓创新；

其二，以激进的思想，全盘西化，全面向西方学习，改造中国艺术；

其三，走"中西融合"之路，主张吸收西方学院派古典写实造型方法，建立具有写实性的、与中国现实生活紧密联系的"现实主义"和"革命浪漫主义"创作道路和美术教育体系；

其四，在第三条"中西融合"之路上，延伸和分离出另一种思想观念，决意从西方古典写实主义逐渐脱离出来，融会古今中外艺术精华，借鉴西方现代艺术探索的成果，探索创建具有中国民族现代审美意象的多元新图式，追寻艺术的真谛和审美多元价值，推进民族艺术的现代化，开创中国现代工艺美术及

艺术设计的新图景，为人生而艺术，为民生而创造，并立足于世界艺术之林。[26]

　　工艺美院艺术家的道路，尤其是与中央美院代表的第三条道路相比较，普遍被归入第四条。进一步剖析，则又可分为两条。最主流也最典型的，是张光宇、张仃开创的装饰画之路。"新中国画""重彩工笔画""毕加索加城隍庙"是不同名称，侧重点有所不同，内涵则是一致的：以工笔重彩为基本模式，糅合了现代绘画的平面性、装饰感，拓展为壁画，以散点透视、时空拼合，增加构图上的自主性。这条道路，以装饰绘画系成立、《装饰》杂志创刊、工笔重彩课开设、壁画工作室成立，渐次延伸，最终在70年代末80年代初汇成机场壁画的洋洋大观。张光宇、张仃对现代艺术都不陌生，前者在上海时期，利用欧美最新资源，后者不断回溯毕加索和现代绘画的众位大师；涉猎的艺术门类也非传统一路可以完全概括，但中国传统是其底色——张光宇取江南民间的清秀，张仃取关中陕北民间的敦厚，自窗花剪纸、木刻年画、染织刺绣、脸谱皮影，进而涉入传统重彩画和壁画的领域。这一道路，本质上是以中体容纳西用，以传统融汇现代。

　　从以上概念可界定，除张光宇、张仃之外，工艺美院的大部分画家可归入这一群体。祝大年、袁运甫、韩美林、机场壁画其他作者以及云南画派等，他们当然各自发展出自我的风貌，以形成大美术家的多元。审其扼要，则能看出用线、赋色、布局与张光宇最初奠下的基调并无偏离。进入80年代，这种典型风格逐渐被稀释。一方面，以张仃为代表，画家个人风格的加强、转向，令共性减弱；另一方面，在80年代艺术语言爆炸的背景中，以工笔重彩为主要手段的装饰绘画在形式语言上的局限性逐渐暴露，70年代末期尚属新潮，转瞬被更新的潮流取代。此外，伴随着壁画的多元性与综合性，特别是市场介入后壁画水准的整体性下滑，也殃及了哺育壁画的主要母本。

　　工艺美院的第二条道路，是庞薰琹与吴冠中选择的现代绘画道路。两人均留学法国，庞薰琹先后进入叙利恩绘画研究所和巴黎第六区蒙巴尔那斯的格朗特歇米欧尔研究所，后者尤其是巴黎新艺术的中心。归国后，庞薰琹与王济远、倪贻德等人组织决澜社，试图传播西方现代艺术，因为政局变化，流寓西南，逐渐将

26. 卢新华主编《丙申仰望，致意先贤》，清华大学美术学院，2017，第7页。

重心转向装饰艺术。入职工艺美院之后，庞薰琹以《中国历代装饰绘画史》的理论框架为装饰绘画奠定了学理基础，但除了传统图案的整理与变化，他本人的绘画实践仍以油画为主，而且是静物，并未在装饰画领域有所开掘。

留法三年，吴冠中先入巴黎国立高等美术学校，从杜拜[27]学习写实绘画，不久转投苏弗尔皮[28]门下。苏氏不追求造型的精准，平涂为主的画法趋近马蒂斯，形体的饱满感又与马约尔和布德尔相仿佛。归国后，吴冠中工作单位凡四变：先是供职中央美术学院油画系；*1953* 年调入清华大学建筑系；*1956* 年北京艺术学院成立，吴冠中为卫天霖点将，主持油画教研室；*1964* 年，北京艺术学院解散，吴冠中进入中央工艺美术学院。

吴冠中与庞薰琹并无艺术上的亲缘，风格和题材也不尽相同，然而两人的背景和志趣，在工艺美院中可以被归为同类。除了相近的艺术样式，两人在借重西方现代艺术以介入中国社会、改良中国艺术这一层面上观点尤其一致。当然，因为年龄和性格的差距，庞薰琹写出决澜社口号时，吴冠中尚未投身艺术；吴冠中在 *70* 年代末期激起形式美与抽象美讨论之际，庞薰琹已经处于隐居状态，他们彼此未能进行深层次交流，形成一种声音。

这一条道路，是相对于"装饰绘画"的西化之路。庞薰琹与吴冠中以西方现代绘画为依据，阶段性地回归中国绘画。吴冠中多是取材料的中国属性，以现代手法化用；庞薰琹的钻研则深入得多，亲入民族地区采风、整理古代传统，但落实在绘画创作中，均以现代主义为最终归宿。

工艺美院中还有第三条道路，是俞致贞、刘力尚、白雪石、田世光等人在传统花鸟画、山水画领域的探索。这条道路大致对应卢新华的第一条路径，在工艺美院中亦属旁支。从建院起，他们就担任陶瓷和染织专业的花鸟画和山水课程的教学，除白雪石曾经短暂学习过水彩素描之外，皆以传统绘画入手。相对前两条道路的艺术家，他们专精一门，不及其余。因为题材的限制，花鸟画应对时代颇觉不足，先后在中西结合和国画改造的浪潮中得以幸免。从这一意义上看，工艺

27. 杜拜（Jean Théodore Dupas，1882—1964），法国画家、设计师、装饰家，为新艺术风格及装饰艺术风格代表人物。1941 年当选法兰西美术学院院士。

28. 苏弗尔皮（Jean Souverbie，1891—1981），法国画家，长于人体及静物画。1946 年当选法兰西美术学院院士。

美院的花鸟画家沿袭了传统绘画的大部分手法，未曾参与张光宇、张仃的"装饰绘画"的讨论与建设，更与庞薰琹、吴冠中的思路有异。他们的艺术既是最纯粹的艺术，也是最纯粹的装饰，散发出独特的魅力，无可取代。这并非否认工艺美院花鸟画家的成绩，薛永年对田世光的评价，适用于包括工艺美院群体在内的大多数花鸟画家：

> 在中西交流的背景下，田世光给我们的启示是，不向传统外跨界，而是对内综合传统的优势来以古出新，对外则是在纯化传统的基本原则下，适当地消化吸收来实现高质量的突破。[29]

绘画的争论

工艺美院的艺术家，自庞薰琹、张光宇开始，便形成文笔与画笔并重的传统。后继者中，张仃、吴冠中的文字影响力尤称出蓝。张仃与吴冠中，皆崇拜鲁迅，文风有所习染。前者在暮年一册《鲁迅全集》手不释卷，仿佛日课；[30] 后者以为"一百个齐白石不及一个鲁迅"。

新中国成立后的屡次艺术讨论中，来自工艺美院的声音以二人为最。张仃在国画革命中的系列文章，吴冠中在 80 年代初期论述形式美与抽象美的文章，都可谓振聋发聩之音。两人均以中国艺术的发展与前途为依归，所不同者在于，张仃落脚处在"中国"二字上，无论哪个阶段，哪种潮流，他始终强调传统的可贵；吴冠中侧重"现代"与"艺术"，他痴迷西方现代绘画的形式趣味，以此路径吸收中国传统绘画。抵达普适的形式语言，彰显艺术的本体价值，是他一以贯之的。

这其中有两人禀赋性情不同的差别，也来自人生际遇的差别：除了"文革"中被下放，新中国成立后张仃先后担任中央美术学院实用美术系主任、国画系书记、中央工艺美院副院长、工艺美院院长。张仃的思考，出于自身的绘画，亦是在其位的责任；不管是中央美院、清华大学、北京艺术学院，还是工艺美院，吴冠中

29. 于洋：《殿堂气象 华世翎光——田世光工笔花鸟画的艺术格趣与时代精神》，《中华书画家》2016 年第 12 期。
30. 李兆忠：《张仃与鲁迅》，《南方文坛》2017 年第 2 期。

都相对较边缘，是艺术的独行者，对自己负责，便是对艺术负责，反之亦然。所以，他的论断，往往有语不惊人死不休的气概。这两种观点的发生及演变，使工艺美院中前两条道路逐渐明晰。

李兆忠曾著文详细梳理张仃与吴冠中的交流，可知两人艺见的分歧由来已久[31]。1978 年，张仃在中央工艺美院亲自安排主持了吴冠中归国后的第一个展览："吴冠中绘画作品展"。翌年春天，"吴冠中绘画作品展"在北京中国美术馆展出，张仃作序，随后又在《文艺研究》上发表题为《民族化的油画，现代化的国画》的文章推介：

> 吴冠中的油画，是"民族化"的油画，吴冠中的中国画，是"现代化"了的中国画。吴冠中的油画和国画，在他自己身上，得到有机的统一……他作画，不是平淡、客观地"记录"，而是借助于我们民族艺术实践的经验：首先要求意境，表现方法则要求达到六法中的"气韵生动"。他的国画是写意的，油画也是写意的。……因此，不论他画的是油画还是国画，只是工具不同而已，他画的都是一个"中国人"画的"中国画"！[32]

张仃赞赏吴冠中在油画和国画领域的创新，仍归结于"中国人"和"中国画"，即可见他的取向。吴冠中在与张仃的私人谈话中，对后者的期待则是"新""毕加索加城隍庙"：

> 吴：你的画，有创造，西洋的、中国的都揉在一起，我很喜欢李可染的画，但如果你的这张画（指墙上的《云贵大山》）和李可染的放在一起让我挑，我要挑你的这一张。如果李可染看到你的这张画，也要感到惭愧。你的其他一些作品，感到旧传统的东西多，陈旧一些。
>
> 张：香山这些东西，纯是练手，不管想不想画，每天都得画。我现在锻炼根据速写画国画，练习记忆。黄胄的驴，可染的牛，就是为了坚持练功。我们没办法，

31. 李兆忠：《貌合神离同路人——张仃与吴冠中》，《名作欣赏》2016 年第 3 期。
32. 张仃：《民族化的油画，现代化的国画》，《文艺研究》1980 年第 3 期。

只好根据速写天天画点儿，也属于练功，没有考虑"新"的问题，我现在还想练它十年功，不补上这一课不行。

吴：华君武说你是"毕加索＋城隍庙"，很适合。[33]

1979 年的《绘画的形式美》中，吴冠中再次强调了中西结合，以形式美来总结传统绘画：

我国的绘画没有受到西方文艺复兴技法的洗礼，表现手法固有独到处，相对说又是较狭窄、贫乏的，但主流始终是表现对象的美感，这一条美感路线似乎倒被干扰得少些。现代西方画家重视、珍视我们的传统绘画，这是必然的。古代东方和现代西方并不遥远，已是近邻，他们之间不仅一见钟情，发生初恋，而且必然要结成姻亲，育出一代新人。东山魁夷就属这一代新人！

广大美术工作者希望开放欧洲现代绘画，要大谈特谈形式美的科学性，这造型艺术的显微镜和解剖刀，要用它来总结我们的传统，丰富发展我们的传统。油画必须民族化，中国画必须现代化，似乎看了东山魁夷的探索之后，我们对东方和西方结合的问题才开始有点清醒。[34]

进入 80 年代，张仃为吴冠中画集作题为《吴冠中——从哪里来？到哪里去？》的序言：

吴冠中的创作态度是非常严肃、非常认真的。他不同于西方抽象绘画的"感情爆发派"作者，他重视生活，他的抽象是从具象中提炼出来的。他从不脱离服务对象，而陶醉于个人笔墨的抽象游戏之中。[35]

此时吴冠中已经提出了抽象美的观点，并将抽象美视为形式美的核心。张仃

33. 李兆忠：《貌合神离同路人——张仃与吴冠中》，《名作欣赏》2016 年第 3 期。
34. 吴冠中：《绘画的形式美》，载《永无坦途：吴冠中自述》，湖南美术出版社，2015，第 255—256 页。
35. 王鲁湘主编《张仃画室：它山文存》，河北教育出版社，2005，第 94 页。

认同吴冠中的观点，不在抽象的学理解释，也不在向抽象画家借取形式，而是抽象来源于客观物象的反应论。这与张仃重视写生，认为是通往"新"中国画的途径的观点一致。*1985* 年，李小山提出"中国画已经穷途末路"的观点，资深画家中，唯有吴冠中明确支持：

> 祖先的辉煌不是子孙的光环，近代陈陈相因、千篇一律的"中国画"确如李小山呼吁的将走入穷途末路。我听老师的话大量临摹过近代水墨画，深感近亲婚姻的恶果。因之从七十年代中期起彻底抛弃旧程式，探索中国画的现代化。所谓现代化其实就是结合现代人的生活、审美口味，而现代的生活与审美口味是缘于受了外来的影响。现代中国人与现代外国人有距离，但现代中国人与古代中国人距离更遥远。要在传统基础上发展现代化，话很正确，并表达了民族的感情，但实践中情况却复杂得多。传统本身在不断变化，传谁的统？反传统，反反传统，反反反传统，在反反反反中形成了大传统。叛逆不一定是创造，但创造中必有叛逆，如果遇上传统与创新间发生不可调和的矛盾，则创新重于传统。从达·芬奇到马蒂斯，从吴道子到梁楷，都证实是反反反的结果。[36]

张仃未正面回应李小山的观点，从他一贯的艺术立场来看，沉默本身就是一种态度。这种态度，同样折射出他对吴冠中言论的反应。两年之后的《中国绘画的革新家吴冠中》中，张仃称赞吴冠中的山水画继李可染、傅抱石之后，从另外的渠道以自己独特的风格，为中国画的革新增添了新的一页，但是仍然含蓄地指出后者的创新离不开传统：

> 吴冠中近几年更加突出了"线"。他的线，不是来自传统，而是来自对客观世界的观察，对自然的抽象与概括，来自客观世界的美所激起的主观世界的激情。这一点是主观与客观的统一。但究其实质，他又是来自传统……他的创作已远远不是西洋式的写生，他从选矿、采矿到冶炼的过程，已更接近中国式的。[37]

36. 吴冠中：《横站生涯五十年》，载《吴带当风》，山东画报出版社，2008，第24页。
37. 张仃：《中国绘画的革新家吴冠中》，《美术之友》1990年第4期。

同年，吴冠中为张仃所写的《张仃清唱》，对张仃焦墨的探索极为肯定，尤其赞许其对笔墨的运用，"凭一条墨线，似春蚕吐丝，无限情丝在草丛中作茧自缠！墨线、墨点、墨块、积墨、飞白、交错的皴擦……可构成各式各样的体感、量感、虚实感"，究其根源，一是"情意永无穷尽"，二是"彻底明悟形体构成的基本因素及其间脉络之联系"[38]，还是落实于形式语言的驾驭上。

两人的对话大抵取公约数，虽然存异，但在彼此的文章中尽力求同。直到*1992*年，吴冠中在香港《明报月刊》上发表文章《笔墨等于零》，张仃以《守住中国画的底线》回应，最终将两种艺术立场公诸世面。不考虑香港与内地传媒的隔绝，信息的数年辗转[39]，径观两人意见，吴冠中直言：

> 脱离了具体画面的孤立的笔墨，其价值等于零。
>
> 我国传统绘画大都用笔、墨绘在纸或绢上，笔与墨是表现手法中的主体，因之评画必然涉及笔墨。逐渐，舍本求末，人们往往孤立地评论笔墨。喧宾夺主，笔墨倒反成了作品优劣的标准。
>
> 构成画面，其道多矣。点、线、块、面都是造形手段，黑、白、五彩，渲染无穷气氛。为求表达视觉美感及独特情思，作者寻找任何手段：不择手段，择一切手段。果真贴切地表达了作者的内心感受，成为杰作，其画面所使用的任何手段，或曰线、面，或曰笔、墨，或曰××，便都具有点石成金的作用与价值。价值源于手法运用中之整体效益。威尼斯画家味洛内则（Veronese)[40]指着泥泞的人行道说：我可以用这泥土色调表现一个金发少女。他道出了画面色彩运用之相对性，色彩效果诞生于色与色之间的相互作用。因之，就绘画中的色彩而言，孤立的颜色，赤、橙、黄、绿、青、蓝、紫，无所谓优劣，往往一块孤立的色看来是脏的，但在特定的画面中它却起了无以替代的效果。孤立的色无所谓优劣，则品评孤立的笔墨同样是没有意义的。
>
> 屋漏痕因缓慢前进中不断遇到阻力，其线之轨迹显得苍劲坚挺，用这种线

38. 吴冠中：《张仃清唱》，载水天中、汪华主编《吴冠中全集》第9卷，湖南美术出版社，2007，第110页。

39. 当时香港尚未回归，内地罕见此文，稍后此文被收入上海文艺出版社出版的《吴冠中文集》中，均未激发反响，直到1997年在《中华文化报》上全文刊发，方引人瞩目。翌年，张仃发表《守住中国画的底线》。

40. 中文译名通常为委罗内塞。

表现老梅干枝、悬崖石壁、孤松矮屋之类别有风格，但它代替不了米家云山湿漉漉的点或倪云林的细瘦俏巧的轻盈之线。若优若劣？对这些早有定评的手法大概大家都承认是好笔墨。但笔墨只是奴才，它绝对奴役于作者思想情绪的表达。情思在发展，作为奴才的笔墨手法永远跟着变换形态，无从考虑将呈现何种体态面貌。也许将被咒骂失去了笔墨，其实失去的只是笔墨的旧时形式，真正该反思的应是作品的整体形态及其内涵是否反映了新的时代风貌。

岂止笔墨，各种绘画材料媒体都在演变，但也未必变了就一定新，新就一定好。旧的媒体也往往具备不可被替代的优点，如粗陶、宣纸及笔墨仍永葆青春，但其青春只长驻于为之服役的作品的演进中。脱离了具体画面的孤立的笔墨，其价值等于零，正如未塑造形象的泥巴，其价值等于零。[41]

张仃的回应如下：

作为一个以中国画安身立命的从业人员，我想（我）有责任明确表示我的立场：我不能接受吴先生的这一说法。我跟吴先生同事数十年，我一直很欣赏吴先生的油画，我认为他的油画最大的特点就是有"笔墨"。他从中国画借鉴了很多东西用到他的油画风景写生中，比如他的灰调子同水墨就有关系，笔笔"写"出，而不是涂和描出。虽然油画的"笔墨"同中国画的笔墨不同，但吴先生的油画风景写生因有这种"写"的意趣，就有那么一股精神。我想吴先生是不会否认对中国画的这番揣摩学习的，正是这种学习才使他后来勇于进入中国画骋其才气，我对他的革新精神曾为文表示赞赏。吴先生把他在油画风景写生中融会中国笔墨的心得直接用到水墨画时，对线条的意识更自觉了，线条在他的画上到处飞舞，的确给人以新鲜的刺激。比传统中国画家或者新的学院派中国画家都要画得自由随意，形式感更强，抽象韵味更浓。人们对于他的水墨画作品表示欢迎的同时，也建设性地希望他在笔墨上尤其是用笔上更讲究一点，更耐看一点。这种要求不要说对于一个从油画转入中国画的画家，就是对一个专业中国画家，都是一个正当的要求，它说明了工具文化的制约性。吴先生的

41.吴冠中：《横站生涯五十年：吴冠中散文精选》，文汇出版社，2006，第61—63页。

画既然以线条为主要手段，人们就有理由除了要求线条有造型功能以及吴先生特别强调的形式感以外，本身耐看。作为一种语言以离开它依附的形体和题材而独立地面对观众挑剔的目光，这种目光有上千年文化的熏陶，品味是很高雅的，它是每一个中国画家的"畏友"。当然，吴先生就那样抒写他的性情，也是一格，他可以有很多理由来说明自己为什么要这样画，或者只能这样画。承认局限并不是一件令人难堪的事。我画焦墨就一直感到局限性很大，比如线条，比如墨的层次，都有许多困扰我的问题。有些是认识能力上的局限，想不到；有些想到了但功力上还达不到。我知道，中国画的识别与评价体系是每个画中国画的人无可回避的文化处境，只要是中国画，人们就会把其作品的笔墨纳入这个体系说三道四。人们看一幅中国画，绝对不会止于把线条（包括点、皴）仅仅看做造型手段，他们会完全独立地去品味线条（包括点、皴）的"笔性"，也就是黄宾虹所说的"内美"。他们从这里得到的审美享受可能比从题材、形象甚至意境中得到的更过瘾。这就是中国画在世界上独一无二的理由，也是笔墨即使离开物象和构成也不等于零的原因。[42]

张仃在《关于"笔墨等于零"》的文章中继续阐发，在列举了齐白石、任伯年、吴昌硕等例子后总结：

综上所述，可以说，如果不能从一幅中国画的作品笔墨获得美感，那与欣赏水彩画有什么区别？所以，中国画，它的形象、题材、构图……都可以变化，惟其笔墨必须有。这绝不是说非要学某家的笔墨，而是每个作者画出的笔墨是表现作者本人的趣味、情感甚至人格的。

因此，讨论笔墨问题，须有一个基础，那就是我们前面已经谈到的"笔墨"这个词的内涵，用话语不易表达清楚，为什么呢？由于我们中国文化、中国艺术，往往与哲思有关，甚而与禅意有关，西方文化艺术，往往与科学有关。中西文化既有共性，更有各自的特性，可以说是两种体系的文化。我们中国文化，中国人的思维重悟性、感生（性），常言道：不可言传，只能意会。在笔墨这

42. 王鲁湘主编《张仃画室：它山文存》，河北教育出版社，2005，第 169—170 页。

个问题上，如果跟一个这方面缺乏条件的人讨论，几乎不可能，起码相当困难。比如，要是把中国画的笔墨仅仅理解为明暗的渲染，仅仅理解为西画意义上的造型手段，或者仅仅理解为宣纸上随便一种点或者线、块、面，如果是这些情况，那就缺乏讨论这个问题的基础。当然尤其不能把笔墨理解为毛笔加墨汁。

关于笔墨是奴才，笔墨是材料如同未雕塑的泥巴。这个问题实在不须谈什么，因为它比较浅显。泥巴是物质，是客观存在物，它没有生命，没有气息，只是材料，而笔墨是什么呢？笔墨并非毛笔加墨汁，笔墨是由人的创造而实现的，它是主观的，有生命、有气息、有情趣、有品、有格，因而笔墨有哲思，有禅意，因而它是文化、是精神的。

泥巴与主体的修养，与主体的生命形态、性格，包括健康状况与情绪都无关，而笔墨却和我说的这一切密切相关。泥巴只是物质，笔墨则是一种精神化了的、人格化了的、情绪化了的物质。[43]

吴冠中未对张仃的文章做正面回应。但他最早在 *1996* 年的《一画之法与万点恶墨》中，从石涛画论导入进一步的解释，有消除误会的意图，将绘画的核心归于笔墨的运用，而非笔墨的有无：

石涛进而谈"无法而法，乃为至法"。这早已成为普遍流传的至理名言。这观点必须联系到笔墨，因笔墨几乎占领过中国绘画技法的全部，甚至颠倒因果，将作品的优劣决定于笔墨之优劣。为此，我曾发表过一文《笔墨等于零》，认为脱离了具体画面孤立谈笔墨，这笔墨的价值等于零。……石涛将自己的作品名为"万点恶墨图"，实际他完全明了创造的是艺术极品。他之创造极品也，可用恶墨、丑墨、宿墨、邋遢墨……关键不在墨之香、臭，而在调度之神妙。石涛有一段题跋，是议论"点"的问题，精妙绝伦，虽说的是"点"，实际上指出了画法中应不择手段，亦即择一切手段。根本目的是为了效果。这段题跋应是我们美术工作者的座右铭："古人写树叶苔色，有深墨浓墨，成分字、个字、一字、品字、厶字，以至攒三聚五、梧叶、松叶、柏叶、柳叶等垂头、斜头诸叶，

43. 王鲁湘主编《张仃画室：它山文存》，河北教育出版社，2005，第172—173页。

215

而形容树木、山色、风神态度。吾则不然。点有风雪雨晴四时得宜点，有反正阴阳衬贴点，有夹水夹墨一气混杂点，有含苞藻丝缨络连牵点，有空空阔阔干燥没味点，有有墨无墨飞白如烟点，有如焦似漆邋遢透明点。更有两点，未肯向学人道破：有没天没地当头劈面点，有千岩万壑明净无一点。噫！法无定相，气概成章耳。[44]

随后几年中，吴冠中还有以下文字涉及笔墨问题：

"笔墨"误了终生，误了中国绘画的前程，因为反本求末，以"笔墨"之优劣当作了评画的标准。笔墨属于技巧，技巧包含笔墨，笔墨却不能包括技巧，何况技巧还只是表达作者感情的手段和奴才。[45]

我是阐明创作规律，感情决定技巧，新感情催生艺术新样式，笔墨毕竟属于技巧，故程式化的笔墨准则等于零，其实也就是石涛所说的笔墨当随时代，都为了促进艺术的创造。[46]

任何笔墨你说它好，都是好的笔墨。我是反对程式化的笔墨，笔墨还要用，但笔墨的样式无穷无尽，每个人都不一样。凡·高的笔墨，马蒂斯的笔墨，都很好。[47]

唐宋的笔墨就不同，到底哪个比哪个好呢？不好说。所以我说，笔墨要跟着时代走，时代的内涵变了，笔墨就要跟着变化，要根据不同情况，创造出新的笔墨。[48]

我自己还在使用笔墨，竭力想用笔墨创造出新艺术，至于作为工具的笔墨是否永世长存，谁也无从断言。工具之变缘于生活之变、客观条件之变。[49]

同一领域甚至同一学院的大师在艺术层面展开如此单纯明确的论战，这在新

44. 吴冠中：《我读石涛画语录》，荣宝斋出版社，2007，40—41 页。

45. 吴冠中：《横站生涯五十年》，载《吴带当风》，山东画报出版社，2008，第 24—25 页。

46. 吴冠中：《中外古今释恩怨》，载《背影风格》，团结出版社，2008，第 128 页。

47. 吴冠中：《存持美的灵魂》，《美术观察》2006 年第 10 期。

48. 吴冠中：《我为什么说"笔墨等于零"》，《光明日报》1999 年 4 月 7 日。

49. 吴冠中：《中外古今释恩怨》，载《背影风格》，团结出版社，2008，第 129 页。

中国美术史上殊为罕见。诚然，笔墨问题的展开与讨论，吴冠中与张仃的出发点与观照点并不一致，以致有"横看成岭侧成峰"的误读。吴冠中的完整表述是"脱离了具体画面的孤立的笔墨，价值等于零"，立论并不是取消笔墨，而是形式与内容的对立统一问题；张仃将"笔墨"视为中国画的"底线"，偏向在统一一面，强调内容与形式的不可分割。与其将笔墨之争视为内容与形式第一性与第二性的问题，在这一问题上寻找彼此文字的逻辑罅隙，不如从两人历来观点来考量论争的实质。

以上回顾，不难得出张吴二人的争论实际是中西之争，是传统与现代结合的侧重点之争，是艺术的特殊性与普适性之争。不过，无论是从绘画的具体技术层面还是美学层面，笔墨问题在越来越复杂的当代艺术中逐渐显得过时而次要，已无可能激发出 *80* 年代之初的深度回应。从积极的角度理解，信息的多元和通畅，使人们不易再被任何刺激性的论断惊扰。但这次论争本身的意义可能更胜过具体话题，张仃与吴冠中在艺术问题上的诚恳态度，不因多年同侪之谊模糊各自价值观，不因论辩忽视对方的艺术成就，无疑正是工艺美院的学风体现，也是工艺美院孕育"和而不同"风格的深层因素。

消退与融合

刘巨德、钟蜀珩

工艺美院画家的个人创作获得的关注越高，工艺美院的设计、实用美术方面的成就就越相形黯淡，建院以来大美术的割裂，以 *20* 世纪 *90* 年代以来为最。学院的具体教学中，注重绘画、漠视专业的倾向渐渐显现，以致学院中出现"鸡鸭之辩"：工艺美院的学生是否应该分摊精力在绘画上，应该在多大程度上鼓励和引导学生在绘画上投入热情？吴冠中在后来的文章中曾论及这种现象，他的解决之道，仍需要回到大美术观的前提下：

> 我们授课是分单元阶段性方式进行的，我上完一阶段绘画课，下阶段接着上工艺专业的老师往往感到有些为难，开玩笑说：学生都被你拉走了，我要拉回来很费劲。确乎，同学中很多倾向纯艺术，对工艺专业反而冷漠，学院经常要强调巩固专业思想。其实如果专业与纯艺术结合紧密，就不存在专业思想不巩固的问题。有的学生毕业后在绘画方面作出了喜人的成绩，被学院贬为小鸡变

成了小鸭。为了巩固专业思想，防止学生对绘画的偏爱，于是"小鸡变小鸭"成了工艺美术学院警惕性的流行语。但美术学院纯绘画出身的学生后来在工艺方面作出贡献的佼佼者亦大有人在，如张守义先生是美院绘画系毕业的，今天成了书籍装帧的杰出者，小鸭变成了小鸡。鸡鸭现象不足怪，鸡鸭之争无必要，关键问题：搞工艺美术必须有深厚的造型基础，尤其重要的是审美品位。造型基础的深浅与审美品位的高低决定学生的质量与前途。工艺美术学院的学生如造型能力低下，审美趣味平庸，其专业发展必然有限，学院不因冠以中央而自居老大。[50]

吴冠中在工艺美院的学生中，少有如他本人的纯粹画家。*1991* 年的师生作品展上，刘永明、刘巨德、钟蜀珩、王怀庆、王秦生都分别具有壁画、陶瓷、插画、动画、书籍装帧、特种艺术等背景，展现的是他们各自专业领域背后的锤炼。吴冠中给予他们的，也不是绘画语言上的便捷模式，而是一种品位，一种艺术家应有的品格。"从十几位参展画家的作品看来，面貌多样，各循着自己追求的艺术境界。找到自己钻研的方位，或深掘或远游，在彳亍前行，艺术上颇具'自家面目'；而他们较为共同具有的特色，是艺术思维活跃，艺术格调舒放自如，严谨中奇放，放达中不无艺理艺趣及意境。这不能不说具有老师的影响。"[51]

除了精神上的感召力，形式语言上较为接近的是刘巨德与钟蜀珩。*1973* 年，从工艺美术学院陶瓷美术系毕业后，夫妻俩一道奔赴昆明，分别入职云南人民出版社和昆明师范学院。三年之后，两人合作的《一月哀思》入选了云南省美展。画中送葬队伍沉默徐行，各民族人物皆如浮雕般充满画幅。虽属命题作业，但在形式上的探索——空间的分割和变化，尤其是画面的扩张和密度，可见他们后来艺术风格的雏形。*1977* 年，两人再度合作大型油画《欢腾的边塞》，入围全国美展。仍然是行进的人群，在画家精心布局之下，他们穿过巨大的芭蕉叶，沐浴在强光下，充满动感和戏剧性。

翌年，刘巨德考取庞薰琹的研究生。在读期间，老师开设的装饰基础、中国

50. 吴冠中：《小鸡、小鸭与天鹅——贺清华大学美术学院成立》，《装饰》2000 年第 2 期。
51. 雷正民：《企望后生雄飞——"吴冠中师生作品展"观感点滴》，《美术》1991 年第 8 期。

5–15

鱼 刘巨德 纸本水墨 1990年

传统装饰艺术与西方现代艺术的比较研究、人物白描等课程为他奠定了艺术根基。庞薰琹对老庄哲学的理解，也影响到刘巨德的美学诉求。

本科时期在李庄与祝大年、吴冠中、袁运甫有过一段过从，研究生时期追随庞薰琹，留校后先后任教于装潢系、书籍艺术系、基础部、装饰艺术及绘画系，这些使刘巨德建立自己的大美术观（他本人称之为"混沌美学"）有了滋养与来源。创作上，他在"公共领域"的作为大有可观，插图、连环画、动画设计，举一反三，事半而功倍；私人性质的小型独幅绘画在趣味上的锤炼和挖掘虽不若前者引人注目，但刘巨德显然有心于纯绘画，默默用功。

留校之初，刘巨德即担任吴冠中油画人体课的助教。后者对人体之美的独到见解，也给予刘巨德潜移默化的影响。虽然这一阶段并未有成形的人体绘画作品，吴冠中以移情观物的手段，想来也为年轻的画家提供了灵感。庞薰琹去世后，刘巨德成为吴冠中的私淑弟子。1991年，中国历史博物馆举办"吴冠中师生作品展"，是刘巨德作品的首次集中呈现。他的题材至简至朴，鱼、土豆、红薯、栗子、土梨、山桃，除了王鲁湘从中听见时代潮音的《鱼》（图5–15），其余俱属乡土作物，实乃乡土的化身。这些作品舍大而取小，舍新潮而归乡土，令合作过《河殇》的王鲁湘颇为惊讶：

> 在此之前，他也同中国美术界大多数中青年艺术家一样，投身到了"新潮美术"当中，为西方现代艺术所迷醉，探讨形式、语言、观念，唯新是趋，认为诗与哲学与艺术都在远方。[52]

如同米勒返归巴比松，此后将一往情深交付给土地与农民，1989年，刘巨德

52. 王鲁湘：《守夜草：读刘巨德》，载吴为山主编《浑沌的光亮——刘巨德艺术作品集》，文化艺术出版社，2017，第351页。

任教于基础部后，从对家乡的种种平凡作物的绘画中，复归绘画的平凡，在起伏的时代潮流中葆蓄内心之宁静。有意或无心，刘巨德这批作品全以水墨设色完成。它既契合于静物的本相，不是一味追求水墨的平面性和书写感，同

样具有西画的厚度和量感；弱化冷暖、降低明度，善于在同类色中经营；略去空间，似室内之光线，又常见室外之暗示，是"混沌美学"的初步建立，深得吴冠中称许，以为"中国画珍贵的新品种"[53]。

孜孜于绘画的平凡，他引凡·高为同道，相较凡·高痴迷向日葵的刚直热烈，刘巨德寄情于更卑微内敛的作物——土豆，再三投注心思。（图5-16）与凡·高不同，这至小至微的作物是他体会东方哲学的最佳媒介：

老乡常把土豆藏在深深的地窖里，终年不见太阳。但是土豆心里明白外界的春天在何日，届时它自动长出白芽和根须，并且越长越长，直到把自己体内的能量耗干，长出新绿，又有了下一代为止。

从中你会感到有限的生命是"道"的生灭，而"道"的生灭是无限的。生命像一个流，一个同时生灭的续流，绵延不绝。

艺术生命也像土豆发芽，它不怕黑暗和孤寂，它懂得春天来临时会勃然而发。它是春的使者，它默默诞生于地下。[54]

53. 吴冠中：《序言》，载《吴冠中师生作品集》，今日中国出版社，1991，第3页。

54. 刘巨德：《面对形象》，载《名校名师写生系列：清华大学美术学院——刘巨德》，荣宝斋出版社，2016，第5页。

当时的语境下，这批静物当然容易被视为乡土绘画甚至伤痕美术的分枝或余脉。然而，刘巨德不营造诗意的、伤感的情绪，取静物为题是一端；画面的构图平和，不追求戏剧冲突，不作惊人之语是另一端。虽有批评家对他这一阶段以水墨材质应物象形的本领感到惊艳，但想必刘巨德从一开始便不将此视为艺术的上乘，也非他自我定位的阶段性追求，虽写实但不入求似之窠臼，虽重形式美但不求吐属尖新。一言以蔽之，直白其事、混沌圆融都不过是他赋得深情，以绘画安放乡愁的手段。

按照刘巨德自己的划分，他的水墨画前后经历了三个时期：前期（*20* 世纪八九十年代）、中期（*2000* 年—*2010* 年）和近期（*2010* 年以后）。纵贯 *90* 年代，除了教学任务与国家订件，他始终在一方小天地中耕耘。作品不多，尺幅与主题亦有限，野葵、牧童、羊、骆驼外，还有他念兹在兹、反复沉吟的土地与作物。

90 年代的这批作品已经悄然预示了刘巨德后来绘画中的构成要素：光。分割统摄画面的是光，混淆室内室外的是光，凝结瞬间或永恒的仍然是光。光至则明亮，光逝则黯淡，为他极简与极密、极白与极黑两种画面提供了依据。（图 *5-17*）显然，这光并不确指日光、月光、星光、闪电，也不暗示灯光、烛光，而是依意象而为，可强可弱、可内可外，一如李可染所谓之"挤白"，又如黄宾虹所说的"灵光"，

"一烛之光，通体皆灵"[55]。他以线条的穿插和疏密形成黑白关系，具有一种富丽的装饰感。他大幅作品中隐约显现的宇宙意识，暗合了壁画中的时空观，是包罗万象的混沌之美：

> 人类可以引以为骄傲的莫过于人的想象力，想象把人类带入了科学与艺术的世界。值得思考的是想象使科学不断发展和进步，对艺术却丝毫没有进步的意义。五颜六色的想象，从原始艺术到现代艺术，我们看不出有什么本质的区别。我们不能说原始艺术比现代艺术落后，不能说毕加索比委拉斯开兹高明，也不能说石涛的山水比范宽的山水向前发展，更不能说西方艺术比东方艺术文明或进步。只能说想象为艺术带来了无限的变幻。艺术的想象从古至今，从东方到西方，几乎都是由此及彼精神投射的产物，几乎都是"合"的观念的虚构和变幻。中国的先哲们早已用"合"的观念审视万物，我们常人则分别心太重，本来浑然合一之体系，常常被分割。

默默藏身于爱人刘巨德身后，人们很容易忽略钟蜀珩同样是优秀的画家这一事实。作为吴冠中的第一位研究生，她追随老师四处写生，所获教益极多。吴冠中评价其"色彩感觉好，造型功力扎实，画的品味纯正，人品纯正，单纯"[56]。70年代的《弹口弦》（图5-18）就显得相当前卫而早熟。天性中的宁静敏感被她极好地投射到对象上，她喜欢描绘安静的女性，弹琴、沉思，或者安静地注视。中央美院附中阶段严格的造型训练，使她在优美的动态和曲线之外，敏于体味细腻的物象，未有一笔浮泛。钟蜀珩喜用冷色，几幅人物画代表作都以冷

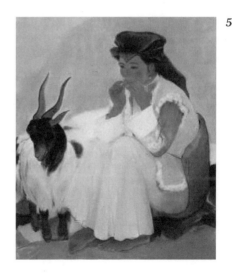

5-18

弹口弦 钟蜀珩 布面油画 20世纪70年代

55. 王鲁湘：《守夜草：读刘巨德》，载吴为山主编《浑沌的光亮——刘巨德艺术作品集》，文化艺术出版社，2017，第349页

56. 吴冠中：《我的两个学生钟蜀珩和刘巨德的故事》，载《文心独白》，山东画报出版社，2006，第56页。

色取胜，她的风景画也自有冷峻之气，雪景代表作堪称冷的极致。与老师不同，老师是"感情绝对外露的人"，吴冠中的雪景，无论北国大荒、山野长城，还是江南薄雪，或动如虎、气如虹，或婉约若处子，都有深厚的人情味。钟蜀珩是内秀的人，雪后的工艺美院校园，北方常见的都市雪景，在她笔下，竟有"万径人踪灭"之孤寒。

钟蜀珩的作品以油画为主，兼有彩墨。不论哪种作品，她都追求东方意境，手段始终是理性的：

> 西方始终寻求艺术中科学的规律，特别是现代艺术对视觉规律的研究，使得西方艺术家无论在造型还是色彩的表现上都能达到非常强烈的效果……东方艺术受神秘主义哲学的影响……在画面中体验着如云似水的运动变幻，寻求与自然的和谐。东方艺术的境界是博大深厚的，它必定会容纳更多的形式。我崇尚东方艺术的美学境界，同时又越来越认识到艺术的科学规律在艺术表现中性命攸关的作用。[57]

杜大恺

杜大恺曾攻读祝大年的研究生，机场壁画创作时辅助袁运甫。这两种渊源，都能上溯至张光宇、张仃一脉，从他 70 年代末期和 80 年代早期的绘画风格来看，大致吻合。不过，杜大恺在公共艺术之外的个人实践，与"装饰绘画"的华丽浓郁逐渐殊途。90 年代，杜大恺转向水墨。除了陈池瑜看到的"从战略上考虑，中国画的现代性必须重新梳理，水墨画的现代之路也应作新的拓展"[58]，他的选择也在于心境，涉猎水墨时已近知天命之年，中国画的意味即人生的意味：

> 中国画属于中年以上的人，它的闲逸恬淡对于中年以上的人是真正的慰藉。
> 中国画是由人生的理想衍生出来的，它是理想中的现实，无论那情那景都不仅

57. 钟蜀珩：《寻归自然》，《装饰》1996 年第 1 期。
58. 陈池瑜：《杜大恺水墨画的现代创新之路》，《南京艺术学院学报》2010 年第 4 期。

要用眼睛去看，还要用心去读，读懂了中国画，也就多半读懂了人生。[59]

杜大恺步入水墨的领域时，也正是"新文人画"和"实验水墨"纷呈竞发之际。不同于"国画革命"断然取法西方的姿态，"新文人画"恰是在观照西方绘画乃至西方艺术的进化生灭后，复归传统文脉的折中之举。然而，六七十年代剧烈的社会动荡造成的文化断层，使大多数新文人画家对传统文化的感知皆难成体系。虽然使用相似的材质，"实验水墨"更像以西方现代艺术的观念全盘颠覆了"新文人画"及其依附的传统，进入纯粹的抽象领地，彰明或禅或道的东方哲学，穷尽笔墨的物理性质。杜大恺对"实验水墨"和"新文人画"都有判断，前者之中，他认可谷文达，但谷文达走向装置他以为不可取；后者中他偏爱陈平，但陈平作品中的色彩试验他也有保留：

谷文达的聪明在于他避虚就实，反白为黑，他的目标显然是在保持"八大"的神韵的可能中结构画面的新的空间形态，这样一来就使他的努力一开始即把握了20世纪以来绘画的变革至少面对视觉时最富时代性的追求，他在空间上尽求建构的自律性，使他争取到传统中难以觅取的自由驰骋的余地。由继承开始的变革，至少是部分的继承的变革，没有使谷文达失去能够为舆论回旋的机遇，相反地却赢得了一段时间里同行们的关注。

陈平的努力显然是从对龚半千的眷恋起步的。龚贤的画不求高阔深远，大都峰峦突兀，有泰山压顶之势，用现代的话说去，就是有量感，有张力，有同时注重体魄与智慧的古典式的英雄气概。陈平谨慎地维护着龚半千的这些品格，笔法上则又渗进石涛的苍莽华滋的韵味，不仅如此，陈平还在努力简化龚半千式的画面层次，在山形的平面性上做文章，重视山影的形态和重量，因而使他的画具备了与龚半千不同的自然观，与龚半千对自然的类乎宗教的崇拜不同，陈平的画显示出一种与自然平等相处的亲近平实的感觉，因而获得了符合时代准则的人文精神。偶或在画面中出现的穿中山装的人物，柴门虚掩的村舍，又

59. 杜大恺：《水穷云起》，中国青年出版社，2011，第8页。

使人因此联想起一个特定的时代。[60]

与大多数新文人画家和实验水墨艺术家不同，杜大恺可谓家学渊源。父亲曾任《青岛民报》总编，是青岛左联发起人，与王统照、吴伯箫、洪深、臧克家、姚雪垠过从甚密，母亲亦是南方大家闺秀。父亲早逝后，慈母课子甚严，写大字、诵诗词、习经史，不是为成就未来的艺术家准备，而是家学教养使然。水墨是他日常的功课，创作的辅助，郑重其事的单独运用，成就作品反而不多。这种背景，让他无须刻意附会文人画的标签，而是直接从形式入手：一方面超越萧瑟淡远简约的水墨样式，引入色彩的传统；另一方面将块面等现代构成的语汇纳入现代水墨。这种观念的起点，依然是工艺美院的"装饰绘画"。

不过，吴冠中一脉的影响也出现在杜大恺的水墨中，在早期相对明显。同样是水乡题材，同样的块面与构成，杜大恺的出发点另有所依：母亲是绍兴人，水乡有原乡之眷恋；粉墙黛瓦、流水人家别具形式感；水乡宜以块面入手，可以脱出线描之窠臼。

深受传统滋养，出手却要将功力全部隐去。同样原因，书道高明的杜大恺后来在水墨作品中均以英文字母落款。他决意在水墨画中释放另一种不被连环画和壁画穷尽的才华，与自我划清界限，不肯为传统所拘束。他的形式主义，一开始就颠覆了水墨画的传统，他浓厚的文人气息，又为这形式感赋予了深度。

古人不画水乡，水乡是活的现实，中国画传统中所建立的语言体系无以传达水乡的蕴藉，因此水乡一径为中国画所疏远。现实的生活似乎都是中国画所疏远的，尤其像水乡这般充满人间气息的图景，在水乡与中国画之间有一段为历史阻断的情怀，而如今也是在水乡与中国画之间，仿佛由历史重建了一种眷恋，很浓烈，使我在无声的历史的脚步中觉察到一种信息。[61]

1990 年的三张作品《蔡元培故居》（图 *5-19*）、《水乡入梦月正圆》、《吾

60. 杜大恺：《艺术寻谈录》，山东文艺出版社，2003，第 15—16 页。
61. 杜大恺：《水穷云起》，中国青年出版社，2011，第 8 页。

5–19

蔡元培故居　杜大恺　纸本水墨　1990年

乡月影重》便是如此。这是水墨传统的悖论，也难以吴冠中的水墨移情说归类，无非是水墨的形式构成，浓重但不阻窒，又分明是水墨的材质之美，题款一横一竖落在天头，下缀朱印，有极强的形式感。

　　相比水乡，山是杜大恺更持久的主题。固然，杜大恺以水墨画水乡是因其题材的冷僻，山是水墨画家或国画家恒久的主题，按理应在他回避之列，然而，一次从刘家峡至炳灵寺的旅行，连路童山濯濯，仿佛脱去文化意味，脱去种种传统画论、哲学、禅思的包围，与杜大恺素面相对时，便成了另一种意味的精神象征，与超然出尘的隐逸全不相同：

　　　　看到山，我想到金字塔，它把山包括山的精神蕴藉用最简明的形式固定下来。金字塔是埃及的创造，它将图像赋予意识，对山作出了最清晰最彻底最完美的诠释，山于是成为有指向的精神祭坛。金字塔是将图形赋予意识的最伟大最经典的范例。金字塔给世界的启示，七千年来一直深刻地影响着人类的造物行为。[62]

　　将山比拟为金字塔，一开始就消解了中国人赋予山的各种内涵。"万民之所

62. 杜大恺：《水穷云起》，中国青年出版社，2011，第 71 页。

瞻仰也。草木生焉，万物植焉，飞鸟集焉，走兽休焉，四方益取与焉"[63] 的山，在杜大恺眼中，除了巨大几何体量带来的震撼外，其余的皆不足道了。所以，他笔下的山，平面、苍茫、静如太古。他将山作为构成，组合调遣，甚至尝试拼贴的方法。1999 年《天下胜景剩几许》（图 5-20）是这一阶段的集大成之作。壁画家原本不以作品尺寸为能事，所以 90 年代他的大画罕见。这幅大画，显然是他对山的情感与理解的一次集中释放。远山近山、土山石山、草山林山、阳光下的山与云头遮蔽的山，都在平面中展开，挤压、堆叠、勾勒、没骨、有皴、有染、有墨色、有淡彩——是技法的协奏，是山的交响，是"众山皆响"又"大音希声"的太古之音。

除了课堂上老实的人体写生，杜大恺在整个 90 年代都沉醉于纯粹的形式趣味中。水乡、山、荷花、村舍，是每一幅作品的起因，但笔墨接触纸面之际，笔笔应和，相继生发，物象如何，早已不重要了。但杜大恺并不只是潜伏在水墨天地中的自娱之人，他在工艺美院的师承，他在公共艺术上多年的努力，将社会责任、历史担当带入血液之中。从这个角度来看，我们便容易理解他在 2000 年以后的风格转向，90 年代的农村风景也因此有了现实主义的情愫。

5-20
天下胜景剩几许　杜大恺
纸本彩墨　1999 年

63.语出韩婴《韩诗外传》。

王怀庆

　　1985 年，王怀庆赴黄山参加全国油画艺术研讨会[64]后，赴绍兴写生。这一次写生，是他风格转化和确立的重要契机。显然，他受到了老师吴冠中那批江南水乡作品的影响。

　　吴冠中将水乡概括成黑与白的点线面关系，点、线、面分别对应着墙面、屋顶、街巷、拱桥等具体的建筑外部形式。王怀庆则进入室内，将室内、室外作一体观，将建筑、家具看作文化的符号混合，解构又重构，比老师更进一步走入抽象的领域。

　　这种尝试最初可见于"同代人油画展"的《伯乐像》的背景中。王怀庆以平面化的处理手法，自觉进入 **19** 世纪末以来绘画与装饰的大传统，同时也是中央工艺美院的现代装饰绘画业已本土化的小传统里。不过，到了 **20** 世纪 **80** 年代中期，王怀庆由写生提炼的作品如《故园》（图 **5-21**）和《三味书屋》（图 **5-22**）里，他将梁柱和白墙简化为黑与白的构成要素，彼此穿插，迅速摆脱装饰趣味，从而靠近西方抽象绘画和极简主义。之所以还以现实对象来为作品命名，与其说是提示作品与对象的关联性，再现对象的内部结构，不如说他愿借此强调自己的文化立场，走向可以感知的历史纵深处，建立一种民族的、传统的精神纽带。

5-21

故园　王怀庆　布面油画　1986 年

64. 由中国艺术研究院美术研究所发起，在安徽泾县举办的"油画艺术研讨会"，又称"黄山会议"。

以此为起点，王怀庆走出了吴冠中的影响，也大幅超越了工艺美院的绘画风格。绘画或装饰、西方或东方、传统或现代，都不再成为他纠结的命题，当然更不会像上代人那样成为非此即彼的思想藩篱。*1987* 年至 *1988* 年，王怀庆赴美短期访问后，将创作母题从江南传统民居聚焦至明式家具（图 *5-23*）上。这一时期，明式家具成为国际收藏的热点，重要的相关研究专著面世，拍卖场上屡创佳绩，因此被视为中国传统文化的又一典型符号。王怀庆对这一现象非常敏感，顺势调整画题，并以同样的敏感对西方当代艺术进行了吸收与内化。在巨大的画布上，家具如同汉字一样被拆解，成为纯粹的线条形式，悬置虚浮，彼此呼应。与杜大恺同样经历水乡写生

5-22
布面油画
三味书屋
王怀庆
1986年

5-23
布面油画
双椅
王怀庆
1991年

生成的艺术风格不同，王怀庆即便选取了典型的传统文化符号，也要刻意隐藏其中的文人属性。贾方舟最早辨析了他对西方现代艺术的借用与差异，也指出他如何处理与传统的关系：

> 王怀庆的艺术，不仅表现在主题选择的妥帖与机敏，更表现在其风格与趣味的纯正。就风格而言，他的艺术近于现代西方，就趣味而言，却是纯东方式的。他的作品既没有克莱因（Franz Kline）[65] 那种拳打脚踢式的外露与声张，也没有苏拉热（Pierre Soulage）[66] 那种大工业文明的冰冷与僵直。他用近似于水墨效果

65. 克莱因（1910—1962），也译作克莱恩，美国现代书写性抽象表现主义画家。他与杰克逊·波洛克（Jackson Pollock）、威廉·德·库宁（Willem de Kooning）、罗伯特·马瑟韦尔（Robert Motherwell）、李·克拉斯纳（Lee Krasner）等表现派画家，以及当地的诗人、舞蹈家和音乐家，一道被称为"纽约画派"。
66. 苏拉热（1919—），法国现代画家、雕塑家，使用各种不同材质与形式的黑色为其典型艺术风格。

的灰调来调解黑与白的对抗，用类似于破败墙壁的肌理来唤起一种温馨的情调与人文内涵。他的作品深沉而含蓄，有一种不事声张的"静气"，平和优雅之中又充满一种内在的张力（虽然这"张力"的强度不及前两位）。他的作品有水墨画的趣味，但绝非用油画工具来模仿水墨的效果，甚至相反，他倒是有意排除他的那些粗大的水墨的"写"的效果，用接近于西方硬边画派的方法或民间剪纸的手法来处理那些木质主体，不仅使其具有一种硬度、密度与切割感，同时也与宣纸上那种渗化无常的墨线在形式趣味上拉开距离。[67]

从 20 世纪 80 年代后期的发展来看，在 20 世纪 70 年代末 80 年代初期，包括"伤痕画派""北方画派"在内的画家均有新的问题。相对而言，以题材的发掘获得瞩目的画家，比以形式、风格获得成功的画家遇到的问题更多。王怀庆在画布上的变化一直伴随着坚实的艺术史自觉，是连贯且有效的：

> 与象征性在油画创作中的畅行无阻相比，抽象油画的发展道路相对曲折。虽然早在 20 世纪 70 年代末，就有画家从事抽象绘画试验，但它曾被视为背离社会主义美术方向的异端。1985 年前后，批判抽象主义的论调归于停歇。1989 年的七届全国美展有多幅抽象作品获选展出，开创抽象绘画在国家大型展览上露面的先例。有学者认为中国艺术从来就包含着抽象性因素，中国人的审美习惯很早就包容了对抽象美的品味，但在 20 世纪的中国油画家中间，从事纯粹抽象绘画的人相对较少。从吴大羽、吴冠中到曹达立、王怀庆、阎振铎等人，都是从自然景色、具体物象中发现有意味的形体、色彩元素，将自然物象加以分解，然后是以纯粹的色、线、面组织起含有个人感情趣味的形式。他们的"风筝"不曾"断线"——没有切断形式元素与现实事物的联系，而是保留着个人对现实世界的记忆、幻想以及通向现实世界的形、色、光、影脉络。更多的画家是具象和抽象兼容并蓄，交汇穿插，这已经成为当代中国油画的特有风采。[68]

67. 贾方舟：《意在黑白横竖间——论王怀庆的现代建构》，载《中国现代美术理论批评文丛·贾方舟卷》，人民美术出版社，2009，第 345 页。
68. 参见王怀庆《近三十年中国油画印象》。

5-24

夜宴　王怀庆　布面油画　1996年

明式家具作为母题，本身就蕴含着一种逝去的时间性。以家具作为了解中国美术史的桥梁，重建与传统绘画的关系，王怀庆提供了另一种维度的阐释空间。1996年的《夜宴》（图5-24），文本来自南唐顾闳中的《韩熙载夜宴图》，可以被看作中国传统的意临，也可看作西方当代艺术惯用的戏仿。从《伯乐像》到《夜宴》图，王怀庆始终以传统文化的某种遗存形态作为创作的母本重新出发，或者填充西方现代艺术语言，或者存寄一种复杂的时代情绪。《夜宴图》中，历史现场徒具形貌，公卿云散，丽人影空，只有废墟般的家具与鬼魂般的乐器，吴冠中指其为艺术中潜伏的悲剧意识，他对《夜宴》如此评述："表现曲终人散，灰飞烟灭，黑色的幽灵在倾吐'铟头银箆击节碎，血色罗裙翻酒污'的昨日豪华。"[69]

即便和更加年轻的画家横向相比，王怀庆的语言仍然显现出一种纯粹性和先锋性。他始终强调画面形式，拆解或重组块与线，调配颜色，试探形式与心理的对应关系。此外，为形式赋予文化的意味，还源自王怀庆一贯的自身形象。他作品中一直累积的文化内涵，在新的作品中继续强化，成为更单纯、更强大的力量。在工艺美院的画家群体中，他显得极其另类，却又顺理成章。换句话说，如果工艺美院没能在20世纪90年代产生王怀庆这样一位画家，学院的绘画版图则有所缺失，工艺美院绘画在当代达到的深度则略显不足。

69. 吴冠中：《拆与结——说王怀庆的油画艺术》，载《吴冠中集》，华夏出版社，2001，第191页。

结　语

20 世纪的中国绘画，在丰富性和深刻性上远超前代。这一时期国家的现代化转型，塑造了绘画的整体面貌，重新定义了绘画的内涵、功能，衍生新的种类，构成新的逻辑。另一方面，绘画也前所未有地反馈于时代，成为转型的一种潜在动因。不同的艺术家和艺术家群体，在不同历史阶段，以各有侧重的方式，参与了这一重要历程。

其中，来自中央工艺美院（以下简称"工艺美院"）的贡献不容忽视。为这所学院奠基的艺术家，不管是留学海外，还是发轫于本土，都自觉接受了西方现代主义绘画的影响，趋平面性，重设计感，加上对传统文化勇于接纳，善于吸收，与当时主流的美学路径——以中央美院为代表的社会主义现实主义，以及衍生的革命现实主义和革命浪漫主义——有所差异。不过，工艺美院的绘画一开始是隐性的、私人性的，这是他们投入现代设计艺术教育的必要准备，直到 1957 年张仃进入工艺美院担任第一副院长后，才将绘画的潜在性以"装饰"为名目，激发出来。

这一思路，源于张光宇自 20 世纪 30 年代就酝酿的"新中国画"：提炼线条的表现力，继承传统重彩绘画的色调，注重平面的装饰效果，注意与西方现代绘画语言的嫁接。这条绘画道路，经装饰绘画系的成立、壁画工作室的设立、重彩绘画课的开设，以大型壁画和装饰绘画为导向，一端连接传统，一端迎向时代。但这种绘画仰赖的公共资源与审美土壤，除了 50 年代末的短暂实践外，在六七十年代的政治动荡中，毫无实现的可能。

工艺美院的绘画，因此在社会主义现实主义主导的文艺浪潮中被边缘化、被闲置，始终不得发挥。除了刘春华完成的《毛主席去安源》，建院以来至"文革"结束，工艺美院的画家群体极少介入文艺政策的落实，他们将热情、眼界和担当，转移到私人的探索中。这一时段，工艺美院的绘画实践以静物、风景和不带主题色彩的人物画为主，以下放李村时期最典型而集中，吴冠中的油画写生，袁运甫的水粉画作，都有奇妙的二元性质——一方面是无比真切的时代气息，另一方面是超越时代的艺术本能。但绘画的公共性一面仍然吸引着他们，祝大年在小幅的钢笔素描中，不能忘情于壁画的宏大局面，他的繁密与经营，正是后者生发和展开的原点。

具有明确创作意识的作品，首先是张仃 60 年代在云南的采风。他吸取民间艺术的拙朴感和少数民族文化中的装饰性，加上西方现代主义的构成，写生、临仿、演变，总共完成了装饰风格的彩墨绘画共二百余张，形成了张仃中年时期重要的

艺术风格。另一项规模宏大的创作准备，是祝大年、吴冠中、袁运甫以及中央美院黄永玉的长江壮游与写生。行程近半年，溯江而上，历上海、南通、苏州、黄山、南京、宜昌、重庆，积攒了数目、品质相当可观的画作。这两次写生的收获，均未能在短期内付诸墙面，而是在每位艺术家笔端继续发酵，成为 70 年代末机场壁画的素材宝库和风格源头。

由张仃领衔、中央工艺美院承担的机场壁画引发了极大轰动。巨大的尺幅，多变的材质，强烈的形式感，完全不同于社会主义现实主义的美学，使人们耳目一新。1979 年，第四次文代会将这组作品与董希文的《开国大典》并称为新中国成立后最重要的美术创作成果。至此，由张光宇和张仃提出、规划、参与，自 50 年代一直尝试却屡遭颠仆的工艺美院的绘画风格终于完成。

先后留学法国的庞薰琹与吴冠中选择的现代绘画道路，只能够在工艺美院中获得空间。虽然庞薰琹逐渐将重心转向装饰艺术——他以《中国历代装饰绘画史》的框架为"装饰绘画"奠定了学理基础——新中国成立后他数目不多的绘画，一直延续了决澜社时期的风格。吴冠中的绘画，在形式主义的追求下，一直隐藏着借重西方现代艺术改良中国艺术，介入中国社会的目的，这一层面上他与庞薰琹观点一致。吴冠中先后发表的关于形式美与抽象美等言论，比他的作品带给社会的震动更加强烈。他对控制艺术领域的唯一意识形态公开抗议，触发了一场全国范围内形式与内容的大讨论。就学理论，他的形式主义，不仅意味着对再现理念的否定，本身蕴含的进化逻辑，也最终会超越形式与内容二元对立的艺术范式。放在工艺美院内部，它与张仃代表的典型工艺美院绘画道路也有所不同，"装饰"毫无疑问强调了形式，反过来，形式却并非等于"装饰"。"装饰"始终要依附作为内容的主体，而形式主义的进化最终会超越内容，完全独立。二者的分殊，已经为吴冠中、张仃多年后的论争埋下了伏笔。

工艺美院绘画的第三条道路，是俞致贞、刘力上、白雪石等人在传统花鸟画、山水画领域的探索。与前面两条道路明确的问题意识和时代精神相比，他们目光单纯，在技法的传承和突破上最为有效。他们是最纯粹的艺术家，也是工艺美院绘画中不可缺少的一个部分。

进入 90 年代，中央工艺美院的先锋性被更加复杂的艺术潮流淹没，与此同时，其绘画的典型风格也在逐渐消退。第一，以张仃为代表，画家个人风格的加强、转向，令共性减弱；第二，在 80 年代艺术语言爆炸的背景中，以工笔重彩为主要手段的

装饰绘画形式重复、缺乏活力；第三，壁画的多元性与综合性，特别是市场介入后壁画水准的整体性下滑，削弱了哺育壁画的主要母本。

此后工艺美院集体发声的微弱，不过是现代绘画早已在世界范围内式微的征象。既不在纯艺术或先锋艺术的视野之中，又不甘在实用美术的领域里顾此失彼，工艺美院绘画艺术的探索，越来越个人化。张仃回归于焦墨山水，是他艺术的初心与归宿，无论哪个阶段、哪种潮流，他始终强调传统的可贵；吴冠中痴迷于西方现代绘画的形式趣味，以此路径吸收中国传统绘画，抵达普适的形式语言，最终突破具象、抽象的临界点。两人艺术观念的差异，最终在 90 年代后期演化为"笔墨之争"。

不过，他们的理念与风格，在中年和年轻一代的画家作品中有所贯通。袁运甫的彩墨实践，以张光宇、张仃的新中国画为基础，注入抽象的构成意识，有吴冠中的影响；杜大恺同样继承了张光宇、张仃的绘画传统，他在 70 年代末期和 80 年代早期的绘画，便属于这一类型，转向水墨画时，吴冠中的形式语言为他提供了另一种滋养；刘巨德得益于庞薰琹、吴冠中的现代主义绘画的教养，但他后来大型绘画中富丽的装饰感，以隐约显现的宇宙意识暗合了壁画中的时空观，均与张光宇、张仃的传统相连。

以上扼要的梳理，包括本书的工作，都只呈现了工艺美术学院绘画艺术的大致脉络，言不尽意，挂一漏万。学院之中产生的丰富又独特的绘画艺术，是有形的遗产；学院中的几代艺术家，兢兢业业于艺术与教育，发展了装饰绘画的独特语言，延续了现代艺术的血脉，以智慧和勇气保护它们不被意识形态同化，这份无形的遗产同样珍贵。

1999 年，中央工艺美术学院并入清华大学，绘画系成为新设的专业之一。美术学院除了本科教学，还设立了四所研究室，分别由张仃、吴冠中、袁运甫、陈丹青领衔。清华大学美术学院中，新的艺术家、新艺术风格与工艺美院的传统文脉和学风相遇，切磋砥砺、融会贯通，势必成就另一番新局面。

谨以此书向中央工艺美院及各位先生致敬！

马萧 2019 年 3 月 27 日于北京

参考文献

[1] 韩婴.韩诗外传集释 [M].北京：中华书局，1980.

[2] 艾克恩.延安文艺史 [M].石家庄：河北教育出版社，2009.

[3] 白雪石.中国画技法：山水 [M].北京：人民美术出版社，1985.

[4] 包林.状态集 [M].石家庄：河北教育出版社，2016.

[5] 常沙娜.黄沙与蓝天：常沙娜人生回忆 [M].北京：清华大学出版社，2013.

[6] 庞薰琹.庞薰琹 [M].南京：江苏教育出版社，2006.

[7] 丘堤.丘堤 [M].南京：江苏教育出版社，2006.

[8] 庞薰琹.就是这样走过来的 [M].北京：三联书店，2005.

[9] 庞薰琹.中国历代装饰画研究 [M].上海：上海人民美术出版社，1982.

[10] 杭间.清华大学美术学院简史 [M].北京：清华大学出版社，2011.

[11] 周喜俊.沃野寻芳：中央工艺美院在河北李村 [M].石家庄：河北教育出版社，
 2016.

[12] 徐琛.20世纪中国工艺美术 [M].桂林：广西师范大学出版社，2011.

[13] 丰子恺.漫画的描法 [M].上海：开明书店，1943.

[14] 邹跃进.新中国美术史 1949—2000 [M].长沙：湖南美术出版社，2002.

[15] 吕澎.20世纪中国艺术史 [M].北京：北京大学出版社，2006.

[16] 吕澎.美术的故事：从晚清到今天 [M].桂林：广西师范大学出版社，2015.

[17] 顾丞峰.现代化与百年中国美术 [M].石家庄：河北美术出版社，2008.

[18] 孔令伟，吕澎.中国现当代美术史文献 [M].北京：中国青年出版社，2013.

[19] 郎绍君，水天中.二十世纪中国美术文选 [M].上海：上海书画出版社，1999.

[20] 夏燕靖.中国现当代艺术学史 [M].南京：南京大学出版社，2011.

[21] 周爱民.庞薰琹艺术与艺术教育研究 [M].北京：清华大学出版社，2010.

[22] 汪洋.艺术与时代的选择：从美术革命到革命美术 [M].杭州：浙江大学出版社，
 2011.

[23] 李永强.20世纪中国画名家在广西的艺术创作与活动 [M].南宁：广西美术出版社，
 2016.

[24] 唐薇，黄大刚.追寻张光宇 [M].北京：三联书店，2015.

[25] 唐薇，黄大刚.张光宇年谱 [M].北京：三联书店，2015.

[26] 唐薇，黄大刚.瞻望张光宇：回忆与研究 [M].北京：人民美术出版社，2012.

[27] 王鲁湘.张仃画室：它山文存 [M].石家庄：河北教育出版社，2005.

［28］中国画研究院.中国画研究：第七集［M］.北京：人民美术出版社，1993.

［29］清华大学张仃艺术研究中心.张仃追思文集［M］.北京：清华大学出版社，
2011.

［30］李兆忠.张仃文萃：笔墨乾坤［M］.济南：山东画报出版社，2011.

［31］李兆忠.大家谈张仃［M］.北京：紫禁城出版社，2009.

［32］水天中，汪华.吴冠中全集［M］.长沙：湖南美术出版社，2007.

［33］上海美术馆.吴冠中：我负丹青［M］.上海：上海书店出版社，2009.

［34］吴冠中.我负丹青：吴冠中自传［M］.北京：人民文学出版社，2004.

［35］吴冠中.永无坦途：吴冠中自述［M］.长沙：湖南美术出版社，2015.

［36］吴冠中.吴冠中画作诞生记［M］.北京：人民美术出版社，2008.

［37］吴冠中.横站生涯五十年：吴冠中散文精选［M］.北京：文汇出版社，2006.

［38］王洪伟.知识分子与民族情怀：吴冠中的艺术理想及境遇抉择［M］.北京：清
华大学出版社，2016.

［39］清华大学吴冠中艺术研究中心.吴冠中追思文集［M］.北京：清华大学出版社，
2012.

［40］吴冠中师生作品选［M］.北京：今日中国出版社，1991.

［41］中国美术家协会壁画艺术委员会.中国壁画：清华大学美术学院卷［M］.南京：
江苏凤凰美术出版社，2015.

［42］祝重寿，李大钧.祝大年绘画作品集［M］.石家庄：河北教育出版社，2011.

［43］袁运甫.有容乃大［M］.广州：岭南美术出版社，2001.

［44］张夫也.外国工艺美术史［M］.北京：中央编译出版社，2004.

［45］杜大恺.水穷云起［M］.北京：中国青年出版社，2011.

［46］杜大恺.艺术帚谈录［M］.济南：山东文艺出版社，2003.

［47］杜大恺.杜大恺砚边絮语2006—2007［M］.杭州：浙江人民美术出版社，2008.

［48］杜大恺.杜大恺水墨作品集［M］.济南：山东美术出版社，2005.

［49］杜大恺.杜大恺水墨作品集［M］.南京：江苏美术出版社，2012.

［50］吴为山.浑沌的光亮：刘巨德艺术作品集［M］.北京：文化艺术出版社，2017.

［51］刘巨德.名校名师写生系列：清华大学美术学院——刘巨德［M］.北京：荣宝
斋出版社，2016.

［52］黄永玉.黄永玉画集［M］.香港：美术家出版社，1980.

［53］李欧梵.上海摩登［M］.毛尖，译.北京：北京大学出版社，2001.

［54］苏立文.20世纪中国艺术与艺术家［M］.陈卫和，钱岗南，译.上海：上海人民出版社，2013.

［55］张光宇.工艺美术之研究［J］.上海漫画，1929（77）.

［56］司开国.抗战时期重庆中央大学学生木刻运动考察——以《现实版画》和《胜利版画》为中心［J］.美术观察，2017（12）：105-110.

［57］庞薰琹.决澜社小史［J］.艺术旬刊，1932，1（5）.

［58］张世彦.从张光宇到光华路学派（上）［J］.中国美术，2016（4）：96-100.

［59］张世彦.从张光宇到光华路学派（下）［J］.中国美术，2016（5）：104-111.

［60］董希文.从中国绘画的表现方法谈到油画中国风［J］.美术，2003（7）：55-58.

［61］唐薇.权正环先生的故事［J］.装饰，2010（1）：80-81.

［62］王端阳.袁运生首都机场壁画创作前后［J］.炎黄春秋，2016（7）：34-36.

［63］金鸿钧.论俞致贞先生在工笔花鸟画创作上的艺术成就［J］.美术，2016（2）：56-63.

［64］子仁.巨子的回眸：论中国现代重彩艺术家刘绍荟的艺术成就与晚年变法［J］.美术观察，2010（10）：43-49.

［65］袁运甫.评画印象记：谈"前进中的中国青年美展"［J］.美术，1985（07）：20-23.

［66］许平.时代的经典，永恒的丰碑：张仃先生主创《长城万里图》大型彩锦绣壁画往事追忆［J］.艺术教育，2016（12）：36-39.

［67］于洋.殿堂气象 华世翎光：田世光工笔花鸟画的艺术格趣与时代精神［J］.中华书画家，2016（12）：52—67.

［68］李兆忠.貌合神离同路人：张仃与吴冠中（下）［J］.名作欣赏，2016（7）：111-116.

［69］吴冠中.我为什么说"笔墨等于零"［N］.光明日报，1999-04-07.

［70］肖惠祥.为画美人浪迹天涯［N］.海南日报，2013-10-14.

丛书后记

吴冠中先生是我国现当代杰出的艺术家、美术教育家、艺术思想家。他把创新精神视为艺术和科学的生命所在，他一生锲而不舍地探索和研究东西方艺术的精神，以独创的艺术语言和风格，在70多年的艺术实践活动中，创作了很多精彩的美术作品，这些作品广为国内外博物馆等机构和个人收藏，他的优美散文作品广为流传，他的艺术道路和思想影响了几代人，对中国现当代美术产生了深远的影响。他被国内外文化艺术界和艺术理论家们誉为中国现当代最具有开创性的一位艺术大家，成为我国东西方艺术结合的典范，为中国艺术创新和艺术教育事业做出了杰出的贡献。因此，在吴冠中先生在世时，校内外学界一致认为，在清华大学设立吴冠中艺术研究中心，抢救性地整理他的史料，研究他的艺术创作道路和思想，对于中国现当代美术创作和美术教育的发展，对于提高我校人文学科的研究水平和现当代美术史的研究地位具有重要意义。

2010年6月25日，人民艺术家吴冠中先生逝世，8月29日，清华大学与中国文联在清华大学隆重举行了"向人民艺术家致敬——吴冠中先生追思会暨清华大学吴冠中艺术研究中心成立仪式"。转眼，清华大学吴冠中艺术研究中心成立至今已9年，并迎来吴冠中百年诞辰。

9年来，清华大学吴冠中艺术研究中心（以下简称中心）在美术学院的领导下，在各位相关专家和学者的关怀、支持下，始终秉承中心的宗旨，系统整理和研究吴冠中的历史文稿、艺术活动、艺术教育思想理论，以及他的艺术语言、风格的发展体系，建立国内外吴冠中艺术研究数据库，聚集国内外吴冠中艺术研究专家，把中心建设成为中国现当代美术研究的权威机构，让研究成果为我国艺术创作和艺术设计教育服务，支撑艺术学科和艺术设计学科以及人文学科的发展，丰富审美教育的形式，提升审美教育的水平，推动美学和艺术事业的发展，为建设世界一流大学做贡献。因而，中心的各项工作都取得了阶段性的进展。

其中，中心拟定的一项重要研究工作，是在吴冠中先生百年诞辰和先生逝世十周年之际，完成一套"吴冠中艺术研究系列丛书"的出版。

2011年12月，印度尼西亚好藏之美术馆董事长郭瑞腾先生得知我们的计划后，慷慨捐资，用于中心招收博士后，专项研究吴冠中的艺术；2015年6月谢宇波董

事长代表北京图文天地文化集团，为支持中心的研究工作正常运转以及博士后的研究项目能够按计划顺利完成，慷慨捐资；2017 年，清华美院教授洪麦恩为使中心的研究工作深入持久推进，也慷慨捐资。

在这三位有识之士的支持下，中心从 2012 年 2 月开始招收博士，先后已有 12 位博士后进站从事吴冠中艺术专题研究。他们是：余洋、王洪伟、仝朝晖、王伯勋、徐艺、林自栋、赵禹冰、胡明强、魏薇、马萧、王海军、仲清华。12 位博士后在合作导师刘巨德、杜大恺、陈池瑜、陈岸瑛、张敢、卢新华等的指导下展开了 13 个研究专题的研究工作。随着博士后的出站，他们的研究专题成果"吴冠中艺术研究系列丛书"将由出版社结集出版。

我相信，这套系列研究丛书的出版，将从不同角度和视野展现吴冠中先生艺术人生和艺术思想研究的丰富内容，也将在前人的研究基础上将吴冠中艺术研究朝前系统地推进一步，也将使更多的读者和研究者更进一步走进吴冠中的艺术世界，向他致以敬意，学习他为艺术创新而献身的精神。这套系列研究丛书的出版，是中心研究工作迈开的第一步和阶段性成果，也是师生怀着敬意献给吴冠中百年诞辰的一份礼物。研究之途，路漫漫，吴冠中先生一生所创造的丰富文化艺术宝藏，还需我们不断地深入挖掘、探寻。

在我们怀着喜悦的心情在这套系列研究丛书出版之际，我首先要代表中心以及入站的博士后和合作导师对郭瑞腾、谢宇波、洪麦恩三位有识之士表示衷心感谢！如果没有他们慷慨解囊，我们是难以取得如此圆满的研究成果的。在此，对他们无私奉献，支持吴冠中艺术研究事业发展的崇高精神致以深深敬意。

当然，12 位博士后和合作导师在短短的研究时间内克服工作中各种意想不到的困难，相互默契配合，辛勤耕耘，孜孜不倦地研究探索，也是我们能够按计划取得圆满研究成果的根本保证。在此，我们对各位博士后和合作导师为研究做出的贡献表示衷心的感谢！同时也向社会各界关心和支持吴冠中艺术研究事业的专家和学者致以谢意。

最后，我还要代表清华大学吴冠中艺术研究中心向湖南美术出版社给予"吴冠中艺术研究系列丛书"给予的关心和支持，以及在编辑出版工作中付出的辛勤

劳动表示衷心的感谢！同时，对参与编辑、装帧设计和出版的所有人员付出的辛勤劳动表示衷心的感谢！

2019 年 1 月

图书在版编目（CIP）数据

山外山：中央工艺美术学院绘画艺术研究 / 马萧著.
—长沙：湖南美术出版社，2022.3
ISBN 978-7-5356-8908-5

Ⅰ.①山… Ⅱ.①马… Ⅲ.①绘画评论—中国—现代
Ⅳ.① J205.2

中国版本图书馆 CIP 数据核字（2019）第 181706 号

山外山
——中央工艺美术学院绘画艺术研究

SHAN WAI SHAN
——ZHONGYANG GONGYI MEISHU XUEYUAN HUIHUA YISHU YANJIU

出 版 人：黄　啸

主　　编：刘巨德

著　　者：马　萧

责任编辑：刘海珍

装帧设计：格局视觉工作室　Gervision

责任校对：伍　兰　向彩霞

制　　版：嘉伟文化 JARL.V CULTURE

出版发行：湖南美术出版社

　　　　　（长沙市东二环一段622号）

印　　刷：长沙超峰印刷有限公司

　　　　　（宁乡金洲新区泉洲北路100号）

版　　次：2022年3月第1版

印　　次：2022年3月第1次印刷

开　　本：787mm×1092mm　1/16

印　　张：15.75

书　　号：ISBN 978-7-5356-8908-5

定　　价：75.00元